MEZZANINE

JN110791

新高密都市
High Dencity

TWO VIRGINS

編集長
吹田良平

副編集長
河上直美

アートディレクター & デザイナー
金子英夫 (テンテツキ)

コントリビューター
江國まゆ
宇田川裕喜
東 リカ
高須正和
薗 広太郎
中島悠輔

Special Thanks
Jean-Paul Belmondo

宣伝
後藤佑介 (TWO VIRGINS)

販売
住友千之 (TWO VIRGINS)

編集
齋藤德人 (TWO VIRGINS)

photo : Kristijan Mladenov on Unsplash

084 **Traveling Circus of Urbanism**

085 イスタンブール
小さなネイバーフッドの遊び場の観察
Ann Guo

086 15-minute cityとCOVID-19
Clément Tricot

087 ソーシャルネットワーク上の人工知能が
都市密度について教えてくれること
Julien Carbonnell

088 ロックダウンからの脱却としての
ウォーカブル・シティ
Lorena Villa Parkman

089 デイ・ドリーミング
Luisa Alcocer

090 橋の下、大都市の論理と超ローカルな用途の間で
Morgane Le Guilloux

094 都市空間のイノベーションマシン
穴井宏和、柴崎亮介

098 「離散」と「紐帯」がつくる都市と人生の相互関係
武田重昭

102 オフィス立地のピラミッドから、
ワークプレイスの網の目へ
山村 崇

106 迂回する経済とハイパーネイバーフッド
吉江 俊

110 リモートワークの先に
織山和久

114 「交配的都市」 進化思考から観る創造性都市
太刀川英輔

118 近接・高密の上に載せるべきもの
吹田良平

122 コロナ後遺症 情報を通じた自治／統制都市へ
山形浩生

126 ニューヨークを再び楽しいところに
白石善行

130 **II. Creative Capital**

131 London
Ravenswood Industrial Estate
Tileyard London

143 Copenhagen
Meatpacking district
Refshaleøen

155 Portland
Electric Blocks
Oregon Entrepreneurs Network

165 Shenzhen
深圳南山区

173 Bangkok
Sōko

179 Melbourne
Work Club
Abbotsford Convent

191 Shimokita
下北線路街

197 **III. Mayor's Challenge**
気候変動と環境
健康とウェルビーイング
経済回復と包括的な成長
良好なガバナンスと平等

Cover photo : Robert Gomez on Unsplash
Back cover photo : Jack Cross on Unsplash

CONTENTS

007 WELCOME

008 CBDの終わりの始まり。CCDの誕生
吹田良平

017 **I. Thought**

018 都市はさらに二極化する
飯田泰之

022 「偶然出会う場」としての都市の役割
遠山亮子

026 都市の高密は知的生産活動の源泉である
中島賢太郎

030 情報技術と大都市の未来
山本和博

034 都市の公共空間がイノベーションの舞台になる
吉備友理恵

038 創造性を鼓舞する都市変容へ
三木はる香、ビクター・ムラス

042 目に見えぬ開放区をつくれるか
林 厚見

046 VOIDが都市のダイナミズムを産む
山口 周

052 「三密」、それとも「三蜜」?
清田友則

056 コロナ禍の「フィルタリング効果」と都市居住
齊藤麻人

060 テック業界の都市社会学者
武岡 暢

064 現代都市の「境界と侵犯」
田中大介

068 ひとり焼肉店から考える都市の近接性と高密性
南後由和

072 協調行動の可能性
安田 雪

076 間から見えてくる都市との関係性
岡橋 惇

080 Narrative Urbanism
杉田真理子

photo : mptvimages/77

WELCOME

　表現する者も自我を殺して身を潜めるアノニマスをも、等しく受け入れる都市の包容力と可能性に魅了されたアーバニストにとって、2020年1月23日の武漢市ロックダウン以降、都市を再考する機会が続いている。リモートによりベッドタウンでも一定の仕事がこなせることが判明した今、業務機能の本丸であるCBD（中心業務地区）は新たにどこに向かうべきか。

　全要素生産性の向上が求められる知識経済下の日本において、パンデミック以前は、グローバル企業の本社が集積するエリアが存在感を示していた。今、そのCBDが「三密回避」の各社ルールの徹底により都内で最も閑散とした場になっている。注目すべきは、それでも業務は回る、会議は踊る、という事実だ。どうやら形式知駆動のロジカルシンキングの世界は、さほど集積の外部性が効いていなかったのかもしれない。

　一方、東京で起業家が集積している渋谷区6地区、港区3地区、新宿区1地区では、平時と比べて人流は減ってはいるものの、少なからず往来を確認できる。暗黙知とアイディア同士の衝突を糧にプロトタイプを廻すスタートアップ界隈の方が、近接・高密の環境特性をうまく使いこなしている、と言ったら短絡的に過ぎるか。

　そこで今号では、「密」が忌み嫌われている今のうちに、都市が誇る最大の基本性能の一つである「近接・高密」のありようを再考しようと試みた。日本のCBDが、凋落した北米ボストンのハイテク企業集積エリア「ルート128」に重なって見えたからである。CBDがロジカルシンキングや企業同士の厚い壁に守られたクローズドな業務の作業場に止まっていたのでは、創造や発明の震源地になるには程遠い。パンデミックが収束しても全要素生産性は現状のままだ。業務であれ、文化であれ、娯楽であれ、共創資本が効いてハプンしている街こそが、都市の本領を発揮する。

　新しい「近接・高密」のありようを考えるにあたっては、経済学、経営学、社会学、空間情報学、都市計画の各分野の研究者、さらにビジネス界の識者、世界中のアーバニスト、総勢30余名のシンカーから寄稿を得た。高密性・多種性・専門性・偶発性を本領とする都市のアナロジーを誌面に再現しようと思った。いずれも鳥肌もののオピニオン、パンチライン（この単語どこで区切るの？）に溢れている。触発される文章と出会ったならば、ぜひ余白にどんどん書き込んで欲しい。プリントメディアの醍醐味である。「都市は人類最高の発明である」（エドワード・グレイザー）、ピース。

<div align="right">MEZZANINE 編集長　吹田良平</div>

CBDの終わりの始まり。
CCDの誕生

text：吹田良平

CBDの終わりの始まり

今回のパンデミックは、社会の様々な構造変化を加速させつつあるが、都市もその存在理由を大きく揺さぶられている。ご想像の通りだ。これまでの"ベッドタウンで寝食し都心の業務地区に通勤する"習慣が崩された。少なからずの仕事が自宅や自宅付近の喫茶店でも済ませられることが白日のもとにさらされた。ベッドタウンが「寝食」に「業務」という新たな機能を付加するバージョンアップを果たした挙句、本来、業務活動の本丸であった中心業務地区（CBD）の存在理由が揺らぎ始めた。

会議の半分程度はリモートでも不足はなく、いや、リモートの方が効率が高くストレスも少ないこと、単にオフィスに居ることに取って代わり、成果を生み出すという本来のタスクに組織の意識が集中するようになったこと（年功序列圧力が揺らいだ）、一人集中して仕事と存分に向き合えること、通勤時間や不毛な会食時間を他の活動にリプレイスできること、身支度は短パンでも支障がないことを、我々は実感した。

さて、その時、中心業務地区はどのように体質改善を果たすべきなのか。地方移住やワーケーションへの中心を移った理由は、プログラマーを中心とした人材争奪戦でした。25歳から29歳の若者の多くは、退屈な郊外ではなく都会に住みたいと思っています。つまり、好むと好まざるにかかわらず、創業者は都市にいなければならないことを知っているのです」（YCポール・グレアムによるピッツバーグでの講演録より2016年4月）

2019年3月8日、シリコンバレーのアクセラレーター大手・Yコンビネーター（YC）が、本社をマウンテンビューからサンフランシスコ・ダウンタウンに移すことを発表した。その前兆は2010年代初めからあったようだ。

「スタートアップは人で構成されていますが、典型的なスタートアップたちの平均年齢は、ちょうど25歳から29歳の層です。そのような人たちがいることが、都市にとってどれほど大きな力になるかを私は経験してきました」。そう語るのは、YC共同創業者のポール・グレアムだ。

「5年前、スタートアップたちはシリコンバレーの重心をベイエリアの南部からサンフランシスコ（SF）の都心に移しました。Googleや Facebook

の優先順位が低い我々アーバニストには、もうその答えは見えているはずだ。なぜなら、そのようなイメージはパンデミック前から既に思い描いていたのだから。

シリコンバレーで修行経験を持つある日本人起業家はスタートアップたちのマインドセットを次のように説明してくれた。

「ここのコミュニティはとてもユニークだ。異花受粉が起こっている。クリエイティブな分野にいる人の多くは、自分とは異なるクリエイティブな分野の人たちからインスピレーションを得ている。そもそもインスピレーションを自分や自分の分野に頼ってなんかいないんだ」

世界屈指の全要素生産性を誇る北米サンフランシスコの都心と日本のそれとの差異が見えてきたと思う。さて、この続きの前に今一度、「集積の経済」についておさらいしてみよう

の成功

photo : Clem Onojeghuo on Unsplash

▼ 参考文献：内閣府「地域の経済2012」2012年11月

と思う。

「集積の経済」ゼミナール

一般的に企業立地は、分散するよりも集積して立地した方が良いとされている。これを「近接性の利益」という。近接性の利益では、集積した企業間で相互に取引を行う場合、移動のためのコストが低くなるほか、そこに集まる情報へのアクセスが容易になるなどの利益を享受できる。以上を科学的に証明したのが「集積の経済」である。

集積の経済には、同業種の集積による「地域特化の経済」と、多種多様な業種の集積による「都市化の経済」の二種類がある（らしい）。いずれも、集積による企業間の地理的なネットワークが、情報やアイディア、知識の交換を促し、研究開発やイノベーションを加速させることにより発生する便益である。地域特化の経済は、一つのエリアに立地している同類の産業分野の企業群に発生する便益。

仮に某県の事業所密度が2倍になれば、労働生産性は約12%上昇するとの分析結果がある。

以上が「集積の経済」と言われている内容だ。

「そりゃそうだろう。集まった方が何かと便利だし、やりとりだってしやすい。助けがいる時だって、普段から顔が見えてる相手の方が声を掛けやすい。とうの昔から合点承知の助、物の道理だろ」との声が聞こえてきそうではある。が、学者による科学的な調査・分析があるからこそ、筆者のようなズブの素人も集積の経済を前提に妄想を膨らませることができる。以下のように。

都市化の経済は、一つのエリアに多様な産業分野の企業群が集積した場合に相互に発生する便益で、当然のことながら、都市規模が大きくなるほど多様な企業の集積度が上がり、それらの相互作用によって都市全体における経済活動が活発になる。消費者にとっても財の多様性が増えることになる。

次に「集積の経済」、その中身を見ていく。まずは「人の密度」と労働生産性の関係。国内外の様々な調査結果によれば、人口密度が高まると労働生産性が上昇することが指摘されている。「人材タイプ」で見てみると、知識経済の主たるプレーヤーである大学等卒人材及び大学院卒人材、高所得人材、専門職人材、IT人材、外国高度人材などの高度人材において、人材密度が高まると労働生産性が上昇することが指摘されている。

続いて「企業の密度」と労働生産性の関係においても、事業所の集積度が高まると労働生産性が上昇することが指摘されている。ある調査では、相談に乗ってくれる目の前の専門家に対し、想いだけは詰まったプレゼ

ロジカルシンキングと共創資本

一昨年、その道の門外漢である筆者が初めてアプリ開発に取り組んでいた頃の話。知識があまりにも不足していたせいで歩みが澱んでいた時期、メンターの必要性を痛感し、いくつかそれらしい施設の扉を叩いた。

ンテーションを試みた。結果として、藁をも掴む状態だった身には、いずれもありがたいアドバイスではあったものの、それにも増して、この経験を通して一つだけ確実に見えてきたことがあった。それは、「この人たち、役割としてのメンターを演じているな」という越えられない壁、あるいは距離の存在だった。彼らからの指導はマーケタビリティ（多くの人が喉から手が出るほど欲しがるサービスか、スケールするか）やUX、UI、資金調達手法、組織作りの重要性やPR戦略など多岐に及んだ。彼らはあくまでプロのコンサルタントとして、こちらとは異なる地平に立脚し、指導者としての責務を全うするというスタンスに忠実に、礼儀正しく客観的アドバイスをしてくれた。それは、初心者の身には金科玉条の数々ではあった。が、そこからは何も生まれないであろうことはすぐに察した。そこからは何も生まれない。

　彼らは「プロの指導者」であって、決して「共犯者」にはなってくれないことがわかった。こちらの側には立ってはくれないのだ。多少無理があるがあえて言う。そこにあったのは徹頭徹尾ロジカルシンキングの域を出ない、セオリーと合理性由来のあまりに真っ当な助言だった。一方、こちらが欲したのは、持ち込んだ企画に対して可能性のポイントを抽出し、可能性のマイニングをベースにクリエイティブシンキング由来の伴走者だった。

　こうした場との付き合い方を知らなかった、こちらの不手際である。落ち度はすべてこちら側にある。と同時に、人のアイディアを形にする際の姿勢がわかった。クリエイティブシンキングだけでは片手落ちだが、ロジカルシンキングの限界も実感することができた。身につけるべきは、ユニークな未知数のアイディアに対し、その中から可能性を見いだす革新性を有し、共犯者となって一緒に創造的試行錯誤を行う起業家精神、つまり共創資本に満ちた場と機会と人に他ならないと。

　前述のYコンビネーターは自らをこう紹介している。「私たちが最も大切にしていることは、スタートアップ企業が持ち込んだアイディアを一緒に考えることです。私たち自身が人々が求めるものを作る方法を考えてきました。そのため、小さなアイディアをどのように広げていけばいいか、あるいは大きくて漠然としたアイディアをどのように攻略していけばいいのか、だいたいすぐにわかります」。

　従来の「中心業務地区」が、ロジカルシンキングを得意とするメンターやコンサルタントの総本山のように見えてならない。未知数で危なっかしい共犯者的アイディアに対して、可能性を見いだし共犯者として相乗り（悪ノリ）する起業家精神、つまり共創資本がそこには欠落しているのだ。だとしたら、それら業務はリモートで済む。

「起業家精神は学校では学べない。実際に起業することが大切です」（ポール・グレアム）。中心業務地区には優秀なコンサルタントは大勢いても、起業家は数えるほどしか存在していない。

センター・コラボレーション・ディストリクト（CCD：都心共創地区）の誕生

「真のイノベーションは、超高層ビルの峡谷（バレー）では起こらない傾

向があります。これまでのCBDは革新性や創造性の中心というよりも、経営、法律、金融分野の企業とその専門家を集め、積み重ねられた場所でした。それは、製造業時代を象徴する、仕事と生活の極端な分離の光景であり、まるで郊外の大学学生寮での生活のようです」

これは、今年五月に都市社会学者のリチャード・フロリダがブルームバーグ・シティラボに寄稿した、中心業務地区を評したコメントだ。彼はさらにこう続ける。

「2016年に米国の主要なスタートアップ地区を調査した際、伝統的な定義にもとづくCBDは一つも含まれていませんでした。多くは、サンフランシスコのSOMAやミッション地区、ニューヨークのSOHOやチェルシーなど、ミクストユースのネイバーフッドでした。これらは都心居住を好む新しい居住者を惹きつけるのに十分な、より高度な都市アメニティを有するアーバンネイバーフッドです」

ニューヨークを例に取ると、ここに挙げられている地区は、マンハッタンの中心業務地区であるミッドタウンではなく、そこに隣接したエリアであることがわかる。いずれもオフィス街ではなく、生活・仕事・遊び（work・live・play）が重層したウォーカブルな地区である点が特徴だ。イノベーションや起業を促進するのは、仕事やオフィスの集積ではなく、起業家精神や創造性の集積だからだ。

彼らは、ストリートレベルでの衝突、喧騒、その中で混じり合い、相互作用、再結合することで新たな価値を生み出す。高い全要素生産性を発揮する彼らは、仕事と生活を分け隔てないワーク・ライフ・インテグレーターであり、その舞台はオフィスが近接・高密に連なる従来の中心業務地区ではなく、アイディアを形にするために必要なインスピレーションと潜在的な共創相手が近接・高密に集積する、センター・コラボレーション・ディストリクト（CCD）と言えよう。そしてそのエンジンは、社会関係資本を超えた共創資本だ。

Zoomでの生活に飽き飽きしたビジネスマン、暗黙知や間を要する構築的未満の会話を欲しているビジネスマン、より多くの学びと成長を求めている中心業務地区（CBD）を共創資本に満ちた都心共創地区（CCD：センター・コラボレーション・ディストリクト）へと組み替えるタイミングである。

して、表現者もアノニマスも受け入れる都市の包容力と可能性に魅了された都市のアーバニストにとって、大理石とウォールナットで装飾された従来の中心業務地区は残念ながら魅力に乏しい。

オフィスとはもはやどこかの建物を指す言葉ではない。自宅でもどこかの建物の公共空間でも、喫茶店でもシェアードオフィスでも仕事は可能だ。今や都市自体が仕事の場である。一人黙して熟考するソロワーク可能な隙間と、気兼ねなく共創者を呼び出してチームワークできる空間さえ見繕えば、もうそこがオフィスになる。そうした活動を志向する者にとって、従来の中心業務地区は拡大再生産時代の製造業の工場のようにしか映らないのだ。

「イノベーションを達成するためにはイノベーションを目指すのではなく、より革新的なバッテリーやロボットなど具体的な物の発明を目指すべきだ」（ポール・グレアム）。

今こそ、サイロ症候群に陥っている中心業務地区（CBD）を共創資本に満ちた都心共創地区（CCD：センター・コラボレーション・ディストリクト）を検証したいビジネスマン、そ

▼2 引用：Richard Florida (2021)「The Death and Life of the Central Business District, Bloomberg CityLab 2021年5月

photo: James Lenk @ Unsplash

都市がなければ、進歩もなく、アイデンティティを与える文化もなく、
経済的革新もなく、人々の機会もありません。都市は私たちが
持つことのできる最高のセーフティネットであり、結束力であり、
未来であり、だからこそ、この世界的な危機から抜け出すためにも、
今まで以上に都市を頼りにしなければならないのです。

Mateu Hernandez CEO Barcelona Global

Barcelona Global Blog「The importance of cities」11 MAY, 2020（編集部にて抄訳）
https://www.barcelonaglobal.org/blog/en/speak-out/la-importancia-de-las-ciudades/（最終アクセス日2021年8月24日）

photo: Osman Rana on Unsplash

photo: Bernard Hermant on Unsplash

I
Thought

経済学、経営学、社会学、空間情報学、都市計画、ビジネス界の
研究者、ビジョネアー、フォワードシンカー等30余名による、
今後の都市の近接・高密に関する論考集。

都市はさらに二極化する——

オンラインの日常化とリアルの希少化

飯田泰之
明治大学
政治経済学部
准教授

トーマス・フリードマン『フラット化する世界』が世界的なベストセラーとなった2005年（邦訳は2006年刊）、同書が示したIT化による競争条件の世界的な一律化というコンセプトに刺激され、数多くの都市論・地域論が登場した。いわく、ブロードバンドの普及と情報のオンライン化によって「仕事をする場所」に地理的な制約はなくなるといった具合である。

現下のコロナショックにおいても、オンライン化やリモートワークの拡大がビジネスを空間・地理的な制約から解放するというビジョンが語られることがある。ここに『フラット化する世界』とそれに触発された未来予想図との類似を感じるのは私だけではないだろう。

*

世界がフラット化するという予想は、一部で確かに実現した。ICTの普及と輸送システムの高度化が生産拠点の分散化を可能にし、中国はもとより東南アジア各地にまでサプライチェーンが拡散していくことと なった。これに伴って、産業分布において国境の持つ意味合いが希薄化したのは確かだろう。

その一方で、一国内での経済活動の分布状況はむしろ集中・集積を加速させている。とりわけ先進国において、生産拠点の海外移転に伴い、地域経済における製造業のプレゼンスが低下している。これに伴い、相対的にサービス業の集約度が高いメガシティの存在感が増している状況だ。日本はその典型国のひとつである。

先進国のメガシティにおける最大

の「生産物」は「本社機能」である。例えば、2015年の東京都産業連関表をみると、東京都の移輸出総額約56兆円のうち、「本社機能」の移輸出は21兆円と最大の項目となっている。

本社機能の移出入というと直感的には理解しづらいかもしれない。典型的にはフランチャイズ展開を行う小売店などにおいて、岩手県のFC店舗が東京本社に支払う加盟費用は、岩手県にとっての本社機能の移入であり、東京都から見ると本社機能の移出である。また、直営店・工場においては現地で支払われる利ザヤは本社所在地にとっての本社機能の移出として計上される。

本社が「生産」しているのは、経営戦略であり、ビジネスモデルである。また、マーケティングやリサーチと

photo : Ian Simmonds on Unsplash

いった活動も本社の重要なアウトプットだろう。これらの活動に関して世界は全くフラット化しない。新たなビジネスモデルを考案するためのアイディアの創造から、企業内での部署間調整まで——本社が行う業務の多くは人間と人間のコミュニケーションの中で行われざるを得ない。

ビジネスに関するアイディアの発案はオンライン会議からは生まれない。時に脱線し、時に予想外の情報を得るというなかで生まれるのが「アイディア」というとらえどころのない生産物の特性である。また、もうひとつの本社の重要な機能であるステイクホルダー間の調整もまた、フェイス・トゥ・フェイスでこそ可能になるケースが多い。サプライチェーンの国際化が進行するなか、本社機能が先進国における主要な「生産活動」となると、コミュニケーションの利便性を高める人材の地理的集中傾向は強まらざるを得ない。

コロナ・ショックによってオンラインでの会議・商談の機会は確かに増えた。この流れが反転する可能性は低いだろう。しかし、オンラインで代替される経済活動の多くは本来の本社業務にとっては付随・派生的なものが多い。

リモートワークの促進により、企業活動の地理的分散、ひいては人口配置の分散をはかるという掛け声は勇ましいが、現実の企業活動はその逆の方向性に向かいつつある。ある大手食料品メーカーでは、これまで地方支店・営業所への転勤によって担われてきた業務を本社在勤者によるリモートワークに一部代替することを決めた。「地方にいながら東京での仕事をする」のではなく「東京にいながら地方での仕事をする」というわけだ。

業務のオンライン化が進めば進むほど、対面・リアルでの業務の希少

性は増していく。そして、先進国における活動に優位性が保たれる——ありていに言えば利益の源泉となる活動は後者にかかわるものが中心となっている。オンライン業務の日常化は、本社業務以外での雇用をさらに減少させていくだろう。

最大の資金流出要因が本社機能の移入となっている地域は少なくない。本社機能、本社的な業務のシェアに乏しい地域においては、雇用機会、人口の縮小傾向が今後強まると予想される。

*

ただし、本社機能・対面コミュニケーションの重要性は必ずしも東京一極集中の加速を予想するものではない。新たなアイディアのインキュベーターとなるのは、多様性ある相手とのフラットで弱いネットワークにおけるコミュニケーションであるといわれる。

都市圏の人口規模が拡大し、圏域が広くなりすぎると平均的な通勤時間が長くなる。長時間通勤は、企業内よりも多様性ある人と出会う機会の多い、業務外でのコミュニティへの参加を困難にする。また、人口規模が過大であることによってコミュニケーションの基礎となるコミュニティ形成そのものが困難になるというわけだ。

過去10年間の経済成長動向をみると東京圏のパフォーマンスは全国平均を下回る傾向がある。その一つの要因は過剰集積による、都市のコミュニケーション機能の低下にあるのではないだろうか。

先進国におけるプロフィットセンターであり、対面コミュニケーションを必須の要件とする本社機能を高めることは日本経済そのものの成長を大きく左右する。一方で、東京圏は集積の利益を最大化する水準以上の人口規模に到達した可能性がある。だからこそ、東京以外の都市圏での人口集中がいま求められているし、実際に広島や仙台等に代表される中枢都市圏では人口の増加と平均所得の増加が生じている。

地域企業の活性化を通じて地域内に本社機能を集積させていく都市。オンライン化可能な派生的業務の雇用規模縮小とともに衰退していく都市。アフターコロナの都市は今まで以上に二極化していくのではないだろうか。

飯田泰之
Yasuyuki Iida
1975年生まれ。明治大学政治経済学部准教授。内閣府規制改革推進会議委員、総務省自治体戦略2040構想研究会委員などを歴任。近編著に『地域再生の失敗学』（光文社新書）、『これからの地域再生』（晶文社）など。

「偶然出会う場」としての都市の役割

アフターコロナの世界で「物理的な近さ」は何を意味するのか？

遠山亮子

中央大学
ビジネススクール
教授

I

CTの発達により、人と人とのコミュニケーションは時間と空間に縛られなくなった。さらに新型コロナウイルスの流行はリモートワークを推し進め、それにより職場に縛られなくても仕事ができることに、そして職場のある大都市に密集して住む必要もないことに、多くの人が気が付いた。我々がこれまで当たり前だと思っていた働き方や住まい方、そして都市のあり方は大きく変わり、後戻りはしないだろう。

しかしそうした変化は、「物理的に近いこと」をまったく無意味にしてしまったわけではない。物理的距離はコミュニケーションの頻度やあり方に大きな影響を与えるからである。例えばある研究によれば、6フィート離れた席の相手と60フィート離れた席の相手とでは前者の方が定期的にコミュニケーションする確率が4倍高いという。また別の研究では、同じオフィスで働くエンジニアに比べデジタルツールでも連絡を取り合う可能性が20％高く、さらに緊密なコラボが必要な場面では、同じオフィスのエンジニアがメールをやり取りする頻度はオフィスが異なる場合の4倍であり、プロジェクト完了までの期間も32％短かったという。

物理的な距離が知識の共有や創造に与える影響にはいくつかの要因が考えられる。

第一に、暗黙知の共有には依然「直接顔を合わせること」が重要であること。感情をも含む主観的・身体的な知である暗黙知の共有は、新しい

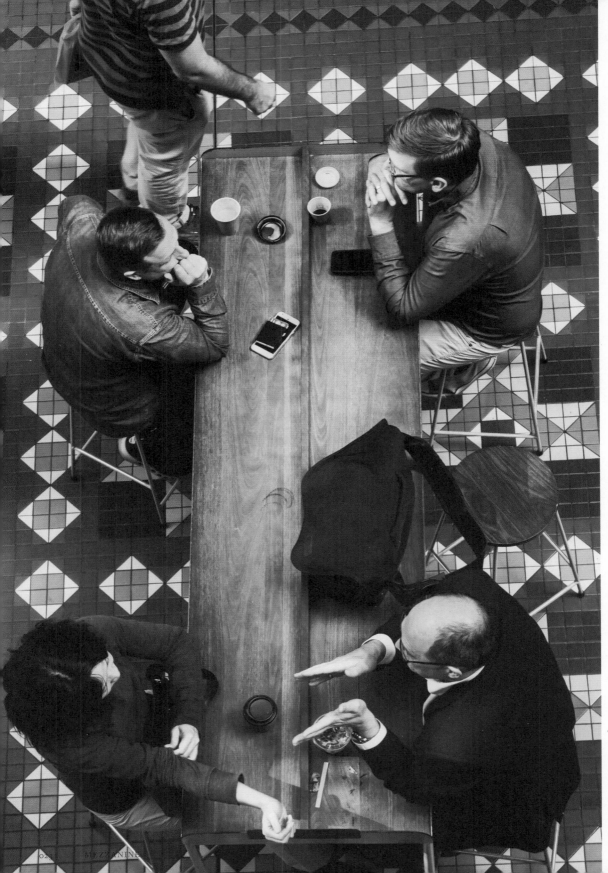

photo : Jessica Sysengrath on Unsplash

知識の創造、すなわちイノベーションのベースとなるものであるが、それには表情や身振りといったリモートでは伝わりにくい非言語コミュニケーションも大きな役割を果たす。セブン-イレブン・ジャパンが、巨額の費用をかけてでも全国からOFC（店舗経営相談員）を2週間に一度本部に集めているのもこうした直接顔を合わせてのコミュニケーションを重要と考えているからである。

第二に、知識創造の生産性には社会関係資本が大きくかかわるからである。社会関係資本とは、「社会組織における社交ネットワークや規範、信頼という社会生活の特徴で、互いの利益に向けた調整や協力を促進するもの」であるが、知識は人と人との

関係性のなかで創造されるため、その目的がはっきりした場においてのみ起こるわけではない。知識の共有や創造にとっては、廊下や食堂、オフィスの片隅でのカジュアルな「雑談」も非常に重要である。

例えばあるコールセンターでは、休憩時間のスケジュールを見直してチーム全員が同じ時間帯に休憩を取ることで、同じチームのメンバーが休憩時間に雑談を行えるようにした。その結果、1コール当たりの平均処理時間が、成績の悪いチームでは20％以上、コールセンター全体では8％短縮したという。

「雑談」の意義としては、まずは先述の社会関係資本の蓄積がある。会議で仕事の話をした時よりも、その後の雑談で相手の趣味を知って意気

投合したり、という社会関係資本は一緒に活動をするという経験を通して蓄積されていく。本来物理的距離は関係ないはずのメールでのコミュニケーションも物理的距離に左右されるという先述の研究結果も、社会関係資本が影響していると考えれば納得がいく。毎日顔を合わせて関係ができている相手とのほうが、遠く離れたよく知らない相手よりもメールを出しやすいしコミュニケーションもスムーズに行くであろう。

第三に知識創造における「雑談」や述の社会関係資本の蓄積がある。会議で仕事の話をした時よりも、その後の雑談で相手の趣味を知って意気

投合し信頼関係を築いてからのほうが、仕事の話もうまくいったなどという経験は多くの人にあるのではないだろうか。また、雑談には目的を持ったコミュニケーションでは得られない情報や知識が得られるという効果もある。例えばネット書店で本を買う場合、我々は通常欲しい本のタイトルや著者名、ジャンルなどで検索する。過去の購買履歴からお勧めされる場合もあるが、いずれにせよ興味を持っている(と自分かネット書店が思う)本にしか出会えない可能性が高い。しかし、街の本屋をぶらぶら回っているときには、それまで存在すら知らなかった、あるいは興味がないと思っていたジャンルの本に偶然出会うこともある。自分が必要だと思う情報や知識を取りに行くだけでは、「本当は必要だが自分がまだその存在を知らない」情報や知識を得ることは難しい。

リモートワークが進む中で、企業や大学が苦慮したのも実はこの「雑談」をリモートでどう行うかという部分である。コミュニケーションツールやオンライン会議運用時のルール設定など、様々な工夫がなされてはいるが、依然として「直接顔を合わせる」ことにより自然発生する雑談を完全に代替できてはいない。

さらに、物理的に近いことで、例えば隣席の同僚が机の上に置いた商品サンプルが見える、電話の内容が聞くともなく聞こえてくるといった形で、意図せずに飛び込んでくる情報がある。こうした「ノイズ」はオンラインでのコミュニケーションではそもそも発生しないか、文字通りノイズとして排除されてしまう。しかしそのような偶然発生したノイズが新たな視点や発想をもたらし、イノベーションの種となることもあるのである。

イノベーションには「偶然の出会い」が重要な役割を果たしている。先述した雑談やノイズも偶発的な出会いによってもたらされるが、特に重要なのは自分とは異なる社会集団に属するものとの出会いである。知識は異なる主観を総合することによって新たに創造されるため、文脈や視点の多様性は創造される知識の質に大きな影響を与える。ICTの発達により、これまで出会えなかった人や視点に出会う機会は格段に増大した。しかしそれでも、「意図して探していなかった」人や視点に出会うには、リアルの場も必要なのである。シリコンバレーのように特定の産業が集積されている地域では、求める情報や知識がすぐに手に入りやすいという利点とともに、例えばレストランでの偶然の出会いから新しいビジネスが始まるという側面もあるのである。

「意図して探す」情報や知識については、オンラインのほうが効率的に手に入る時代となった。買いたい本がわかっているならネット書店での買い物のほうが早くて便利である。であるならば、リアルの場はオンラインでは難しい暗黙知のやり取りや社会関係資本の蓄積、そして「意図して探していなかった」情報や知識との偶然の出会いのために設計されるべきであろう。

これからの都市は、いかに通常出会わないような社会集団に属している人たちが出会えるか、そして出会った人たちがどのように社会関係資本を蓄積し、知を交流していけるかという観点から、そのあり方を考えていくべきなのかもしれない。

参考文献
Thomas J. Allen, Managing the Flow of Technology, MIT Press, 1977
Alex "Sandy" Pentland, "The New Science of Building Great Teams," Harvard Business Review, April 2012
R.D. Putnam, "Turning In, Turning Out: The Strange Disappearance of Social Capital in America," Political Science and Politics 288(4): 664-683, 1995.
Ben Waber , Jennifer Magnolfi and Greg Lindsay, "Workspaces That Move People," Harvard Business Review, October, 2014

都市の高密は知的生産活動の源泉である――

中島賢太郎

一橋大学
イノベーション研究センター
准教授

ア　イディアやイノベーションは経済成長の源泉である。この　アイディアやイノベーションが創出する場は大都市に強く集中している。現在、日本の人口の28％が東京圏に居住しており、また生産では32％が東京圏に集中している。しかし、日本で登録される特許は61％もが東京圏に集中しているのである。

これは、特許登録によって示されるアイディアやイノベーションの生産、いわゆる知的生産活動が人口や経済活動に比してさらに地理的に高密に行われていることを示すものであるといえる。

なぜこれらの知的生産活動は都市における高密を求めるのだろうか。都市の高密は知的生産活動に対し、どのような便益を与えてくれるのだろうか。都市の高密が経済活動にもた

らす便益は集積の経済と呼ばれるが、そのなかでも特に知的生産活動に重要なのが知識波及と呼ばれるものである。知的生産活動において他人が持つ知識の役割は大きい。他人との交流によって、自分の持たない知識やアイディアを補完することができ、異なる知識やアイディアの交流は大きなイノベーションを創出する。これが知識波及がもたらす知識生産への便益である。一方で、他人との交流は物理的な移動を伴う。都市の高密は、この物理的な移動のコストを下げることによって、他人との出会いや交流の機会をもたらしてくれる。このように、都市の高密は、人々の交流を促進し、人々の間に知識波及をもたらすことで知的生産活動に寄与しているのである。

実際に人々の知的交流活動は地理

026

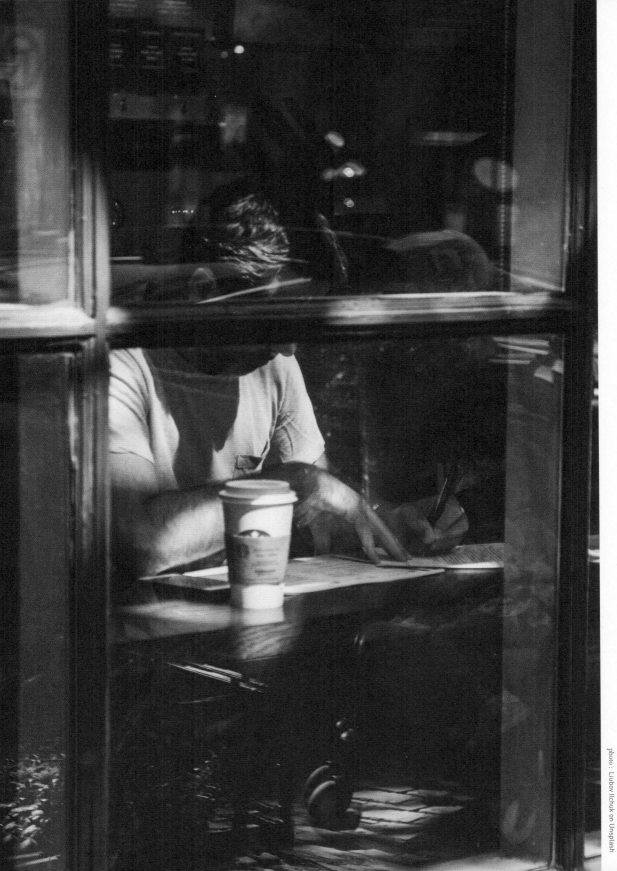

photo : Liubov Ilchuk on Unsplash

的に近接して行われている。先に述べたとおり知的創造が行われる場は、大都市に強く集中しているが、その中でも知的交流が行われる距離は、さらに近い。我々の研究グループは、共同研究を行う発明者間の距離を長期間にわたって計測した。その結果、共同研究を行う発明者間の距離は、発明者が都市に集中して立地していることを考慮してもさらに近いということがわかった。つまり発明者は地理的に集中しているが、共同研究相手の選択の際には、さらに近い相手を選択する傾向にあるのである。さらに、1985年から2005年にかけて、この期間のICTの発展にもかかわらず、共同研究関係の地理的な近さはほとんど変化していなか

べたとおり知的創造が行われる場は、ーションは今も昔も常に重要なのである。

何なのであろうか。

我々の研究グループはコロナ禍以前に、ある知識集約的業務を行うオフィスに協力を仰ぎ、従業員にセンサーを装着してもらうことで、オフィス内の従業員間の対面コミュニケーションを測定した。現在のオフィスではTeamsやSlackなどのインスタント・メッセージ・サービスが、従業員の間のオンラインコミュニケーションをサポートしている。我々が対象としたオフィスでもインスタント・メッセージ・サービスは従業員間のコミュニケーションツールとして広く利用されていた。しかし、それでもこのオフィスにおいて、50%以上の従業員間コミュニケーションは対面コミュニケーションで行われ

った。近い距離での対面コミュニケーションは今も昔も常に重要なので ある。

一方で、現在のコロナ禍において、リモートワークが拡大しており、また、それは一見うまくいっているように見える。実際に、オペレーターる業務に代表されるような個人単位の単純業務においては、リモートワークはうまく機能することはコロナ禍以前より知られている。しかし、オフィスワークはこのような単純業務ばかりではない。例えば知識集約的な職場におけるリモートワークはうまく機能するのであろうか。そのような職場において、リモートワークで失われているものがあるとすれば

ていたのである。さらに、この対面コミュニケーションこそが、従業員の生産性に寄与していることがわかった。鍵となるのは業務における問題解決である。職場における日々の業務において、常に問題は生じ、それを素早く解決することが業務の生産性に直結する。多くの問題は従業員が自分で解決できるものであるが、しばしば自分一人では解決できない困難な問題が生じる。その場合、同僚や上司に助けを仰ぐであろう。このような局面において対面コミュニケーションは重要なのである。従業員の対面コミュニケーションの効率性は、複雑で困難な問題の早期解決をもたらすことで、従業員の生産性を向上させていたのである。従って、現在のコロナ禍において対面コミュニケーションが失われた職場では、このような困難な問題解決に遅延が生じている可能性がある。また、知識集約的な職場における対面コミュニケーションの喪失は、知的生産活動にも大きな影響を与える可能性がある。特に研究開発などの知的生産業務においては、職場における予期せぬ交流から生まれるアイディアの重要性が指摘されており、これが失われた職場では中長期的な生産性を大きく損なう可能性もある。

コロナ禍における現在、我々はリモートワークによって最低限のコミュニケーションを担保し、日々の業務はなんとか回っているようにみえるが、一方で複雑で困難な問題の解決の遅延、また、知的生産活動の停滞による中長期的な経済活動への影響は無視できないものになる可能性がある。

そのように考えると、知識集約的な職場において、今後対面が戻ってこない理由はない。実際に、従業員を自宅からオフィスに呼び戻す動きは始まっている。一方で、コロナ禍においてリモートワークは一定程度定着し、その生産性も向上している。

例えば週に1〜2日のリモートワークが許可されるなど、リモートワークとオフィスワークのハイブリッド体制の働き方が今後定着する可能性もあるだろう。このような環境においてオフィス、および都心のオフィス街は知的交流に特化した場所になる必要がある。フリーアドレスの導入など（これは実際にオフィス内従業員間の対面コミュニケーションを増加させることが知られている）、コロナ禍以前より進んでいたオフィスの知的交流機能強化の潮流はより進むことが考えられる。

また、都心のオフィス街は、オフィスのみならず、オフィス間、組織間、企業間の人的交流に特化したものになることが求められるだろう。特にこのような組織をまたいだ人的交流の基礎となるのは都市のアメニティである。その中でも特にカフェなどの飲食店は、人々にインフォーマルな交流の場を与える、最も重要な都市のアメニティの一つである。コロナ禍で苦境に立たされている飲食店は、都市がもたらす知的交流、およびそれがもたらすアイディアやイノベーションの源泉といえるのである。

もちろんコ・ワーキング・スペースや、スタートアップのためのインキュベーション施設など、人的交流をもたらすために設計された空間も今後ますます重要となっていくだろう。しかし、我々が当たり前のように利用する、インフォーマルな人的交流をもたらす都市のアメニティの充実こそが、都市が今後も人々の知的交流の拠点たるために重要なのである。

中島賢太郎
Kentaro Nakajima

一橋大学イノベーション研究センター准教授。東京大学経済学部卒業後、東京大学大学院経済学研究科にて博士（経済学）取得。東北大学大学院経済学研究科地域経済学研究講座（七十七）准教授、一橋大学経済研究所准教授、東北大学大学院経済学研究科准教授を経て現職。専門は空間経済学、都市経済学。

情報技術と大都市の未来

山本和博

大阪大学大学院
経済学研究科
教授

リモートワークが進み、東京を始めとした大都市から地方への移住が進むだろうとの意見が聞かれる。また、リモートワークの普及により、大都市中心部から郊外への移住が進んでいくだろうとの意見も聞かれる。こういった意見の背景には、ZoomやLINEのような情報技術の発展がある。その結果、多くの業種で人々が直接会わず、職場でなくとも可能な業務が増えたであろうことは容易に想像がつく。では、このような情報技術の発展によるリモートワークの普及は大都市から地方、もしくは郊外への人々の移住を進めるのであろうか。

大都市の重要な機能の一つは人々が直接出会う機会を数多く設け、情報の受け渡しを容易にすることであ

る。情報技術の発展が人々の移住を促すという考え方は、これまで大都市が担ってきた機能を情報技術の発展が代替すると考えているのだ。しかし、情報技術の発展は、新たなつながりを人々にもたらすことを忘れてはいけない。例えば、SNSで情報を発信し合うことにより、人々が新たに知り合う機会が増えるであろう。また、オンラインの講演会に参加することで、遠い場所で行われている人の講演を聞くことが可能になる。マッチングアプリを使うと、新たな結婚の機会まで生まれるのである。さらに、情報技術が発展しても、対面によるコミュニケーションなしでは受け渡しが難しい情報があることも重要だ。本、印刷技術の発明から電子メールに至るまで、情報技術は次々と発明されてきたが、科学研

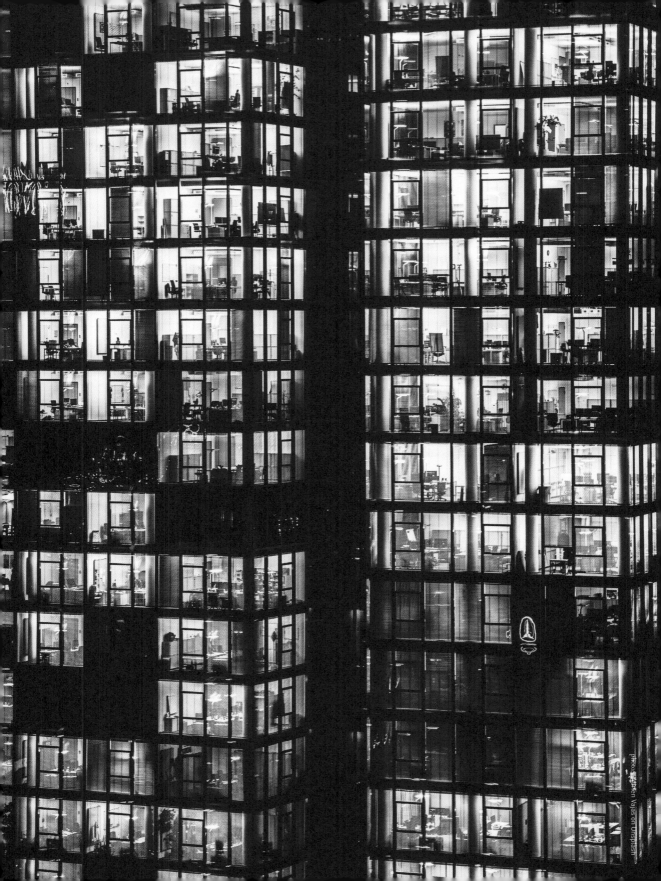

photo: Adrien Vajas on Unsplash

究の重要な情報は今でも研究室でやり取りされている。

筆者の仕事では、他人の研究報告を聞くことが重要な情報収集の機会なのだが、コロナ禍の今、オンラインで行われる研究会が盛んになっている。すると、知り合うことが難しかった海外の研究者と、新たな研究上のつながりが生まれてくる。実際、こういった研究会をきっかけに、新たな共同研究が生み出されている例も見聞きする。このような共同研究は、打ち合わせもオンラインで行われることが多い。しかし、研究者同士が直接会わないで全ての研究をオンラインで行うことは少ない。筆者の共同研究はオンラインでの打ち合わせによって進められ、オンラインでデータや情報が共有されることが多いが、同時に打ち合わせは研究室で行われることが多いのである。研究者たちは研究のいずれかの場面で直接会って情報の受け渡しを行うのである。つまり、情報技術の発展は新たなつながりを人々にもたらし、結果的に人々が直接会う機会を増やす機能もあるのだが、直接会わなければやり取りできない重要な情報もあるのである。

Gasper and Glaeser（1998）は、情報技術が持つこのような性質を指摘し検証した論文を発表している。そこでは、情報技術の発展により、人々が直接出会って情報を受け渡しする機会が増えていることがデータによって示されている。電話の通話は地理的に近い人々の間で交わされていることが圧倒的に多く、対面の人間関係は電話で話す機会をかえって増やすことを示している。また、都市圏人口が増えると、電子メール等によるコミュニケーションも増加する。情報技術の発展が大都市の機能を代替するという議論は真新しいものではない。1960年代以降の電気通信技術の発展が大都市の機能を代替するという議論が多くの論者（Alvin Toffler (1980)、Roger Naisbitt (1995)、Nicholas Negroponte (1995)、William Knoke (1996)等）によって主張されてきた。電話の発達で都市は衰退するはずだったし、ファックスや電子メールの発達は対面での会議や打ち合わせの機会を減らすはずだった。しかし、ビジネスでの出張回数は減らず、研究者たちは相変わらず対面で研究の打ち合わせを行っている。そして大都市は今日でも隆盛を極め、重要な情報の多くは大都市の対面でのやり取りがされている。大都市は情報の受け渡しの場として中心的な役割を果たし続けているのである。

当然、こういった情報技術の発展により、地理的に離れた地域間で取引する情報の量は増えている。つまり、遠隔地間でやり取りする情報の「輸送費用」が低下するのである。都市経済学では伝統的に、輸送費用が

山本和博
Kazuhiro Yamamoto
1975年、茨城県出身。1998年京都大学経済学部卒業、2003年京都大学大学院経済学研究科博士課程修了、博士（経済学）。2003年大阪大学大学院経済学研究科・講師、2007年同研究科・准教授、2018年4月同研究科・教授。専門は都市・地域経済学。論文に"Elastic labor supply and agglomeration"（共著）Journal of Regional Science等がある。

経済活動に与える影響を分析してきた。その内、最も有名な命題の一つは、"財の輸送費用の低下が経済活動の集積を進める"というものである。情報も財の一つである。そして情報の輸送費用の低下も経済活動の集積を進める。遠隔地間での情報のやり取りが容易になると、大都市の企業が地方に立地して情報を収集する必要がなくなる。大都市に立地したまま地方の市場に関する情報を収集することが可能になるからである。さらに、地方の消費者も大都市の企業が発する製品情報にアクセスすることが可能になるので、大都市で生産される財の消費量が拡大する。すると、多くの企業にとって地方に立地することの便益が低下し、大都市への集積が進むことになる。情報技術の発達によって大都市で行われる経済活動が相対的に増加するのである。

大都市の内部では情報技術を通して、やり取りすることが難しい情報が対面で取引されている。都市経済学、心理学等で積み上げられた多くの研究において、高度で複雑な情報のやり取りには対面コミュニケーションが必要であることが示されている。例えばMurata et al. (2014) は、特許が地理的に近接した地域の特許を引用することが多いことを示している。これは、密接に関連する知識が近接した空間で生み出されていることを示している。地理的に近接することで得られるのは対面コミュニケーションの機会であり、Murata et al. (2014) は知識の創造においては地理的な近接性が重要であることを示している。

企業の経営管理、金融、法律、研究開発等の業務では膨大な量の高度で複雑な情報のやり取りを必要とする。大都市における人々の近接性こそがこういった情報を効率的にやり取りすることを可能にするのである。したがって、大都市には高度で複雑な情報をやり取りする情報集約的な産業が大量に集積する。そして、電子メールやビデオ会議システムと同時に対面コミュニケーションによって重要な情報がやり取りされているのである。さらに、情報技術の発達が人々や企業の新たな出会いを作り出し、結果として大都市内部で近接性を利用した情報交換が増加する。情報技術の発達は遠隔地間での情報のやり取りを増やすと同時に、大都市内部での対面コミュニケーションによる情報の取引も増加させるのである。

歴史的に見ると、印刷技術、郵便、電話、ファックス、電子メール等様々な情報技術の発達はどれも情報の輸送費用を低下させ、大都市への経済活動の集積を促してきた。同時に、大都市内部では人々が近接し、高密度な情報が今も昔も変わらずやり取りされているのである。対面コミュニケーションによる情報の交換は創造的活動を生み出し、印刷技術、電話、ファックス、電子メール等の最先端の情報技術が生み出されてきたのである。つまり、大都市の近接性は、その時代の最先端の知識を創造する揺りかごとなってきたのである。

新たな情報技術を使ったリモートワークの普及により、地方や郊外に移り住む人や企業は今後も生まれてくるだろう。しかし同時に、情報技術が生み出した新たな取引の機会を求めて大都市に移り住む人や企業は増加していく。そこでは対面でのコミュニケーションによって重要な情報がやり取りされる。大都市は今も昔も、そしてこの先も、人々の情報のやり取りと創造的活動の中心なのである。

参考文献
Gasper J., and Glaeser E., (1998) "Information Technology and the Future of Cities" Journal of Urban Economics 43. 136-156.
Knoke, K. (1996) Bold New World: The Essential Road Map to the Twenty-First Century. New York: Kodansha.
Yasusada Murata, Ryo Nakajima, Ryosuke Okamoto, and Ryuichi Tamura, (2014) "Localized knowledge spillovers and patent citations: A distance-based approach, Review of Economics and Statistics 96, 967-985.
Naisbitt, R. (1995) The Global Paradox. New York: Avon Books. Negroponte, N. (1995) Being Digital. New York: Vintage Books.
Toffler, A. (1980) "The Third Wave. New York: Bantam Books.

都市の公共空間がイノベーションの舞台になる

吉備友理恵

株式会社日建設計
イノベーションセンター
プロジェクトデザイナー

私は都市・建築に関わる企業で「人の能動性を高める場のデザインや都市生活を豊かにする公共空間のあり方」について取り組んだ後、産官学民の連携する組織、一般社団法人FCAJで「マルチステークホルダーの共創や、イノベーションのための場」についてリサーチを行なってきた。

国内外の動向を見ながら感じていたことは、「都市生活の場」と「イノベーションの場」が重なり始めているということである。この傾向に、新しい近接性と高密度のあり方を考えるヒントがあるのではないかと考えた。そこで、今回は「都市における公共空間がイノベーションの舞台そのものになる」をキーワードとして掘り下げてみたい。なお、ここでいう公共空間とは、行政の管理する公園や公共空間だけでなく、都市における共有部（ホテルの一階や商業施設など）を含む広義で使用しており、都市生活の場を指している。

イノベーションの場は、かつては主に研究所であり、郊外に集積することが多かったが、近年は都市部に移行している。また、これまではクローズだったその場を、オープンにしていこうという傾向にある。コロナを経てもこの傾向は継続するだろう。

また、近年リビングラボというコンセプトも注目されている。リビングラボとは、実際の都市生活の中で新たな仮説や技術を社会実装していくための実験を行い、生活者とともにアップデートしていくための場のことだ。こういった場を通じて、生

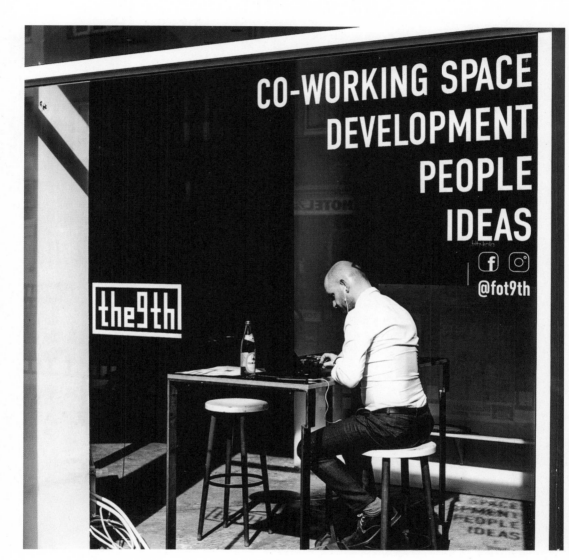

photo : Mika Baumeister on Unsplash

活者を含む複数の関係者が入ること
で、これまで閉じられていたイノベ
ーションの試行錯誤の過程もオープ
ンになってきてはいる。ただし、オ
ープンの度合いはまだまだ差が激し
い。実際に多くのイノベーションの
場は〝開かれた〟といっても、複数
の関係者と場を共有するようなもの
ではなく、あくまで一組織の所有す
る空間に一時的にお邪魔する形式の
ものが多い。

　社会が抱える課題が複雑化し、何
が起こるかわからない時代の中で、一
組織や個人の力には限界があり、多
様な関係者と連携していく必要があ
ることは言うまでもない。そのため
には1：1の〝閉じたオープンさ〟で
はなく、n：nが交わり合う相互に
開かれた本質的なオープンさを目指
す必要がある。そのため、これから
求められる場は「○○センター」とい
う箱の1フロアではなく、「さまざま

な関係者と共有された場」いわば「都
市の公共空間」が、イノベーション
の舞台そのものとして想像に入
ンになってきてはいる。

概念的な話だと想像がつきにく
いため、事例として、オランダのアム
ステルダムにある「De Ceuvel」を挙
げたい。

　De Ceuvelはアムステルダム駅の
北側にある、産官学が連携するリビ
ングラボである。アムステルダム市
が主導し、土壌汚染が問題視されて
いた元造船所跡地の再開発であり、
サーキュラーエコノミーの社会実装
のための様々な実験が行われている
場所だ。

　この汚染された場所を単に埋め立
てるのではなく、植物の浄化作用で
水質改善に取り組むという大学と建
築家の共同提案が採用され、サーキ
ュラーエコノミーの社会実装のため
の場と都市生活を豊かにする公共空

れている。そのコンセプトに賛同し
たスタートアップやアーティスト、大
学教授が廃船を再利用した空間に入
居し、彼ら自身も様々な実験を行っ
ている。

　例えば、藻でできた代替肉をつく
る企業は、それをハンバーガーにし
てカフェで販売したり、スマートエ
ネルギーに取り組む企業が電力をエ
リア内で循環させている。そんな「実
験区」は誰でも入ることができて、驚
くほど居心地がよい公共空間でもあ
るのだ。

　私が訪れた際にも、カフェやイベ
ントを楽しみ、水質が改善しつつあ
る水辺で泳いだり日光浴する人々が
たくさんおり、まさかここが社会実
験の場とは思えないような活き活き
とした場であった。このように、未
来のための試行錯誤をする社会実験
の場と都市生活を豊かにする公共空
間が、重なりはじめている状況は少

しずつ増えてきている。

都市生活の場がイノベーションの舞台になることで、知識創造産業側の「都市や空間に人や知識が集積するだけでは、組織を超えて社会にインパクトをもたらす横の連携は進まない」という課題と、都市側の「豊かさや余白がある都市環境は単体では経済性が成り立ちづらく、生活する上でも行政や開発者、周辺住民との心的距離が遠く、自分で自分の生活をよくする行動力や責任感が持ちづらい」という課題を相互に補完しあうことができるのではないか。

公共の空間で実験を行うことは、もちろん調整が必要なところも多いが、その分一人や一組織ではできないことに取り組める。そして、企業や行政など組織にとっては仮説やソリューションを生活にどう実装するかを試しながら進めることができ、その周辺で暮らす人・その場に関わる人にとっては、これまで気付いていなかった違和感に気づいたり、関わる中で当事者意識が自然と芽生えていくといった効果がある。

生活の場での実験、当事者意識の醸成が伺える事例として、もう一つオランダで行われた「Dutch Skies」を紹介したい。市民が家のベランダや柱に簡易センサーを設置し、200か所以上でデータをとることで自分たちの生活環境の汚染度合いを可視化する取り組みである。

大気汚染による健康被害が問題視されているにも関わらず、公的機関の定点観測ではその実態を十分に把握できていなかった。そこで、テクノロジーでソーシャルイノベーションに取り組む公益団体のWaagと北オランダ州の自治体、国立公衆衛生環境研究所がそのギャップを市民調査で埋めると共に、市民の環境に対する当事者意識を高め、データにもとづいて行政との対話を行っている。

このように、テクノロジーと市民共創のプロセスにより、自分の身の回りで起きていることから、社会の課題を見つめ、自分ごとでそれを解決していくことができるのだ。今はまだ、生活の中で違和感を抱いても、どこにどう働きかければいいのかわからなかったり、そもそも課題に気付けていないことも多いかもしれない。私もその一人である。しかし、たとえどのような組織に属していても、一人ひとりが自分の生活に責任と権利を持っている市民であることは自覚していたい。

これまで自分たちだけで事業や政策を考えてきた組織たちは、これから多様な関係者と共に価値を共創していく時代を生き抜いていかなければならない。その際、都市空間という共有された場は、属性や立場を越えるのに有効である。

企業や行政が公共の場で生活者と共に実験しながら考えることで、仮説や技術をアップデートしながら社会実装していくことができる。一方、生活者は一方通行のワークショップに参加するような主体性の低い関わり方ではなく、共に実験し対話し、プロジェクトの一部を担う役割を持つことが重要である。

今後ますます知識創造の場をつくる産業の視点と、豊かな生活を考える都市の視点の両方を合わせていくことが必要ではないか。そして、その過程で重要なのは、価値観や立場の異なる関係者同士の目的の共有、生活と地続きな公共の空間での実験、自分たちで変化をつくることができる感覚の醸成だと考える。

吉備友理恵
Yurie Kibi

株式会社日建設計のイノベーションセンターで社内外をつなぐ役割を担いながら、一般社団法人FCAJで場を通じた共創やイノベーションについてリサーチを行う。様々な目的や価値観を持った関係者が、同じ社会的方向を向くためのツールとして「パーパスモデル」を考案。イノベーション創出のための環境構築に尽力している。

創造性を鼓舞する都市変容へ──

ポストコロナでは自然との調和と包摂性が都市の競争力上さらに重要に

三木はる香
ビクター・ムラス

世界銀行
東京開発ラーニングセンター

新型コロナウイルス感染症拡大を通じ、健康的でリバブル、かつサステイナブルな生活を最優先に考えるようになり、我々は改めて都市を見つめ直している。パンデミックは世界的な大災害であると同時に、よりよい都市の再構築を考え、都市の核となる要素を再確認するまたとない機会でもある。人々には依然として働く場所、憩う場所、愉しむ場所としての都市への渇望があり、都市はそれらを叶える最高の場所であり続ける。都市は知識、起業、またイノベーションの拠点となり、その傾向はパンデミックの間でも途切れることはなかった。

それは、スプロール化した社会では成し遂げにくいことであった。都市化なくして低所得国は中所得国に成長し得ないし、都市の繁栄なくし

て中所得国は高所得国にはなり得ない。例えば日本においては、東京圏や京阪神など複数の大都市圏を有し、大都市圏の機能向上の目的で環状線が整備され、郊外の住宅地に向けた沿線開発が行われてきた。また、大都市圏間を結節するために新幹線や鉄道網が整備され、コンパクト・アンド・ネットワークの国土政策のひな形ができた。こうした経済成長を主軸とした都市論は優位である一方、都市は労働市場以上の意味を持っている点も自明だ。都市には、美術館があり、大小の公園や公共空間を整備し、様々なニーズに則した住宅がある。都市にしかない魅力、心地よさ、文化的な営みに人々は魅了されてきたことは言うまでもない。

今回のパンデミックは、都市を司

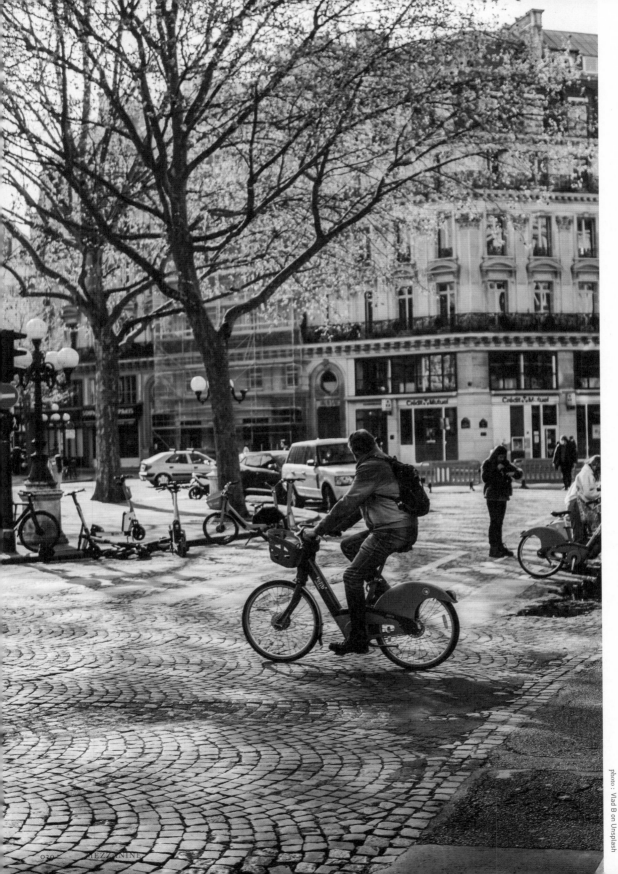

photo : Vlad B on Unsplash

る私たち一人ひとりに、都市化をよりサステイナブルで健康的な生活を促進しつつ、都市の物理的、社会的、経済的、また環境面を犠牲にすることなく再考するよう促した。急速な都市化を少しでも正しく予測、計画し準備することができれば、都市になじみの課題——渋滞の緩和や社会包摂性の整備による犯罪の低減、公衆衛生上のリスクなど——に備えることができるだろう。また、私たちは、都市の高密度自体が感染問題の源ではなく、アメニティ、社会基盤、また緑や公共空間の欠如こそが、高密度空間の居住性を妨げているということを理解した。リバブルな高密度をうまく成り立たせるための財政措置、人材、政策実行の大切さも実感した。さらに、都市にはサービスの重複性という独自の強靭性が備わっていることも再確認した。一つの病院が災害などの被害にあえば、その他の多くの病院が代わりに住民を支えるのである。

都市行政官も都市居住者もこの公衆衛生の問題解決のために、都市の高密度と集積を見直すことが重要だと理解しつつも、それがさほどシンプルでない現実も理解している。高密度な集積の課題を克服し、その可能性を解き放つために、何に重きを置き、何を今まで以上に促進していくべきなのか。パンデミックは、先進国はもとより、途上国の都市経営や都市計画にいくつもの示唆を与えてくれている。具体的に見ていこう。

一つ目に、我々は、生活者の目線で「都市」を再定義し直す必要性に駆られている。ロックダウンにより、建築家・隈研吾の言う「箱」に閉じ込められる危険性を目のあたりにした我々は、より自然とつながりを持った居住性の高い、ヒューマンスケールな公共空間を欲している。各自治体はこのような公共空間を確保し、ヒューマンスケールを都市に呼び戻すべく奔走している。それらは、パリの「15分シティ」構想、バルセロナの「スーパーブロック」計画、ミラノの車を締め出す道路再編計画、アムステルダムの「ドーナツモデル」、ニューヨークの「オープン・ストリーツ・プログラム」など枚挙にいとまがない。欧米の都市に引けを取らずに、インドのチェンナイでは、100キロにわたるバイクレーンを整備した。インドネシアのジャカルタでは、ノーカー・デーを作り、日時を決めて自転車レーン化を採用するエリアを設けた。これらの小さなアクションは環境負荷の軽減に大きく寄与している。

日本も例外ではなく、コンパクトシティや里地里山など、既存のコンセプトの掘り起こしが進められている。行政はさらに人の住みやすさを考え、ヒューマンスケールの考えをもとにした都市の公共空間整備や公共交通整備に注力している。公園や緑地の重要性が増し、交通に関しては、マルチモダリティや非電動車両によるラスト・マイル・ソリューションなどを含め、より公共交通志向型に、ウォーカブルに、バイカブル型になっていくだろう。若者や子ども世代にとって、気候変動との関わりは極めて自然で、彼らにとってSDGsは、日々実践すべき当たり前のものなのだ。これらのシェアソサエティの勢いは、コロナ禍でさらに強まった。

二つ目に、都市にとって文化的表現の多様性、充実したアメニティ、若者や子どもたちの教育、地域交流のための公共空間の整備といった、人々

三木はる香
Haruka Miki

都市開発の融資事業向け技術協力のリーダーとして、グローバルな地域の都市案件を担当。近年では特に仏語圏アフリカの都市事業形成に携わる。日本と海外における最新かつローカルな都市に関連した分析・執筆活動にも従事。

ビクター・ムラス
Victor Mulas

世界銀行 東京開発ラーニングセンタープログラムのチームリーダー。2010年に入行後、テクノロジー、イノベーション、スタートアップ、都市などの多様なテーマにまたがる事業や取り組みに携わる。

の様々な生活圏に彩を添えるソーシャルインフラやコミュニティ内の結びつきを強めるための政策がより重要になるだろう。

私たち市民と都市とのもっとも強い関係性の一つとして、人々同士のつながりや喜びを創り出す文化的活動や創造的活動があり、これは都市の競争力に直結する。経済がより速くデジタル経済に移行していく中、より活気に満ちた社会的交流と思想の多様性を持つ都市は、新しいアイディアを生み、新しい領域や分野を取りこんで創造性とイノベーションの拠点となる。特にクリエイティブな活動は、グローバルネットワークとのつながりにおいてバーチャルな方法との融合を強化する一方、それだけでは新たなネットワークへのアプローチ、深い理解や知見の交換や関係性構築の面では限界があり、イノベーションにおける高密度や集積の重要性が改めて浮き彫りとなった（世界銀行2021年「都市、文化と創造性：持続可能な都市開発と包摂的な成長のための文化と創造性の活用」）。これらは経済発展における集積効果の重要性を示しているが、それはあくまで都市が居住性の高いヒューマンスケールな魅力ある環境を提供し、クリエイティブ人材をその都市に惹きつけ、引き留めておくことができるかどうかにかかっている。

三つ目に、世界中の都市において、社会包摂性を確保することが一層大切になる。都市を作るのは多様性がある市民であり、政策の実施は誰かを取り残すものであってはならない。類似の密度を持つエリアを比べても、スラムと整備された界隈との間ではパンデミックのリスクは比較にならないほど大きく、そのため、住宅政策やごみ処理、衛生面での対策や安全な上下水道の整備が求められる。現在、私たちはパンデミックや昨今の気候変動を通じ、世界中の市民が一様にリスク社会に身を置いていることを実感している。誰一人取り残さない都市づくりは、ひるがえって都市全体の人々にとって有意義なものとなる。と同時に、包摂性はきめ細やかな社会福祉の提供だけでなく、都市がいかに多様な雇用を提供できるかによっても高まるものとなる。

日本の数多くある事例から一例を示すとすれば、京都駅の東部エリアが挙げられる。ここは近年、文化的拠点のみならず、創造的な経済発展の中心として成長を遂げている。ヒューマンスケールで歩きやすい界隈や、歴史的な街の持つ魅力、近場の丘陵地などへのアクセスの良さなど、自然環境と都市再生の双方の可能性をいち早く感じとったイノベーターやクリエイターたちがこのエリアへの集積を始めている。地元行政による密度や都市計画規制などの政策支援もあり、スタートアップの集積が作られつつある。クリエイター同士がコミュニティを形成し、創造活動が深まるほど、界隈の快適さを向上させる官民の取り組みも盛んになっている。2023年予定の京都市立芸術大学移転を契機に、京都は界隈空間の整備にまつわる新たな公共の都市再生を促進中だ（世界銀行2021年「京都：クリエイティブ都市　都市の競争力と包摂的な都市変容のための創造性の活用」）。こうした日本にある様々な界隈レベルでの都市再生の息吹は、今後も多くのヒントや勇気を与えてくれるはずである。

参考資料
世界銀行（2021年）「都市、文化と創造性：持続可能な都市開発と包摂的な成長のための文化と創造性の活用」
世界銀行（2021年）「京都：クリエイティブ都市　都市の競争力と包摂的な都市変容のための創造性の活用」

目に見えぬ
開放区をつくれるか ──

SPEAC共同代表 /
東京R不動産ディレクター

街 で多様な人々が日常的に出会い創造的な対話が生まれ、そこから新たな何かが始まる…といった都市的な場面がこの国にもたくさんあれば、それはきっと素敵なことに違いない。シリコンバレーのカフェにはスタートアップの人々がたくさんいて出資の話やヘッドハントの話がその場で決まるのが日常だ、みたいな話とか、かつてのウォール街やロンドン・シティのパブでは金融関連の人々が集まって盛んに情報交換していたものだ、みたいなのか？ と問うてみたくもなる。

それは実際のところどうなのだろう。対話の生まれるカフェやパブにあたるものが例えばこの国ではガード下であり、イカしたコ・ワーキング・ラウンジは「オープン・イノベーション・センター」として存在するのではないか？ つまり場所はあるのではないか？ それらは少々ダサいのかもしれないけど、日本人にとってそれが心地よいからであって、本質的な問題ではなさそうだ。渋谷のルノアールではベンチャーの若者たちの打合せがいっぱい行われているし、大企業社員や公務員の間でも「是非一度、情報交換したく存じます」というメールは死ぬほど飛び交っている。だがそのメールの後に起こるのは謎の大人数での自己紹介と、帰り際の「何か面白いこと、ご一緒したいですね！」というキメ文句である。「面白いこと」を考える前の意思表明がクライマックスとなる。この感じが課題だとするならば、その原因は空間やデザインなのだろうか？ 都市の機能配列のあり方なのだろうか？

一方で日本人の世界では、ガード下の焼鳥屋でサラリーマンがクダを巻くイメージとか、「オープン・イノベーション・センター」みたいな名前を冠してはいるものの実際イノベイティブなことが起きているかはよくわからない等々、なんとなく冴えないイメージがあったりする。日本の都市のCBD（Central Business District）はもっと創造的な場面を増やせないのか？ 場や仕掛けがうまくデザインされていないんじゃないのか？

話はしばしば聞くし、かつてニューヨークのコ・ワーキング・オフィス「NeueHouse」に行った時にはお洒落で知的なクリエイティブピープルが歩き回っていて、イカしたコラボはこんなところで生まれるんだろうな…と思ったりしたものだ。

集積と近接の話で言えばシリコン

photo : Avery D'Alessandro on Unsplash

バレーは山手線内側より広い。もっと狭い範囲にデジタル産業も金融も製造業の本社も含めてあらゆる産業が集積している東京はなかなかの集積都市である。かつて日本を含め世界中にあったモノづくり都市や現代の深圳のように、ハードウェアに関わる産業の集積と連関が同じ形で再現されることはもうないだろう。

結局のところ、日本における「創造的な連携や相互作用が起こるのか問題」は、人々の構想力・発想力・行動力、マインドセットや生き方の問題であり、我々の置かれた構造的な環境に依る部分が大きいのだろう。フィジカルな意味での空間や集積の形は、現代の産業連関や創発的連携とはもはやそれほど大きな関係がないように思える。

もちろんオフィスのあり方がコロナを経てここから変わっていくことは確かだ。象徴としての自社ビル、プロダクトとしての賃貸ビル、に続くサードウェーブとしての流動・共有型のビルやワークプレイスは増えるだろうし、今後10年で魅力的なオフ

サイトミーティングの環境（欧米のconference resortの変形版）が増えていくとも思う。だがそうしたフィジカルな仕掛け以上に影響が大きいのはインヴィジブルな「環境」であろう。

そもそも今の日本がキツいのは、創造的発想とか独自性とか論理思考や戦略思考、co-creation（のためのファシリテーション）といったものが全部苦手だからだが、それは過去の勝ちパターンを背景とした教育や社会の仕組みや常識感覚の問題であって、大きく変わるのには時間がかかる。だが個人の置かれた立場の自由度やそれによって生まれる野心や欲求がうまくセットされれば人はスイッチが入る。

かつて、某ロックスターが「やるヤツはやる。やらないヤツはやらない」と言ったけれど、「やるヤツ」は生まれつき決まっているものだとは僕は思わない。やるヤツが集まると、周りも一定の確率でやるヤツになるものだ。その意味ではフィジカルな近接に一定の意味はある。ともかく何かのきっかけで「やるヤツ」と化し

た彼らは、創造的連携をけしかけるべく勝手に走り始めるだろう。だから例えば、渋谷を牛耳る電鉄会社がやるべきは、イケてるコ・ワーキング・スペースをつくるより、会社を分割して１００のベンチャーをつくることかもしれない。

る。その時、イケてる街角を用意しておく必要はないし、「ベンチャーさんこちらへどうぞ」と言わんばかりの空間やサービスを用意して創造の余白と自由を埋めてしまってはいけない。

とはいえフィジカルな空間や都市デザインに力がないと言っているのではない。新しい文脈が動き出してから、その出番は始まる。そしてそのビジョンは新しい文脈を体現する人々にこそ見えているものであるべきであり、それはハコで儲けようとするオトナたちが想像するものとも、公平で健全な世界を目指す行政の大人たちが期待するものとも違う方がいい。

部分最適と短期最適が追求されるシステムの上で刹那的な答えが積み重ねられ、それを優等生的な理屈で僅かな制御をしてきた今の都市は、このまま同じノリで頑張ったところで日本の均質で抑圧された環境の力に抗えない。快楽的でちょっと非常識で、閉塞感を打ち破る予感に満ちた、目には見えない開放区を創り出すことがアツい都市のはじまりなのだと思う。

そもそも真に創造的な人が集まる場所とは、面白いことが起こっていきそうだという余白と予感がある場所である。すでにカッコいい場所や、面白いことが一通り起こった場所に集まるのはフォロワーなのだ。いつの時代もクリエイティブとは希望と未来を生み出すことであり、それは少なくともお洒落でカッコいいデザインの話ではない。未来と希望が提示されつつある環境で人はスイッチを入れられて、そこから新たな創造や連携は始まる。もちろんそれは今後、地方にも増えていくだろう。

そのような状況を都市計画家が計画することはできない。ディベロッパーあるいは行政や首長が仕掛けることができるとすれば、他にない自由を与えるべく「新しいルール」を提示し、熱い口説きでやるヤツとそのコミュニティを連れてくることであると思う。

林 厚見
Atsumi Hayashi

SPEAC共同代表／東京R不動産ディレクター。不動産サイト「東京R不動産」や空間編集の素材・ツールのメーカー・ECサイト「toolbox」のマネジメントの他、建築／不動産／地域の再生・開発のプロデュース、宿泊施設・飲食店舗・イベントスペースの運営等を行う。東京大学建築学科、McKinsey & company、コロンビア大学不動産開発科、不動産ディベロッパーを経て2004年より現職。

VOIDが都市の ダイナミズムを産む ——

山口 周

独立研究者・
著作者・
パブリックスピーカー

コロナの影響によって発生する大きな社会的変化の一つに「仮想空間へのシフト」が挙げられます。これまでリモートワークの導入は、およそ一割程度の普及率を踊り場にしてなかなか進みませんでしたが、今回のパンデミックにより、半ば強制的な社会実験としてほぼ全ての企業に導入された結果、多くの人々が「もう元に戻れない」と感じています。マーケティングにおけるライフサイクルカーブのコンセプトを当てはめて考えれば、一般に「このラインを一挙に突き抜けるよう一気に普及が進むというライン（＝キャズム）」は普及率16〜18％と言われていますから、今回はこのラインを一気に突き抜けるようにして通過してしまったことになります。

しかし、大きな混乱もなく、世界がこのように急激に変わってしまった現在の状況を直視すれば、毎日、何百万人という人々が「通勤地獄」と海外の国から揶揄されるような苦行に耐えながら飽きることもなく物理的に集まることに執着していたかっての労働習慣について、なぜ誰もが「こんなことをしているのはちょっと馬鹿げてないか？」と言い出さなかったのでしょうか。特にインターネットとメールが仕事上の通信手段としてスタンダードになった1990年代以降は、オフィスという物理的な空間に集まりながら、デスクに着席するやいなや、机上のパソコンから仮想空間に入ってメールでコミュニケーションをとり、パワーポイントで資料を作成する……つまりわざわざ物理的に集まってからまた仮想空間に入るという一種の「入れ子構

造」で仕事をやっていたわけで、物理空間に集まることの意味合いは希薄になっていました。

さらに指摘すれば、東京に代表されるような都市というのは、もともと非常に仮想空間シフトに向いていたということもできます。パンデミックによって強制されたとはいえ、なぜこれほどまでにスムーズに仮想空間へのシフトが進んでしまったかというと、それはもともと私たちが仕事をしていた「都市のオフィス」というものが、非常に仮想空間的だったからです。都市というのはもともと人間の意識が作り出したモノです。東京駅の丸の内口に立って周囲360度をぐるっと見回してみれば、目に入ってくるものほぼ100％が「人間がつくり出したもの」であることに気づくでしょう。都市とい

photo : SanmaoYao Chen on Unsplash

うのはそもそも脳が生み出したもの、つまりデータです。そして都市を構成するビルも、その中のオフィスの調度品や器具も、そのデスクの上に乗っているパソコンも電話機も、すべて人間の意識が作り出したデータです。これはつまり、何を言っているかというと、都市というのは、もともと人間が仮想空間で構想したデータを物化させた空間に過ぎないということです。もともと仮想空間で考えたものを物化して、それをまた仮想空間に戻そうとしているというのが今回の仮想空間シフトですから、馴染みが良いのは当たり前のことなのです。

さて、ではこのようなシフトは都市の様相にどのような影響を与えるのか。思い浮かぶのは「VOID」というキーワードです。東京に居住地を定めて東京のオフィスに勤務している人の通勤頻度が週に1回程度になれば、東京のオフィス需要はこれまでの1/5に縮小することになります。東京都の統計によれば、東京の昼間就業者人口は概ね800万人程度なので、これはつまり、リモートワークの常態化した東京では数百万人分のワーキングスペースが宙に浮くことを意味します。このスペースを遊ばせておくことは資本の論理が許さないので、これをなんらかの形で活用する圧力が高まることになるわけですが、このスペースに何が入り込むかによって東京の様相は大きく変わることになると思います。というのも、都市の持つ多様性は往々にして「VOIDの発生」と「VOIDの再充填」によって高まることになるからです。VOIDとは建築用語で「何もない空間」のことです。

たとえばニューヨークでは、一時期は無人化が進み、荒廃した地区となっていたSOHOのキャストアイアン建築〈鉄骨で建物の骨格や外観を構成する様式の建築〉の空き家の家賃が非常に安かったことから、お金のないアーティストや写真家やデザイナーが、自身のアトリエやスタジオとして活用しはじめたことがきっかけとなって地域の意味的位置づけが激変しています。ちなみにロフトは本来工場を目的として建築されており、したがって居住目的には使用できず、彼らの居住は不法居住でした。この「不法居住による住民の多様化」というのも、世界の都市の歴史でしばしば見られる現象です。

日本人は非常に規律に従順なので「不法居住」などということが先進国で起きるとは想像し難いかもしれませんが、例えば、かつてのニューヨーク市は居住用建物の基準に合わないロフトを不法占拠している芸術家を排除して、SOHOを元の工業地に戻そうとしましたが、SOHOに住む芸術家が結成した組合や運動団体の抵抗を受け、結局1971年にはニューヨーク市文化局などの公認を受けた芸術家に対して、ロフトで

の居住と制作活動を認めるようになっています。やがてSOHOには、芸術家の集うレストランやギャラリー、ライブハウスができ、多くの歴史に残る個展や朗読会などが開かれていくことになったわけです。

実はその後、SOHOの持つカウンターカルチャー的な雰囲気に憧れたヤッピー（若くて高収入の知的専門職）が住みつくようになり、また観光客が押し寄せるなどして元々のSOHOの長閑な雰囲気は急速に失われる一方で、家賃は暴騰し、荒廃したこの地区に新たな生命を吹き込んだアーティストたち自身が退去せざるを得ないという状況に陥ってしまいます。今日の世界でジェントリフィケーションと呼ばれる現象ですが、これが何を意味しているかというと、都市というのは、意図的に最適化した同質的な人々によって占拠されるという構造的宿命を背負っているということです。ノモス＝規範を意図的に崩すことでカオス＝混乱を生み出し、そのカオスからボトムアップでコスモス＝宇宙を生み出すということを意図的にやっていか

ないと、都市というのはノモス＝規範に支配されて窒息してしまうということです。

これらの事例で共通しているのはニューヨークで起きたのと同様のことが起きたのが「ベルリンの壁」崩壊後のベルリンでした。今日、ベルリンは世界でもっとも刺激的な都市の一つとなっていますが、刺激的なエリアの多くがかつての旧東ドイツの荒廃した地区であることは偶然ではありません。現在のベルリンを知る人には想像し難いと思いますが、ミッテ地区など旧東ベルリンの中心部は「ベルリンの壁」崩壊直後は一面の廃墟でした。その後、起きたことはニューヨークのSOHOと非常に似た場所が「役に立つ場所」であることを求められ、すべての人が「役に立つ人」であることを求められれば、そこには進化の入り込む余地はありません。数百万人分のワークスペースが空くというこの機会に、どれだけ「役に立たないVOID」を作り出し、そこに「役に立たないけど意味がある人々」を再充填できるか、そしてそのスペースを「役に立たないけど意味がある」スペースに変えていけるかどうかが、これからの東京を考える上でのカギになると思います。

ハッカーが訪れる「ハッカーの聖地」となっています。

「都市のVOID」が都市のダイナミズムを産んだ」ということですが、一方で現在の東京に目をやってみると、そのあまりの稠密ぶりはむしろ対照的だとすら思えます。ありとあらゆる場所が経済的価値を生み出すための「役に立つ場所」であることを求められ、「何のための空間かわからない」ようなVOIDは存在そのものが許されない。これは生命にとって必要不可欠な動的平衡という観点からは致命的な状況と言えます。すべての場所が「役に立つ場所」であることを求められ、すべての人が「役に立つ人」であることを求められれば、そこには進化の入り込む余地はありません。数百万人分のワークスペースが空くというこの機会に、どれだけ「役に立たないVOID」を作り出し、そこに「役に立たないけど意味がある人々」を再充填できるか、そしてそのスペースを「役に立たないけど意味がある」スペースに変えていけるかどうかが、これからの東京を考える上でのカギになると思います。

今日の世界でジェントリフィケーションと呼ばれる現象ですが、これが何を意味しているかと言うと、都市というのは、意図的に最適化した同質的な人々によって占拠されるという構造的宿命を背負っているということです。VOIDを定期的に生み出していかない限り、都市の経済システムに最適化した同質的な人々によって占拠されるという構造的宿命を背負っているということです。

空の建物や空き地にアーティスト、ハッカー、DJらが住み着き、地域の景観も意味も大きく変えていったのです。今日、ベルリンには数多くのコ・ワーキング・スペースがあり、多くのソーシャルスタートアップが生まれていますが、その原点となったのも1990年代に結成された世界的なハッカー組織「カオス・コンピュータ・クラブ」がベルリンに設置した「アジト」である c-base でした。今日、シュプレー河畔に位置している c-base は世界中のす。

山口周
Shu Yamaguchi
1970年東京生まれ。慶應義塾大学文学部哲学科、同大学院文学研究科美学美術史学専攻研究科修士課程修了。電通、ボストン・コンサルティング・グループ、コーン・フェリー等で企業戦略策定、文化政策立案、組織開発等に従事した後に独立。現在は、独立研究者、著作家、パブリックスピーカーとして「人文科学と経営科学の交差点で知的成果を生み出す」というテーマで活動。株式会社ライツ代表の他、複数企業の社外取締役、戦略・組織アドバイザーを務める。

photo : Martino Pietropoli on Unsplash

photo : Anna Sullivan on Unsplash

「三密」、それとも「三蜜」?

清田友則
横浜国立大学
都市イノベーション研究院
教授

都会の魅力は一にも二にも活気、人の賑わいにあり、なかでも日本の居酒屋文化は──「サラリーマンの聖地」新橋での街頭インタビューからも窺えるように──日本人のホンネが飛び交う場所として無二の役割を担ってきた。

むろん、ホンネの裏（表？）には建前がある。過酷な通勤電車内でも周囲への配慮を怠らないマナーに驚いた哲学者マルクス・ガブリエルは、「日本はソフトな独裁国家」と警鐘を鳴らした。が、惜しむらくは、氏がもし夜の新橋まで足を運んでくれたらこんな比較級で、原級は形容詞のbadだが、"better or worse"のように副詞として用いることもでき、その場合、文法上、動詞が副詞の前にくる。ラカンもその用法で使っており、テはずの、独裁国家とは別の側面に触れなかったことだ。日本が世界に誇る酒飲み文化、わけても身分や地位の垣根を取り払う、その名も「無礼講」に独裁者が付け入る隙はない。

新橋をはじめ全国のオフィス街の裏手に広がる盛り場の夜の灯を消すことは、ソフトどころか「ハードな独裁国家」の到来を招きかねない。

「サラリーマンの聖地」の座を丸の内や霞ヶ関や永田町に受け渡さないために、我々がとるべき途は何か？　本稿は、筆者が与する精神分析からのささやかな処方箋である（※副反応に注意）。

精神分析家ジャック・ラカンの著作に『……か、さもなくばもっと酷く』（"...ou pire"）という意味深なタイトルがある。pireは英語のworseにあたる

photo : David Clarke on Unsplash

クストに出てくるのは、"I am doing well, ...or I am doing worse"という一文である。

ちなみにorには、「さもなくば」の他に「言い換えれば」という意味もあり、ラカンは後者の意味で使っている。が、ただそれだと「私は上手くやっている。言い換えれば私はもっと酷くやっている」と、前後の意味がつながらない。そこをなんとか無理に辻褄を合わせると――『私は上手くやっている』と思っているときほど、実際には『上手くやっていない』。そこに無自覚だと『もっと酷いことをやっている』。」――と前より論旨は伝わるが、まだいまいちしっくりこない。

ところでこれは何かの教訓、戒めだろうか。だとすると、我々はこれを身近な問題として受け止めねばならないが、何をどう受け止めてよいのかよく分からない。ただ、それだと先へ進めないので、ひとまず筆者なりの要点を等式で示すと、

「良い」≒「悪い」≒「もっと悪い」

この、いささか謎めいた等式を軸に想像を膨らませていこう。まず最初に頭をよぎるのが、昨今の長期化するコロナ禍におけるさまざまな二択のジレンマ――オリンピックを開催するか中止にするか、まん防措置を延長するか解除するか、ワクチンを打つか打たないか、都会に住み続けるか田舎に移住するか、等々――だが、一向に先が見えない現時点で確かなことは一つもない。あるとすれば、"選択の選択"、つまりどちらか一方を選択しなければならないというメタ選択だが、当然ながらこれは過度の心的負荷のともなう行為であり、永遠に続けていくことは困難だ。

いくら相手がコロナでも我慢には限界がある。「ゼロコロナは永遠にやってこない」と巷で囁かれるなか、我慢に我慢を重ねたあげく自壊するくらいなら、感染覚悟で居酒屋でストレス発散するほうが、マクロのトータルバランス(コロナ感染者数：メンタル疾患者数)的にもよいのではないか。

(b)「良い」(居酒屋でのガス抜き)≒「悪い」(コロナ感染)≒「もっと悪い」(パンデミック)

(a)「良い」(外出自粛)≒「悪い」(ストレスの蓄積)≒「もっと悪い」(うつ病)

要は、(a)と(b)を足して2で割れば済む話ではないかということだが、ただ、その程度のアイディアなら誰もがすぐに思いつくことで、実際すでに施行されている。しかもその結果が、まん延防止の「まん延」化という洒落にならない事態であり、酒類提供停止という止めの一撃である(方程式で表すと、(a)×(b)=X)。だがしかし真の問題は、止めを刺されたあともずっとコロナと付き合い続けなければならないことだ。次から次へと中身を変える変種株同様(アルファ、ガンマ、デルタ……)、X自体

も様態を変えつつ（X、Y、Z…）今後もずっとまとわり続けるのだとしたら、我々はこれにどう対処していくべきか？　どう寄り添っていくべきか？

さて、ここにきて精神分析があるヒントを与えてくれる。それは逆転の発想と呼ぶべきもので、理性による意図的な効果というよりは、無意識上の選択である。窮地に追い込まれた人間が「悪い」・「もっと悪い」のいずれかを迫られたとき、なぜか後者を選んでしまう奇妙な心理メカニズムのことである。かつては恐怖症と呼ばれたパニック症（障害）がまさにこれで、何と比べて「もっと悪い」かというと、不安症と比べてである。

パニック症のメカニズムを一言でいえば、不安の囲い込みである。そもそも不安には対象がなく（＝対象が何なのか分からない）、自殺した芥川龍之介の遺書にもあるように、「ぼんやりとした不安」しか自覚できない。動悸息切れが激しいとか血圧が高いとかであれば、相応の処置に進めるが、検査しても何ひとつ異常がみつからないとなると、対処の仕様がない。

ここで無意識が独自にとる策略が、不安の特定化、対象化、凝縮化、可視化であり、コロナ禍とつなげると「三密化」である。これはどういうことか。

その前に一般的なパニック症の症状を説明しよう。筆者自身、以前これに苦しめられたことがあるので、筆者の例を持ち出すと、スポーツジムでエアロバイクを漕いで心拍数が135を越えると決まって過呼吸に襲われた。他の運動は問題ないのに、エアロバイクのときだけそうなるのはおかしな話だが、囲い込みの効果だと思えば納得もいく。

だが、ここであるジレンマが生じる。そもそも不安を克服するために無意識がとった戦略的措置がパニック症であるなら、エアロバイクに乗らなければ意味がないのではないか（＝もとの不安な状態に戻ってしまう）。「不安のほうがむしろ楽ではないのか？」と訝る向きには、別の例を示そう。ホラー映画で、目の前にモンスターが現れるのと、背後のモンスターの存在に気付かないことと、どちらのほうが観ていて辛いか？

酔客でごった返した三密の居酒屋が、宅飲みでは味わえない享楽をもたらすのは、掟破りとコロナ感染という二重の禁断の蜜が味わえるからで、みんなでワイワイ楽しむのは二の次である。加えて近年では飲酒そのものが身体に及ぼす悪影響も指摘されており、減り続ける飲酒人口に逆行する（お茶会では味わえない）背徳感も加えれば、三密ならぬ「三蜜」と、笑うに笑えぬ語呂合わせができる。

「三蜜」も「三密」も、ともに「ぼんやりとした不安」を回避するために作られた等式《良い》＝「悪い」＝「もっと悪い」の効果であり、両者は背中合わせの関係にある。よって本当に三密を避けたいのであれば、三蜜への欲も同時に断ち切らねばならない。が、果たしてそんなことができるだろうか。

カントの「情欲の傾向性」（絞首台に送られることと引き換えに性欲を満たすことなどできようか？否！）に対して、ラカンは「カント先生はまったく無邪気だ。かえって性欲は燃えたぎるものだ」と批判したが、この割に合わない情欲こそ、ラカンのいう「享楽」、もしくはフロイトのいう「苦痛の快感」である。そしてこれがウイルスのつけいる抜け穴になっている限り、「ゼロコロナは永遠にやってこない」。これが精神分析からのささやかな戒めである。

清田友則
Tomonori Kiyota

福岡出身横浜在住。横浜国立大学都市イノベーション研究院教授。上智大学卒業後、カリフォルニア大学サンディエゴ校博士課程修了(Ph.D.)。著書に『絶望論』(晶文社)、『高校生のための精神分析』(ちくま新書)、「カフカの〈掟〉、そしてフロイトの〈欲望〉、そして両者をとりもつラカンの〈不安〉」(紀要)などがある。

コロナ禍の「フィルタリング効果」と──都市居住

齊藤麻人

横浜国立大学
都市イノベーション研究院
教授

住について考えてみたい。

都心回帰と郊外化が同時進行

コロナ禍による東京都区部からの人口流出が喧伝されてから、もう1年以上になる。言うまでもなく、感染予防に関わる「三密」の回避や、テレワークの進展による勤務環境や通勤パターンの変化によるものである。感染状況については、今後も新たな変異株の流行とワクチンや治療薬の開発競争はあるかもしれないが、長期的には落ち着いていくことが予想される。それに対して、テレワークの進展とライフスタイルの変化について、多くの識者はコロナ禍が収束した後も以前の状態に戻ることはなく、都市部での生活や居住のかたちを不可逆的に変えるのではないかと指摘している。小論においては、2021年夏の時点で、コロナ禍の東京都区部にもたらした変化を概観し、ポストコロナの都市居

2020年度の東京都（特にその都区部）の人口減少は驚くべきニュースであった。東京都の人口総数は2020年5月に史上初めて1400万人を超えたが、以後は減少を記録した。1990年代半ばに始まり、2008年の世界金融危機からの回復で勢いを増した都心回帰、都心居住の流れが、急激に反転したように思われ、一部では「東京脱出」もささやかれたからである。その後、転出超過は外国人住民の減少による部分が大きいこと、都心居住で注目された都心からその東側にかけての区（千代田・中央・台東・墨田など）では転出超

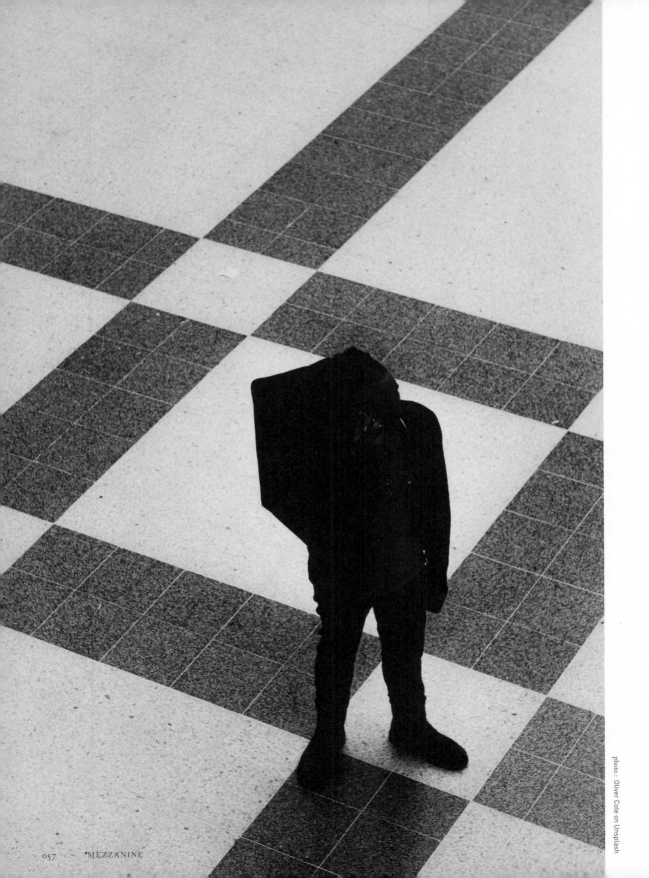

photo : Oliver Cole on Unsplash

過になっていないこと、また、転出先としては通勤可能な東京圏の中核都市が多くを占めていることが明らかになった。つまり、コロナ禍による転出超過はひとまず限定的であることが確認できる。一方で、人口減少という2019年度までとは逆のベクトルの動きがあるのは事実で、内訳について更に細かく見ていく必要がある。地域的な特徴としては23区の外側の区と内側の区で傾向が違っている。大田・世田谷・練馬・板橋・足立などの外側の各区が転出者を増やしたのに対して、先述の都心から東側の区はそうではない。こうした傾向について、グローバル・リンク・マネジメント社は、人口の都心回帰と郊外化へのドーナツ化の2つの現象が同時に表れているとみとめている。年齢や性別に目を転じると、前年度まで転入超過だった30〜40歳代が、転出超過になっている。また、その中でも女性と比較すると男性の転出者が多いことがわかる。

郊外化への動きはインナーシティ起点

以上は人口動態の量的、属性的な概観だが、その結果として何が言えるだろうか？ 一つ言えるのは、今回転出超過に転じているのは、都心とも郊外とも言えない、その中間のエリア、いわゆるインナーシティと呼ばれるエリアであることである。インナーシティは都心部のような大規模な消費施設や文化施設があるわけでもないし、地域によってはかなり高密度な住宅地となっている。一方で、食料品や日常の買回り品を扱う店舗は近隣に多く存在し、生活の利便さや満足度は高い地域である。都心部や副都心のオフィスへは比較的短時間での通勤が可能である。都心居住の影に隠れてあまり目立たないが、実はこれらの地域はこの20年ぐらい確実に人口を増やしてきた。そこから30〜40歳代の働きざかりの年代が流出しているというのは何を意味するのだろうか？ もちろん一概には言えないが、これらの中には、通勤や生活の利便性に惹かれて住んだ

ヤングファミリーや子育て層が多いことが想像される。コロナ禍の中で、仕事は在宅勤務が増え、子供たちも家で過ごす時間が増えたが、家には全員の希望を満たす十分な空間が確保できない。近隣の大きな家やマンションは予算をオーバーしているし、在宅勤務でも出社の必要が全くなくなったわけではない。そうした場合に東京圏の更に外側、つまり郊外への住み替えが候補になるのは自然なことであろう。この郊外、最近は再開発などによりリテールやレジャー機能が充実し、生活利便性の面で都区内と遜色のない街が増えている。通勤時間は延びるかもしれないが、生活の機能的な面に着目すれば、こうした「再郊外化」が起こるのは特に不思議ではないようにも思われる。

しかし、私が今回の人口転出に若干の驚きを感じたのは、この部分である。つまり、生活の機能性の部分でこれだけの住み替えが起こるということである。

都市型ライフスタイルは道半ば

東京への人口の再集中が言われるようになって以来、生活イメージとして打ち出されたのは、「『職・住・遊』の接近」とも称されるような、都市型のライフスタイルであった。それは、従来からの職場と家に分断された生活圏ではなく、「遊＝交流」の部分も含んだ（比較的）狭い地域での暮らしのまとまりであり、その中で培われた人間関係や地元への愛着であった。この数年、都心部の繁華街に行かずとも、「遊」の部分を向上させる様々な魅力的な街が知られてきている。一例をあげれば、戸越銀座、自由が丘、大塚、北千住などである。「街コン」や「町中華」など、新たなネーミングも行われ、主体的に「街」を使って生活を豊かにする動きも感じられる。

東京の都市居住の将来について述べるのは時期尚早であろう。しかし、このままリモートワークが働き方として認められていくならば、より長い時間を過ごすことになる居住地域の役割も大きくなることが予想される。都区部の人口転出は今後も続くかもしれない。しかし、数はあまり問題ではないように思われる。むしろ、ライフスタイルに自覚的な住民によって、魅力的な地域が生まれ、そうした住民による都市的なコミュニティの形成につながるのであれば、ポジティブな契機ととらえても良いのでは、と考える。コロナ禍によるステイホームは、生活圏としての「街」や近隣を見直すきっかけになったのではないだろうか。その意味で、今回のコロナ禍がもたらしたものは、住民のライフスタイルを振り分ける、ある種の「フィルタリング効果」とも言えるのかもしれない。

一方で働き方としても、大企業の巨大な歯車の一部になるのではなく、個人の知識や技術を生かして独立した仕事場を構え、またそれらの個人が連携する、いわば職人的な方向も提唱されてきた。それらの働き方・暮らし方をライフスタイルとして可能にする場としての都市であった。しかし、今回の人口転出はそうしたライフスタイルの定着がまだ道半ばであることを示したように思われる。東京に残ることを選んだ人は、利便さだけでなく（というか、利便さでは買えない）そのような都市生活の価値をどこかで意識したのではないかと私は想像する。

齊藤麻人
Asato Saito

1965年、東京生まれ。ロンドンスクールオブエコノミクス大学院修了（Ph.D.）。シンガポール国立大学都市研究所専任講師を経て、現在、横浜国立大学都市イノベーション研究院教授。専門は都市社会学、都市政策。著書に〝Struggling Giants: city-region governance in London, New York, Paris and Tokyo〟（共著、University of Minnesota Press 2012）、『世界に学ぶ地域自治』（共著、学芸出版、2021）などがある。

テック業界の都市社会学者

武岡 暢

立命館大学
産業社会学部
准教授

社会学者のスディール・ヴェン
カテッシュは、貧困とドラッ
グ取引とギャングで満たされ
たシカゴの団地をフィールドワーク
して博士論文を書いた。その調査プ
ロセスを綴ったエッセイ風の書籍
*Gang Leader for a Day: A Rogue Socio
logist Takes to the Street*(2008)は
アメリカでベストセラーとなり、日
本でも『ヤバい社会学——一日だけの
ギャング・リーダー』(2009)とし
て翻訳、出版されている——ここまで
はまだ都市社会学者の「ありそうな」
経歴に収まるものかも知れない。し
かし彼はその後マーク・ザッカーバ
ーグ本人から乞われてFacebookで働
き(NYのコロンビア大テニュア職と兼
任)、さらにしばらくしてFacebookを
辞してTwitterでの仕事に従事すると
いう、きわめて珍しいキャリアを歩

んできた(2021年6月現在もTwitter
とコロンビア大教授を兼任)。Facebook
と「Twitterではいずれも、SNS上
でのいじめやデマといった、コミュ
ニケーションにまつわる問題を解決
するためのプロジェクトに携わって
いる。

ザッカーバーグの
チョイス

なぜザッカーバーグはヴェンカテ
ッシュに白羽の矢を立てたのか?
2週間ごとに1冊の書籍を取り上
げて読み、それについてFacebookコ
ミュニティで議論するという「新年
の抱負」をザッカーバーグが立てた
のは2015年のことだった。彼が
その3冊目に選んだのがヴェンカテ
ッシュの『ヤバい社会学』である。ザ
ッカーバーグは自身のFacebookへの

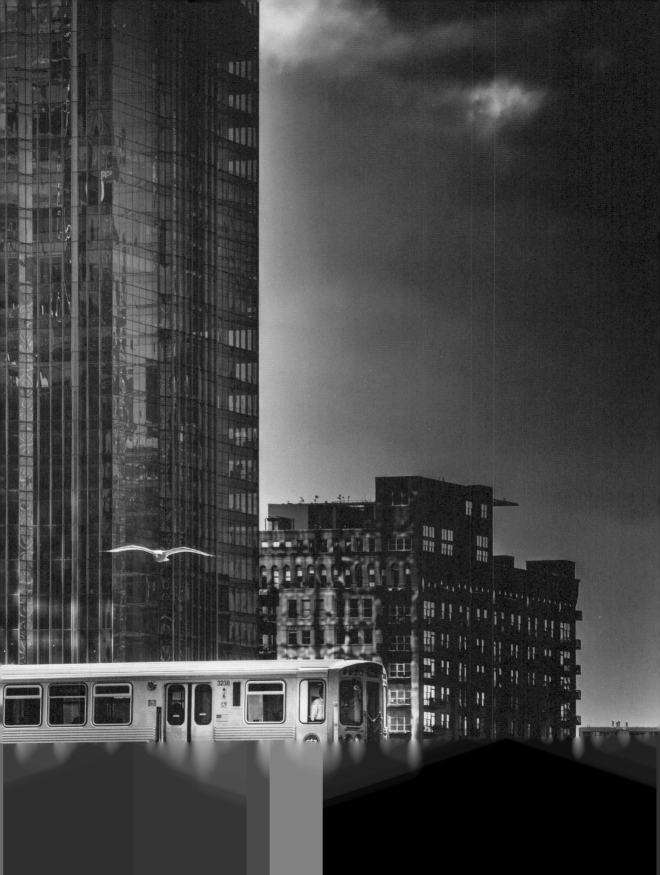

投稿（2015年2月13日）で、この選書について以下のように説明している。「今はまだ（2冊目の選書である）『暴力の人類史』を読んでいるところだ…この本は、人類史を通じての暴力の減少を、実効的なガバナンス、通商の増大、そして理念の普及から説明している。この内容はFacebook社のテーマと通ずるところが大きいと思う。…『ヤバい社会学』は『暴力の人類史』とゆるやかにつながっている。ガバナンスに実効性のない状態で過ごす生活がどんなものかということを『ヤバい社会学』はテーマにしている」。

・心理学者にしてベストセラー作家であるスティーブン・ピンカーの『暴力の人類史』と、Facebookの事業内容はどのようにつながるのか。ザッカーバーグによれば、Facebookというプラットフォームを通じて人びとが物の見方やアイディアを共有すればするほど、お互いに共感することが可能になり、相互のリスペクトが生まれていく。そうなれば人びとは互いの安全を保証し合うようになるという。つまり、暴力を減少させてきた人類史の最先端で、世界からさらに暴力を減少させることにFacebookは貢献できる、というわけだ。

テック業界を社会学する

ザッカーバーグ自身、現実がそんなに甘くないことは分かっている。だからこそヴェンカテッシュを雇ったのだ。いじめやデマ、差別、陰謀論など、Facebookが活性化したコミュニケーションの内実はすこぶる多様であった。SNSのこうした負の側面は、どうしたら弱められるだろうか？

ヴェンカテッシュは2021年の4月に配信を開始したPodcastであるSudhir Breaks the Internetにおいて、自身のテック業界での経験を社会学的に分析するエピソードをいくつか公開している。その冒頭で取り上げられたのが、2020年1月6日に発生した合衆国議会議事堂襲撃事件である（Ep. 1 "Designed to Tear Us Apart"）。トランプ大統領（当時）の支持者たちが大統領に扇動されて議事堂になだれ込み、上下両院の議事が数時間にわたり中断されたのみならず、警官との衝突により数名の暴徒が死亡した。大統領は長くFacebookやTwitterといったSNSプラットフォームを積極的に活用しており、支持者たちとの重要なコミュニケーション回路として利用していた。襲撃事件の直後でさえも大統領のSNS投稿は暴力を抑制しないどころか拡大させかねない内容であったため、FacebookとTwitterはいずれも大統領のアカウントを凍結した。アメリカの民主主義に対する重大な暴力がSNSを通じて引き起こされたのだとすれば、SNSは『暴力の人類史』で描かれたような暴力減少過程としての人類史に貢献するどころか逆行するものになってしまう。

この事件の責任を大統領ひとりに帰すことはできない、とヴェンカテッシュは分析する。そもそもSNSがこうした出来事を引き起こすようにデザインされていた、と言うのだ。大量の優秀な人材を雇用し、莫大な利益を生み出しながら成長を続けてきた、現代産業界の優等生であるソーシャル・メディアは、なぜ暴力を回避できなかったのか（あるいは現在も暴力と縁を切れずにいるのか）。ヴェンカテッシュはいくつかの分析をPodcastのなかで提示している。

たとえば、デマや差別、暴力の扇動などに関連するソーシャル・メディアへの投稿は、かなり以前から決

して珍しくなかったし、そうした投稿が存在することはテック業界内部でもよく知られていた。しかしヴェンカテッシュによれば、テック業界で重視されるのはこうした少数の投稿が有する重大性ではなく、ある程度まとまった量として表れるトレンドなのだという。つまり、テック業界ではデータの質ではなく量が重視される。特異な少数のデータはその重要性を過小評価されてしまうのだ。

そもそも、「真剣な」暴力扇動の投稿と、ジョークや皮肉を区別することはそう簡単なことではない。レイシスト同士の会話と、レイシズムに関する批判的な議論とをアルゴリズムによって識別することも容易ではない。そしてこれらの区別ができなければ、大量の「データ」が即座に有意義な「情報」として活用できるわけではない。

そもそもテック業界で働く人材にも偏りがある。テック業界で働く人材の多くは若く、リベラルな環境で高等教育を受けてきた。そのため理想主義的なリベラリストであり、自分たちに比べてより保守的な人びとに対して想像力が及ばない。ソーシャル・メディアは決して政治的にニュートラルにデザインされてはいないのである。

また、テック業界が成長産業であるからこそその問題もある。そこで何よりも重視されるのはイノベーションだ。求められるのは新しさや発展であり、過去の回顧や反省ではない。けられた人びとが、さらにジャングルを魅力的にするだろう。一見すると活発な経済のお手本とも見えるような力強いこうした循環が、差別やデマ、暴力や格差を生み出す元凶でもあるのだとすれば、私たちはどのようにこれに向き合うべきだろうか。

先例なき世界の貴重な先例であるヴェンカテッシュの仕事が与えてくれるひとつの示唆は、いわゆる質的調査の重要性である。ビッグデータとそれを扱うデータサイエンスは、すさまじい速度で発展しつつあり、すでに旺盛な知的生産を始めている。

エコーチェンバーやサイバーカスケードなど、ソーシャルメディアの負の側面に関するメカニズムの解明は、これからもテック業界に必要不可欠だろう。そのことに加えて企業や従業員の制度や価値観、文化などを内在的に理解しようとするならば、フィールドワークの手法はいまだに古びない価値を発揮しうるのである。

ジャングルの
フィールドワーク

都市社会学者とテック業界という異色の取り合わせは、このようなヴェンカテッシュの分析を見ていくと実はそこまで奇妙なものではない。テック業界は急成長する現代のジャングルであり、そこでは昔ながらの知恵は通用せず、寄せ集められたたくさんの人びとが全く新しい環境であり合わせの解決策をあれこれ試しな

がら進んでいく。これは都市社会学という学問が世界で初めて誕生した20世紀初頭のシカゴの状況とそっくりなのだ。

このジャングルは魅力的で、多くの人を惹きつける。そうして惹きつ

ューカテッシュによれば、テック業界よりも重視されるのはイノベーショ

性」と呼ぶ。テック業界では強いイノベーション志向によって強い経路依存性が生じるとヴェンカテッシュは言う。小さなほころびは大きな躍進の前で無視され、一度無視されたものは二度と振り返られない。そうしてほころびは大きくなっていく。

以前の決定が現在を拘束し、ときに非合理性や非効率が温存され続けてしまうことを社会科学では「経路依存

武岡暢
Toru Takeoka

1984年、東京生まれ。専門は社会学。立命館大学産業社会学部准教授。著書に『生き延びる都市――新宿歌舞伎町の社会学』〔新曜社〕、『歌舞伎町はなぜ〈ぼったくり〉がなくならないのか』〔イーストプレス〕、"Sex Work,"（The Routledge Companion to Gender and Japanese Culture, 分担執筆）、共編著に『変容する都市のゆくえ――複眼の都市論』〔文遊社〕がある。

現代都市の「境界と侵犯」

触発の空間を作る

田中大介

日本女子大学
人間社会学部
現代社会学科
准教授

都市における「聖なる境界」と「リスクの境界」

都市には「境界と侵犯」の神話がついてまわる。古代ローマの創建神話に現れるロムルスとレムスという双子の話は良く知られている。ローマの市壁をつくるために溝を掘るロムルスとそれを妨害し、侮辱したため討たれるレムス——都市の境界を定めるとは、都市そのものを神聖な領域とすることであり、それを越えることは禁忌として戒められる。だが、その境界を越えなければ都市に入ることはできない。それは死をもたらすかもしれないが、その危険を冒してでも——都市にはそう思わせる引力や魅力がある。フランスの思想家ジョルジュ・バタイユが、この「禁止と侵犯」の終わりのない相克をエロティシズムと呼んだことはよく知られている。

私たちはなぜリスクを負ってまで都市へ向かうのだろうか。労働のため？消費のため？教育のため？そこで得られるベネフィットは、その合理的な理由になる。ただし、遠隔で多くの活動が可能になり、対面のリスクが強く意識される現代では、不要不急以上の不合理な欲望によって誘い出されているようにもみえる。

新型コロナウイルスの流行によって、多数の人びとが近接・密集する現代都市の往来は、感染症リスクが高いと認識された。警戒が高まる時期に都市の内外を移動する人びとには冷たい視線が投げかけられる。移動する人びともタブーを侵したかのような後ろめたい気持ちをもつかもしれない。実際、緊急事態宣言などによって首都圏との往来や外出が抑制され、2020年の東京の人口増加率は低下した。まるで、都市には目に見えないバリアがあるかのようだ。にもかかわらず、2020年の東京圏への転入超過は続いている。そのため、1980年前後の日本では、都市内外の境界を発見する記号論的な都市論が、人類学、民俗学、文学、現代思想など

近代都市の境界
——パーソナルスペースを越えること

スプロール現象が進む近代以降の都市の内と外を区切る境界ははっきりしていない。そのため、1980年前後の日本では、都市内外の境界を発見する記号論的な都市論が、人類学、民俗学、文学、現代思想など

photo : Kayle Kaupanger on Unsplash

の領域で流行した。ただし、近代都市の境界は、聖なるものというより、いの商品化されたものであり、その侵犯も神聖な行為ではなく、娯楽や観光等のような消費でしかない。

では、近代都市は、神聖な境界を完全に喪失したのだろうか。宗教的秩序が世俗化した近代社会にも、やすやすと踏み込めない、尊重すべき聖域が存在する。それは「個人の人格」である——そう主張したフランスの社会学者のE・デュルケムは、それを「人格崇拝」（1893＝1989『社会分業論』講談社学術文庫）と呼んでいる。都市の人間関係には、マナーという目に見えない境界がはりめぐらされている。他に誰もいない公園で見知らぬ人が隣に座る、電車で隣り合わせた人にいきなり話しかけられる、そのようなことがあればどうだろうか。多くの人はすこしぎょっとするだろう。都市の匿名的関係において距離をとること——それはそれぞれの個人のあいだに侵してはならない境界が存在するかのように振る舞うことである。「パーソナルスペース」という用語も、都市化のなかで「個人」のまわりに目に見えない市の境界を見いだすものといえる。ドイツの社会学者G・ジンメルも、大都市の匿名的関係を生きる人びとは、声と耳の直接的なコミュニケーションをできるだけ避け、視線を交わしながら互いに距離をとっている、という（1908＝2016『社会学』白水社）。

ただし、ジンメルは大都市の間接化したコミュニケーションを論じたすぐあとに、都市における「ランデブー」の魅力を語っている。都市で人と実際に会うことは、多かれ少なかれ匿名的関係を越えた関係に進むことである。もうすこし親密な意味がある逢瀬であれば、さらにその距離は縮められるだろう。個人のあいだに「境界」があるからこそ、それを越えることが魅力的にみえる。それは相互の個人の領域を徐々に縮めていく「儀式」ともいえるかもしれない。とくに多様な人びとが集積する大都市は、近接と密集のなかにある匿名的関係が「出会い」に転換する可能性がある。見知らぬ人びとが行きかうような施設によって境界づけられているというよりも、注連縄や結界

多数の文芸・娯楽作品において出会いの舞台になることはよくある。また、「性愛」を感じさせる店舗が集積する歓楽街も都市の魅力のひとつだろう。「個人」という境界の拡大は、そのあいだで交わされる「性愛」や「恋愛」という侵犯への欲望を双対的に増幅させていく。

現代都市の境界
——リスクとインターフェースを越えること

だが、感染症の流行によって、飲食業や風俗営業が規制対象となり、歓楽街はもっともリスクの高い場所とされた。都市の魅力のひとつがそのままリスクとみなされたことになる。

感染症リスクに対して処罰や隔離をともなう「ロックダウン」を断行した西欧の都市に比べれば、日本の都市では「要請」や「自粛」というあいまいな措置である。かつて伊藤ていじは『結界の美』（1966、淡交新社）で、「日本の境界は、西洋の城壁や柵や壁のように外界と物理的に遮断するような施設によって境界づけられ街路や電車、公共施設や商業施設が、ているというよりも、注連縄や結界

石を媒質とした目に見えない『心のけじめ』によって特徴付けられている」と述べた。いまやそのような境界は、宗教的な観点ではなく、感染症リスクという医学的な観点から設定されている。パーソナルスペースは「ソーシャルディスタンス」という言葉で強化され、マスクやアクリル板、距離や列を示す線や貼り紙といった「結界」でしつこいほど可視化される。

「三密」の回避は、接近・対面の抑制だけではなく、テレワーク、オンライン授業、リモート食事会など遠隔通信の促進をもたらした。この遠隔通信を介したコミュニケーションには、スクリーンなどのインターフェース≒被膜が存在する。さきほどのジンメルは、「橋と扉」(1999、「ジンメル・コレクション」ちくま学芸文庫）というエッセイで「結合と分離」という形式を論じている。橋は、川の両岸を結び付ける「結合」の形象である。だが、それと同時に、橋は川の両岸が別の空間、異なる存在であることを意識させる「分離」の形象でもある。逆にいえば、橋がなければ二つの岸辺はただ無関連な存在にすぎない。したがって橋とは、両岸が結ばれているだけではなく、分かれていることを際立たせる存在でもある、という。遠隔通信を可能にする情報テクノロジーにも同様のことがいえる。それは、遠隔にある存在をコミュニケーションさせる「結合」のメディアである。しかし、インターフェースという仕切りが介在することで「分離」を感じさせるメディアでもある。例えば、遠隔コミュニケーションが増えれば増えるほど、離れていることが意識され、対面コミュニケーションの価値を再発見することもある。

自立と連携、あるいは触発の都市空間

現代都市では、幾重にも存在する境界が強調されるようになった。人流の制限、不可視のマナー、可視化した仕切り、介在するスクリーン——こうした境界のいくつかは今後も残っていくだろう。そして、それらに呼応して都市離れや地方移住という掛け声が大きくなるかもしれない。だが、強まる規制にもかかわらず、止まらなかった東京への転入超過を都市への欲望の伏流とみればどうだろうか。人の流れを堰き止める「境界」を溢れ出るモビリティ——この「侵犯」への欲望が失われない限り、都市への集住はなくならない。

ただし、情報空間を通じて離れてできることが多くなればなるほど、都市空間にわざわざ人びとが集まり、触れあいたくなる仕掛け、あるいはつい出かけてしまうような雰囲気がより重要になる。たとえば、コミュニティやパブリックスペースを特別な場所に変えるプレイスメイキングという建築・都市計画の視点や手法、またそこを短期的なプロジェクトやアクティビティの場にするタクティカルアーバニズムという社会実験がコロナ以前から注目されてきた。

情報空間と都市空間の境界を越えて、遠隔の他者たちが、モノやアイディアを持ち寄る・持ち帰りたくなる近接の空間——都市空間が離れた他者の欲望を誘い出す、蠱惑的な触媒たろうとするかぎり、それは新しいものや魅力的なものを生み、情報空間を更新することができるだろう。そのとき、20世紀のメガロポリスのようなただの「集積」ではなく、21世紀のネットワークシティにふさわしい「触発」の空間が現れるのかもしれない。

田中大介
Daisuke Tanaka

社会学（都市論・メディア論・モビリティ論）／日本女子大学人間社会学部現代社会学科准教授／編著『ネットワークシティ』北樹出版、共著『モール化する都市と社会』、『無印都市の社会学』など／近現代の都市インフラ（交通機関、消費施設、情報環境など）に関する社会学的研究をおこなっている。

ひとり焼肉店から考える 都市の近接性と高密性

南後由和

明治大学
情報コミュニケーション学部
准教授

先日、ひとり焼肉店を訪れた。店舗面積は狭小である。近接性の距離はとても近い。客同士と高密性という特徴を持つ空間だ。近接性

座席は客同士が向かい合うカウンター席だが、目の高さには視線を遮るための仕切りが設置されている。他の客と視線が合うことはない。

焼肉セットのトレイがぴったりと納まるようになっている。トレイごと持ち運びできるため、商品を運ぶ際にも片付ける際にも、店員は手間が省けて時間を節約できる。テーブルの仕掛けは、これだけではない。テーブルの引き出しには、お手拭き、割り箸、爪楊枝などが入っている。フックも付いており、ちょっとした荷

1人1台の無煙ロースターが埋め込まれたテーブルの手前は、少し窪んでいる。その窪みには、注文した焼

物を掛けられるようになっている。カウンター席側面の棚には、焼き網が積み重ねられ、掃除道具キットも置かれている。

無駄なスペースは見当たらない。省エネならぬ「省スペ」が徹底されているのだ。インテリアの規格化が徹底された店内に滞在しているあいだ、焼肉の味というよりは、よくできた巨大な収納の中にモノも人間も等価に納められている感覚を味わっていた。

前置きが長くなってしまったが、本稿を、ひとり焼肉店の話から始めたのはなぜか。それはひとり焼肉店が、都市の近接性と高密性について考えるための手掛かりを提供してくれるからだ。

近接性に関していえば、それは物理的な距離の近さと人間関係の親密

photo : David Clarke on Unsplash

さは一致するものではないという、ごく当たり前のことだ。物理的に近くにいる他者よりも、情報端末を介して遠くにいる他者とコミュニケーションをする作法。見知らぬ他者がごく近くにいても、何事もなかったようにやり過ごす作法。これらの作法は、従来の都市生活から見られるものである。

ひとり焼肉店の店内を見渡すと、多くの客がスマホいじりをしているのが目にとまる。ひとり焼肉店のなかでは、モバイルメディアによって周囲から離脱することで立ち上げられる「見えない仕切り」によって、さらなるひとり空間が、物理空間と情報空間を横断しながら入れ子状に生まれている。

かつて社会学者のゲオルグ・ジンメルが述べたように、「大都市では(中略)空間的にもっとも近い人びとにいする無関心と、空間的にきわめて遠い人びととの緊密な関係とに慣らされる」(『社会学』下巻、1994年、P244)。近代都市の誕生とともに、人びとは都市生活を営む上で、近接する匿名的な他者への無関心および感情的な反応の抑制という作法を身につけてきた。

しかし、コロナ禍の現在、人びとは近接する匿名的な他者の存在にも関心を持たざるを得ず、ときに異質な他者への感情的で排他的な反応を示すようになった。「近くにいる人とり隔たる」という意味で、遠隔ならぬ「近隔」という態度が生じるようになった。この点には、「見たい情報だけを見る」態度や「会いたい人とだけ会う」態度が生じるようになったメディアの影響も重なり合っている。

その一方で、オンライン授業やリモートワークは、逆説的に、近接性の価値を再発見することにつながった。いまだオンラインでは、視覚や聴覚に関するコミュニケーションしか十分に充足させることができていない。暗黙知や実践知などは、実空間における共在によってしか伝達しがたいものとしてある。

次に、高密性についていえば、人口密度や建物の集積度は、資本の蓄積や循環と結びついているという、これもごく当たり前のことだ。ひとり焼肉店は、ランチ時ともなれば、入れ替わり立ち替わり客が訪れる。客の滞在時間は短く、回転率が高い。タブレットの導入により、注文から会

計までの時間も短縮されている。ロック調でテンションが高く、テンポの速い店内BGMも、客の回転率を上げることに一役買っている。ひとり焼肉店は高密度な空間であるが、その密度を形成する人間である客の循環を維持することが、売り上げ、すなわち資本の蓄積や循環に結びついている。

都市における人口密度や建物の集積度の高さは、その文脈や状況に応じて、好ましい条件にもなれば、悪しき条件にもなる。高密性は、資本主義社会にとって、人やモノの移動可能性、言い換えるなら、モビリティが担保されている場合は、好条件として機能する。しかし、コロナ禍のようにモビリティが停滞して機能不全に陥ると、高密性は悪条件に反転しうる。

ここまで近接性と高密性に分けて書き進めてきたが、両者に共通するのは、ともにモビリティと深く関係したものであるという点だ。コロナ禍によって顕在化した多くの問題も、モビリティに関わるものである。たとえば、移動をめぐる格差や社会的不平等の存在である。

従来は、海外出張や旅行などの移

動ができる者が強者であった。文化資本や社会関係資本の蓄積も、さまざまな人との対面での交流や出会いによって可能になっていたという点では、移動によって支えられていた。

しかし、コロナ禍の現在においては、移動しなくて済む者、あるいは移動するかしないかを選択できる者が強者とされている。「移動する自由」と「移動させられる不自由」の格差も浮き彫りとなった。

コロナ禍におけるモビリティの変化は、空間や都市のあり方にも変化をもたらしている。ひとつは、屋外での移動が抑制された分、屋内での可動性への期待値が増した。ここでいう屋内での可動性とは、学校や職場でいえば、対面ならではのコミュニケーションの創発や共同作業に適した空間のフレキシビリティである。例えば、大学の教室であれば可動式の机やイス、オフィスであればコワーク・スペースなどだ。既存の大学の教室は、座学向けの固定式の机での雑談、移動するプロセスで得らイスが大半を占める。それらは緊張を強い、個別の作業に集中するための設えになっている。しかし、リモた。移動は、出会いと別れ、いわば

ートワークで住宅にも仕事に適した空間が求められるようになったのとコロナ禍の現在、移動距離に応じた「交同様、学校や職場にも住宅のリビン通費」のみならず、移動時間に応じグの延長のようなリラックスした空た「移動費」を求める声も上がるよ間が増え、住宅と学校・職場の境界うになったが、移動においてこそ、近は曖昧なものとなっていくだろう。接と遠隔の組み合わせや配分が可能

もうひとつは、近隣の価値の再発となる。
見による「都市のローカリティの再評価」である。このことは、自宅おジンメルは、たとえ友人同士でも、よび自宅の近隣で過ごす時間が増え「間断なき接触」においては、「内的なたことと関係している。今後は、半距離を維持することが必要である」

匿名性にもとづく「地縁を介したコ（同、P246）と指摘していた。ジンミュニティ」と「趣味・嗜好を介したメルのいう内的な距離とは、精神的アソシエーション」のハイブリッドな距離や秘密であり、「間断なき接化が進み、資源の循環やモノの交換触」には、現代であれば、ソーシャ・共有をはじめとする自律的な地域ルメディアやZoom上の相互監視が経済を維持するための都市のあり方当てはまるだろう。「ソーシャル・デの模索が期待される。ィスタンス」や「三密」など、コロナ
禍において飛び交うようになった標
最後に、ひとり焼肉店を反面教師語は、いずれも外的な距離と内的なとした指摘をしておきたい。ひとり遠さに関する言葉であるが、内的な焼肉店には坪効率を上げるため無駄距離の近さと遠さをめぐる想像力をなスペースが見当たらないが、コロ手放してはならない。近接と遠隔のナ禍では、余白・無駄なものとされどちらかではなく、文脈や状況に応てきたもの、移動と移動の隙間時間じて、近接と遠隔をいかに組み合わでの雑談、移動するプロセスで得らせて配分するか、いかに内的な距離れる副産物の価値などが再発見されを縮めたり、遠ざけたりできるかがた。移動は、出会いと別れ、いわば問われている。

近接と遠隔の中間に位置する。コロナ禍の現在、移動距離に応じた「交通費」のみならず、移動時間に応じた「移動費」を求める声も上がるようになったが、移動においてこそ、近接と遠隔の組み合わせや配分が可能となる。

南後由和
Yoshikazu Nango

1979年大阪府生まれ。社会学、都市・建築論。明治大学情報コミュニケーション学部准教授。東京大学大学院学際情報学府単位取得退学。デルフト工科大学、コロンビア大学、UCL客員研究員などを歴任。主な著書に『ひとり空間の都市論』（2018）、『商業空間は何の夢を見たか』（共著、2016）、『建築の際』（編、2015）など。

協調行動の可能性

私はあなたが私を見ている
ことを知っている。
あなたも私があなたを見ていることを
知っていることを知っている

安田 雪

関西大学
社会学部
教授

協調行動の危機

集合することが困難な状況で、我々はいかに大きな夢を達成できるのだろうか。一人ではかなえられないような大きな夢を一緒にかなえるのが「仲間」であると、かつて拙著『ルフィの仲間力』（2018PHP文庫）にて定義した。だが、現在、目に見えない災害であるコロナ禍が長期化し、これほど人々が集合知と協調行動が必要とされている時であるにもかかわらず、我々の人々との接触は限りなく制約され、大きな夢がかなえにくい状況が続いている。

都市により、感染症患者数、対象可能な病院数、ワクチン接種の進展度にも大きな差があり、複数の人数で何かを一つでもしようとすれば、常

に、「経済か公衆衛生か」を筆頭に制約条件への対応を検討せねばならない。オリンピック・パラリンピックの例を挙げるまでもなく、すべての地域の祭礼やスポーツ、学校行事、コンサートやパフォーマンスについて、人が集合するイベントについては、開催ないし中止か延期、実行するなら有観客か無観客か、有観客なら、誰を何人までか、自治体の制約条件は今どうなっているのだ……という問題に直面しなければならない。また、個人差も大きく、世代、体力、基礎疾患の有無、職業、居住地域、ワクチン接種の有無によっても感染症に対する温度差が違う。人が集まる大都市ならではこその、多様性、創造性が発揮しにくい。ローカルな凝集性は公衆衛生的に否定されるが、飲食を伴わない人々の交流には限界も

photo：安田 雪

ある。各自の住まいは孤立点となってしまいがちであるなか、都市における人々の協調行動はいかにしたら可能になるのか。今年の京都の祇園祭を例に、「視線」を鍵概念に考えてみたい。

決行の理由は伝統の継承

京都屈指の伝統行事である祇園祭の開催をめぐっても、苦渋の決断があり、山鉾建てについての判断が分かれた。祇園祭とは八坂神社の祭礼で7月一カ月をかけて実施される長い一連の神事であり、一番の見所は乗せした三基の神輿が「ホイットーホイットー」の声とともに地域をまわり、見物客や住人は沿道から担ぎ手に声援を送る。他にも献茶祭やねりものやら、京都人は7月は仕事ができない。歩行者天国となった大通りには屋台が出て、浴衣姿の若者や

日の前祭と7月24日の後祭の日に山鉾が巡行する。京都の町中に現在34の山鉾が点々とあるので、構成的には面の祭りでもある。なお、五山の送り火も京都の山、5か所で送り火を時間差で点灯させていく、面の宗教行事であり、この都市は、点をつないでシンクロさせつつ面の行事をつくることに長けている。前祭では四条通烏丸の長刀鉾が先頭に巡行しつつ町を清める。夕刻には神様をお乗せした三基の神輿が「ホイットーホイットー」の声とともに地域をまわり、見物客や住人は沿道から担ぎ手に声援を送る。他にも献茶祭やねりものやら、京都人は7月は仕事ができない。歩行者天国となった大通りには屋台が出て、浴衣姿の若者や

家族連れが綿菓子やたこ焼きを食べ歩き、警察官が交通整理に必死になる。去年も今年もそんな風景が見られたはずだった。コロナ禍がなければ。

ところが、昨年は山鉾建ても無し神輿も無しで、京都人に言わせれば「暑いだけで祭りもない最悪の7月」だった。だが、今年は祭りの連合会は判断をそれぞれの山鉾にまかせ、結果として、巡行で常に先頭を進むじ取らずの長刀鉾は鉾建てを決行、昭和に復興された菊水鉾は鉾建て無しなどとそれぞれ判断が分かれた。決行の理由は「伝統の継承」である。一年に一度の祭りが二年、三年と途絶えてしまえば、その間に、お囃子の演奏法、神事のための飾り付け、巨

京都の祇園祭を例に、「視線」を鍵概念に考えてみたい。

疫病退散を祈って行われる山鉾巡行と神輿渡御である。例年であれば、7月10日頃から山や鉾を建て、7月17

「見に来ないで」を見る目

今年は前祭には11、後祭では6の山鉾が建った。全体34基のうちの半分である。連合会からは山や鉾は建てるが「見に来ないで」との御触れが出た。山鉾は各町内の所定の場に建てられたが、巡行はなかった。囃子方は人数を少なめにして、コンコンチキチンというおなじみの祇園囃子を演奏した。山や鉾のお囃子は慣れないとすべて同じように聞こえても、実は山や鉾によって旋律が違い、レパートリーも異なる。タイトルも「獅子」など勇壮なものが多い。長刀鉾では例年通り浴衣を新調した。新しく、浴衣地で疫病退散マスク（非売品）を作った。

山や鉾は各町内であがめられる。山鉾は巡行させてはいけない、提灯の明かりは19時までなどの決まりがあったが、長刀鉾がかけ声とともにほんの数メートル動いた時は、観客は熱狂し大拍手を送り、「もっと動かしちゃえばよかったのに」と町衆が笑った。見えない病への小さな対応の積み重ねと修正、そして今年こそ、という強い思いが、山鉾の姿を、地元住民やメディアを通して多数の目に届いたのだ。山鉾を建てなかったところも虫干しだけではきて良かったという話もあり、何もおっしゃらずに断腸の思いで無言であった方も多いと拝察する。

れても囃子を演奏し提灯をともすだろうか。見ている目があるからこそ、それが将来につながると信じたからこそその決断であったのだと思う。

私はあなたが私を見ていることを知っている。あなたも私があなたを見ていることを知っている。そして二人が協調行動を探る。マイケル・チウェの「儀式は何の役に立つか―ゲーム理論のレッスン」（2003）で論じられている、相互に他者の目を意識し、自らの行為を選択することから、協調行動の可能性が生まれる。その集積こそが都市だ。

国際都市・京都の伝統行事を「見に来ないで下さい」といった山鉾連合会、幻の観客、コロナ禍下の鉾建てという歴史的瞬間を作り出した関係者や、遠慮しながらそれを見た人々の目。見ないで下さいといった山鉾の関係者は確かに知っていたのだ。我々市民をはじめ幻の観光客はその姿に目を見張り尊敬をもち感嘆することを。今年はあえて建てなかった山鉾も、来年こそはと疫病退散を祈りつつ、彼ら我らとともにあるということを。

「見に来ないで下さい」と言われながら建てられた山鉾。偶然通りがかった人々の目、あるいは計画的に「見に来ないで下さい」目、拍手や賞賛により、鉾町の人々が力を得たこともまた真実である。そうでなくてはわずか一週間のために、揃いの新品の浴衣をあつらえ、人数を減らし時間が制約されることを。

大な倉庫のどこにどの部品やお飾りが納めてあるのか、東西南北のどの角にどの柱を使うのか、それを組み立てる縄の技はどうだ、といった知識が忘れ去られる可能性があるからだ。なお、規模も歴史もまったく異なるが、関西大学の学園祭も今年は学生の開催賛成票を集めきるまで時間がかかった。大学四年間中に次代に伝統を継承せねばならないのだが、何しろ昨年度がオンラインの小規模な開催だったので、リアルに人が集合する学園祭がどういうものか一回生はもちろん二回生にも知識がない。大学生の伝統などは四年で切れかねないのか。

▼
1
マイケル・S・Y・チウェ（著）
安田雪（訳）（2003）
『儀式はなんの役に立つか』新曜社

安田雪
Yuki Yasuda
関西大学社会学部教授。コロンビア大学大学院社会学専攻博士課程修了。東京大学大学院准教授などを経て、2008年より現職。著書に『社会ネットワーク分析―何が行為を決定するか』『パーソナル・ネットワーク』（ともに新曜社）、17万部のベストセラーとなった『ルフィの仲間力』『ルフィと白ひげ』（ともにアスコム）、『人脈作りの科学』（日本経済新聞社）、『つながりを突き止めよ』（光文社新書）他多数。

間から見えてくる 都市との関係性

岡橋 惇
ストラテジックデザイナー
「Lobsterr」
共同創業者

アウトサイダーとインサイダーが交わる都市

2012年から2013年にかけて、3カ月に一回の頻度でニューヨークを訪れていた。当時働いていたロンドンのデザイン会社のプロジェクトのためだった。毎回滞在期間は1週間程で、最初の3日間はリサーチという名目でマンハッタンの話題のホテルに泊まり、仕事の視察やミーティングを詰め込んだ。そのあとの数日間はブルックリン在住の友人宅にお世話になるというのがお決まりのスタイルになっていた。

ライターとして活躍するその友人は、仲間たちと「日常の食べ物」にまつわるリトルプレスを立ち上げたばかりで、その当時ニューヨークのローカル・フード・マップの制作にとりかかっていた。私はニューヨークに行くたびにその取材にくっついていき、マンハッタンやブルックリンのハンバーガー屋さんやドーナツ屋さん、ダイナーを連日はしごしたのはいい思い出だ。

映画『ドゥ・ザ・ライト・シング』の主人公、ムーキーのように、同じ通りに暮らす老人にカジュアルに挨拶している友人の姿に感激し、行きつけのカフェの店員とのなんでもない会話に密かに耳をたて、レストランでのチップの払い方から地下鉄のメトロカードのスワイプの仕方まで、自分も見よう見まねでやってみた。ほんの数日間だったけどニューヨーカーになれた気分だった。

週の前半は旅行者としてアウトサイダーの目線からすこし引いて都市

2018

⊕TDK

SPEED PAST
THE LINE
WITH
ON-THE-GO
ORDERING.

DDPERKS

DUNKIN'DONUTS

BUD
LIGHT
OFFICIAL BEER SPONSOR

NFL

门威尼斯人井

Disney's
THE
LION
KING

TICKETS
AT THE
MINSKOFF
THEATRE
BOX
OFFICE

photo : Andre Benz on Unsplash

を捉えてみる、そして週の後半はロ
ーカルコミュニティの一員になった
気分でより主体的に街を感じること
ができたからこそ、自分にとってニ
ューヨークは特別な存在になったの
だと思う。

立体的な視座と土地の解像度

鳥の目と、虫の目の視点を行った
り来たりすること、あるいはその間
にあるグラデーションに意識的に身
を置くことで、都市とそこで生まれ
るインタラクションやカルチャーに
対しての解像度が上がり、自分なり
の関係性を見つけることができるの
かもしれない。

グラフィックデザイナーの原研哉
氏は、本業から少し離れた場所で「低
空飛行」(英題は『High Resolution Tour
(高解像度の旅)』)というメディアを運
営している。個人的な視点で魅力的
な日本を紹介していくこのプロジェ
クトの名前について、原氏は、「地上
の景色をつぶさに眺められる高度で、
日本の深部あるいは細部をくまなく
見てまわる旅をイメージした比喩的
な名称です」とウェブサイトに綴っ
ている。二次元的なものさしだけで
はなく、「高度」や「距離感」が組み合
わさった立体的な視座やその土地の
解像度という概念が、都市やネイバ
ーフッドを楽しむことやその魅力を
語るうえで必要になってくるのだろ
う。

スローダウンと新しいネイバーフッド像

パンデミックの影響で移動の自由
が制限されはじめてから、普段暮ら
していた地域との新しいつき合い方
を見いだした(そこから去ることもまた
然り)人は多いのではないだろうか。
自分もそのひとりだ。

私が共同編集しているニュースレ
ター『Lobster Letter』では以前、人々
の生活が匿名化されたビッグデータ
としてキャプチャーされ、「外出率」
や「駅の利用率」という言葉とともに
マクロな傾向として可視化されるこ
とに違和感を抱く一方で、個人の生
活レベルではよりミクロでパーソナ
ルな営みに目を向ける機会が増えた

ことについてエッセイを書いたことがある。コロナ禍で獲得した早朝のランニングや夕方の散歩といった新しいライフスタイルを通じて、住み慣れたエリアを普段と異なるリズムで感じることで、そこにはパーソナルな文脈が立ち上がり、新しいネイバーフッド像が浮かび上がる。世界が狭まっていくという漠然とした感覚のなかで、自分の半径2kmの世界はむしろ広がっていることに気づくのであった。

この一連の体験を通じて感じたのは、ネイバーフッドの解像度には「高度」や「距離感」という二つの要素に加えて、「速度」も密接に関係しているのではないかということだった。散歩やランニングのような極めて内省的で、速度の遅い行為の中に解像度を高めていくヒントが隠れている。オックスフォード大学で社会地理学の教授を務めるダニー・ドーリングは、2020年の著書『スローダウン』で、多角的なデータ分析をもとに「大加速(The Great Acceleration)」として知られる時代は実際には数十年前に終わっており、世界は加速ではなく、減速を特徴とした時代に入っていると説明している。そのなかで、日本は(課題先進国ではなく)「スローダウン先進国」として、この数十年で経済成長が減速するなか、社会的進歩が増えるだけです」。そしてこの学びが、新たな行動や文化につながっていくことは言うまでもない。

私たちが個人レベルで実感したスローダウンの効能を、都市生活のように広い局面でインストールしていくことが求められているのかもしれない。住む場所が自分の一部になっていくだけでなく、自分もその場所の一部になるために。

過ぎ去った2021年と「驚き」の必要性

1年以上続くパンデミック生活をふりかえると不思議なことに気づく。最近の出来事よりも、1年前の出来事の方が鮮明に思い出せるのだ。1日の大半をデジタルツール上で過ごす単調なリモートワーク生活は、特に2021年の記憶になんの痕跡も残さずに過ぎ去ってしまった。人の時間の認識はその期間に形成された記憶の数に依存し、記憶の形成は「驚き」から生まれると言われる。

行動経済学者のダニエル・カーネマンは著書『ファスト&スロー』のなかで、「驚くという能力は私たちの心の活動では重要な要素であり、驚き自体が、自分の世界をどう理解し何を予想しているかを端的に表す」と述べている。予定調和で埋め尽くされ、自動制御されているような錯覚すら覚える毎日をおくる私たちが欲しているのは、単調なリズムを揺さぶってくれる衝突や摩擦であったり、新しいグルーヴを起こすための微妙なズレや狂いなのだろう。

都市は驚きの種をどう撒けるだろうか? そして、私たちはその種をみつけ、育むことができるのだろうか? パンデミック終焉後に「狂乱の20年代」のような10年間を期待する声があらゆるところから聞こえてくる今だからこそ、その論調に脊髄反射的に飛びつくのではなく、この1年半で手にした視座や価値観を大切にしながら都市の進化に目を凝らし[ていきたい]。

作家のデレク・シザーズは自身のブログにこう書いている、「人が本当に学ぶのは、驚いたときだけです」。驚いていきたいと思っている。

岡橋惇
Atsushi Okahashi
ロンドン大学(UCL)在学中に『MONOCLE』で編集長のアシスタントとしてキャリアをスタート。Winkreativeなどを経て、現在はストラテジックデザイナーとして新規事業開発に携わる。2019年より時代と社会の変化に耳を傾けるメディアプラットフォーム「Lobster」(https://www.lobster.co)の編集・運営も行う。

illustration: Adrian Hogan

Narrative Urbanism

組織を超えた
新結合を生み出す"物語"

杉田真理子

一般社団法人「for Cities」
共同代表・理事

一人ひとりの物語に注目する、Narrative Urbanism

私は普段、都市に潜むさまざまな「物語」を掘り起こして、それを伝える仕事をしている。人間の活動が密集する都市は、情報の集積地であり、物語や想像力を育む場所だ。人間に限らず、建物や電信柱、道を行き交う野良猫や街を横断する運河にも、物語は宿っている。よく知られた物語もあれば、人知れず忘れ去られていく、隠れた物語もある。

私が2020年の大半を過ごしたオランダには、『MONU』という高名なアーバニズムの雑誌がある。ベルント・アップマイヤーを編集長に、「ペイド・アーバニズム」、「インテリア・アーバニズム」というように毎号「アーバニズム」という言葉が特集えている。

タイトルに付いているのだが、そのなかでも私が好きなのは、29号『Narrative Urbanism（ナラティブ・アーバニズム）』だ。都市や建築に関わる集合的な知性や文化理解の醸成には「Narrative（物語）」の力が必要であり、都市を形づくる建築家や都市デザイナーは、市民との「対話」を主軸としたプロセスを大切にすべきだという主張がなされている。ここでいう「物語」は、語りやテキストだけでなく、映像や写真、音声メディアなど複数の媒体を通して伝えられる。例えば、『Narrative Urbanism』の冒頭で紹介されているコロンビア大学建築学科大学院で教鞭を執る映像作家カシム・シェパード（Cassim Shepard）は、定量的に数値化できないもの、つまりは都市に戻ってくるのか、今の段階では予測が難しい。ただひとつ明確

なぜこの話をしているかというと、これからの都市における新しいコラボレーションや相互作用には、この「物語」と、それを汲み取る「Art of listening（聞く技術）」が必要だと思うからだ。人々の声に耳を傾けること、空間一つひとつを批判的かつオープンマインドに観察することで、小さな街角も、公園の隅に佇む植栽も、これまで交流のなかった隣人も、そして市民一人ひとりが、注目に値するものになる。

コロナウイルスの影響でリモートワークが発展した現在、過密で消費に溢れた都会に嫌気がさし、準郊外や地方に労働者が流入する「Zoom Towns（ズーム・タウン）」が社会現象化した。パンデミック収束後、彼らは都市に戻ってくるのか、今の段階では予測が難しい。ただひとつ明確

photo : Jeff Tumale on Unsplash

なのは、これまでの都市生活やライフスタイル、働き方に、変革が求められているということだ。パリでは、職場にも買い物にも自転車で「15分でいける街」計画 (15-minute city) が2020年に発表されたし、ロンドンではソーシャルディスタンスの確保のために、これまでの自動車中心的な都市設計を見直し、歩行者・自転車保護に取り組むようになった。

新自由主義経済における都市間競争で、経済成長対策にこれまで躍起になって取り組んできた都市は、市民一人ひとりの日常生活や経験について、少しずつ目を向けはじめている。

Art of listening（聞く技術）

市民一人ひとりの「日常的な経験」は今まで、都市計画やデザインの現場で注目されることは少なかった。思

想も嗜好も要望も違う個々人が集まる都市だからこそ、「一人ひとりの経験に寄り添った物語」を聞き合うことで、共存や新しい相互作用が実現できるのではないか。そんな想いでつくったプロジェクトがある。日本交流基金メキシコ支部と連携し、2020年秋にオープンしたデジタルエキシビジョン「Overworld」だ。

メキシコと日本から5名ずつ若手実践者を招き、対話をしながらオンライン上に「都市の群島」を生み出してもらう企画だ。言葉の障壁やバックグラウンドの違いもあるなかで、お互いの作品を単純に展示するのではなく、対話を中心にプロセスを進めたのには理由がある。集まったクリエイター、建築家、アーティスト、デザイナーが、コリジョンから共通解を見いだしたときに生まれる架空の都市空間を見てみたいと思ったからだ。

結果生まれた「都市の群島」はちぐはぐで統一感がなく、けれど、人間の想像力が連携した先にある「Beautiful Mess（美しい混沌）」があった。

アメリカ出身の都市社会学者であるリチャード・セネットは、「都市は、知らない人間同士が出会う場所である（Cities are places where strangers meet）」と書いた。つまり、膨大な数の「他人」たちが集積し、同居している状態が、都市を特徴付けるという。

そして、複数のアイディアや枠組み、社会、領域が出会い、新たなアイデンティティと文化が生まれるのは、まさにこの「他人同士が出会う場所」である都市である。

バス停であれ、エレベーターであれ、人気店の前に並ぶ列であれ、赤の他人と同じ空間を共有することになり、どうしようもなく居心地の悪い経験をしたことがある人は、私だけではないだろう。都市の面白さは、この「居心地の悪さ」にあると私は思う。個々のフィルターバブルのなかで、心地よい部分だけをふわふわと泳げてしまうオンライン上の世界で、この、どうしようもなく居心地の悪い「はち合わせ」状態を、「Overworld」では意図的につくりたいと思った。メキシコと日本から来た「知らない者同士」は最初、言葉もアイディアも通じず、さぞ居心地が悪かっただろう。けれど、辛抱強く対話を重ね、その先に一つの解を見いだすことができたのは、一人ひとりにArt of listening（聞く技術）があったからに他ならない。

ポストパンデミックな都市の新しい物語

欧米諸国における都市の発展と、近代小説の登場は同じ時期だと言われている。「だれだれの息子／娘」という立場から解放され「一個人」としての自由を手にいれた都市生活者が、つながりの失われた都市で生きる意味や孤独に向き合う様子が、物語という形で描かれてきた。フィクションであれ、ノンフィクションであれ、21世紀の現代都市、ポストパンデミックの都市が生む新しい物語とはなんだろう。パンデミックの長期化で、これまでの都市システムの見直しが迫られるなか、都市でしか生まれ得ないストーリーを私は肯定したい。その物語を丁寧に拾い上げ語り継ぐアーバン・ジャーナリストやアーバン・ストーリーテラーが、今、求められている。

杉田真理子
Mariko Sugita

ブリュッセル自由大学大学院にてUrban Studies修士号取得。都市に関する世界の事例をキュレーション・アーカイブするバイリンガルWebメディア「Traveling Circus of Urbanism」、アーバニスト・イン・レジデンス「Bridge To」、一般社団法人「for Cities」共同代表・理事。

Traveling Circus of
Urbanism

台北、サンフランシスコ、パリ、イスタンブール、ロッテルダム在住のアーバニストによる、
都市の近接・高密に関するエッセイ。アーバン・ナラティブ・プラットフォーム、
Traveling Circus of Urbanism 主宰の杉田真理子のコーディネートによる。

イスタンブール
小さなネイバーフッドの遊び場の観察

　真夏のイスタンブールの夜、時刻は22時半を回っていた。夜の息苦しさから解放されたばかりの空気。蚊が生ぬるい風に乗って、ゆったりと漂っている。遅い時間にもかかわらず、子どもたちは魚の群れのように公園を動き回っている。

　楽しそうな声が、彼らの無限の冒険を物語っている。よちよち歩きの幼児もひょろりとした十代の若者も、土の上を歩き回っている。ある者は自転車に乗り、ある者はスクーターに乗っている。赤い滑り台をよじ登る我が子を見守る親。小学生が2人、手をつないで小声でおままごとをしながら通り過ぎていく。グラウンドにはサッカー選手が集まっている。ラインもゴールもチームもないのに、子どもたちはプロリーグのような熱狂的なプレーを見せてくれた。

　人間は集団で遊ぶことで、人間関係構築の最も基本的な要素を学ぶ。この都市公園の子どもたちは、一緒にジャンプしたり、自転車に乗ったり、転がったり、登ったりしながら、対人関係を築くための認知スキルを身につけていく。協力して行うゲームやちょっとした衝突でも、子どもたちはグループ内でのコミュニケーションや妥協、問題解決に挑戦する。彼らは、遊びの経験を重ねるごとに、感情の複雑さや共感性を高めていく。

　遊びの世界は、子どもだけのものではない。大人もまた、共同作業による社会的な楽しみから恩恵を受けているのだ。イスタンブールの小さな公園の隣には、サッカー場がある。この広い芝生は、チームの練習やピックアップゲームによく使われる。その日の夜は、3つのチームがアリーナを占拠し、それぞれの選手がカラフルなジャージを着ていた。選手たちはお互いに指示を出し合いながら、ドリブルやディフェンスをしてフィールドを疾走する。

　複雑な社会的行為を学ぶための"遊び"の利点は、都市生活の密度に関わっている。1,700万人の大都市イスタンブールでは、生活のあらゆる瞬間に、見知らぬ人同士が親密な接触をしている。COVID-19が教えてくれたのは、人と人との近接性がなければ、都市の空間はただの貝殻であり、空洞で面白みがないということだ。

　パンデミックの長期化に伴い、都市部の家を離れて郊外や田舎に移り住む人が増えている。しかし、都市を離れることは、コミュニティでの遊びの可能性を失うことを意味する。都市の高密性は、都市のコモンズ、交通量の多い道路、都市の公園のそばなどで、遊び仲間を容易に引き寄せる。都市生活から離れることは、見知らぬ人を友達にしたり、集団的な遊びを通してより複雑で創造的な社会的存在になるための多くの機会を放棄することになる。

Ann Guo　アン・グオ (she/they)
シアトルとイスタンブールを拠点に活動する都市人類学者。アンが徒歩やフェリーで歩き回っていないときは、たいてい愛犬のSeaweedと一緒に山や森、峡谷を探検している。

15-minute city と COVID-19

パリの近接性を再考する

15-minute cityのコンセプトは、住民が日常生活で必要なあらゆるものに素早くアクセスできる都市機能を持つ、という考えに基づいている。この都市戦略は、ますます多くの都市を魅了し、国際的なメディア現象にまでなっている。現職のパリ市長は、2020年初頭の再選を目指した選挙戦でこのコンセプトを主張した。住宅、仕事、供給、教育、健康、レジャーの6つの社会機能に徒歩や自転車で15分以内にアクセスできること。人々の移動を制限することで都市とその経済を停滞させるCOVID-19の危機は、この超近接性の原理への関心を高めた。

しかし、パリでの感染状況とこのテリトリープランニングの概念との間にはどのような関係があるのだろうか。

保健衛生上の制限により、フランス人は自宅から半径1km以内に閉じこもっていなければならなかった。これにより、国民はすべてのエッセンシャルサービスへのアクセスの重要性を再認識した。衛生対策が発表されたことで、パリの人々が首都から「ラ・プロヴァンス」と呼ばれるフランスの他の地域に逃げ出せず、多くの人々が自分の住む地域を再発見することとなった。衛生対策は、新しい取り組みを試す機会にもなった。例えば、パリ市は公共交通機関の代わりに自転車での移動を奨励するため、「ポップアップ自転車レーン」を開発した。この自転車レーンは50km以上が常設され、市議会が計画している新しいレーンに接続される予定だ。

健康対策が解除され、カフェやレストランのテラスに人々が嵐のように押し寄せたことも、社会的な交流を求めるパリジャンのニーズを物語っている。15-minute cityプログラムでは、各地域に市民のためのキオスクを設置し、住民同士が出会い、助け合うだけでなく、情報を提供したり収集したりする場になることが期待されている。

このコンセプトは、これまでの機能主義的なアプローチや、都市機能(仕事、商業、住宅など)の分離とは異なる。

習慣の変化に対応しなければならなかったパリジャンのように、パリの街もハード面で大きな変化がなくても進化していけることがわかった。15-minute cityは、システム的に新しい建物を建てる必要はなく、既存の場所を変革することで実現することができる。パリ市では、学校の運動場を土曜日に開放して、地域のレジャーエリアにする実験をすでに始めている。

アンロックされたパリの街は、柔軟でアジャイルであることが必要だということを、今回のパンデミックは明らかにしたのである。

Clément Tricot　クレメント・トリコ

フランス人ジャーナリスト、都市計画家。ベトナムとフランスで、地方自治体や民間企業のコンサルタントとして活動。現在は台湾を拠点に、建築・都市問題のスペシャリストとして活躍している。Radio Taiwan Internationalでニュースを担当。台湾の都市に関する独立機関「Urban Taiouan」の共同代表も務める。
https://urbantaiouan.com/

ソーシャルネットワーク上の人工知能が都市密度について教えてくれること

エージェントベースモデル（ABM）とは、分散型人工知能による計算シミュレーションの一種である。それは相互に影響し合う複雑な適応システムの規模で予測不可能な行動を評価しながら、相互作用する自律的な知的エージェントである群衆の集団的なダイナミクスを示している（P91写真3参照）。

そのなかでも、ステークホルダーのエンゲージメントに関わるABMは、公共部門、企業、新興企業、学術部門、メディア業界、市民社会など、さまざまなカテゴリーの代表的なステークホルダーの影響を受けた不特定多数の市民のネットワークを対象とする。これを用いることで、任意のトピックに対しての肯定的、または否定的な相反する2つの意見が広がる様子をシミュレーションできる。各ステークホルダーには経験則に基づいたパラメータが設定されており、平均的な人口の場合は「エンゲージメント」「影響力」「信頼性」「回復力」の平均値が設定されている。また、市民の意見形成と影響力の変化を考慮し、経験値獲得機能も付与されている。このモデルでは、インタラクティブなインターフェースを使ってさまざまなシナリオを試すことができ、特にネットワーク密度の変化は結果の出力に大きな影響を与える。

モデルのインターフェースでは、2つ目のスライダに平均ノード次数が表示される。ノードの次数が高ければ高いほど、他のノードとの接続が多いことになり、システム密度（ネットワーク内の接続数と接続可能な最大数との比較）が高くなる。このようにして、様々な人口密度において、世論の形成を研究することができる。まず、人工都市に広がる

ランダムなソーシャルネットワーク上の100人の市民を対象に、各ステークホルダーの代表者1人に肯定的または否定的な感情を持たせる。次に、それぞれ3人ずつを94個の不確定なノードの脇に分散させ、ネットワーク密度が疎、中、高の場合の結果を比較する。疎なネットワーク（平均ノード次数1）では、中立的な市民が大きな割合を占め、明確な多数派の意見は出てこない。中程度の密度（平均ノード次数3）では、大多数の意見がネットワーク全体を活用するが、中立や反対の少数派の存在も許容される。しかし、密度の高いネットワーク（平均ノード次数5）では、大多数の意見が全体を支配し、その速度は2倍以上にもなる。さらに、高密度ネットワークでは、いったん世論が形成されると、支配的な世論とは異なる世論に反転する機会が与えられない。

一般的に、都市の密度が高いと同じような考えを持つ人々同士の交流が容易になり、生産性やイノベーションが促進されることは知られている。しかし、今回の実証実験では、結果的にそのようなコミュニティには意見の多様性が欠け、長期的にはシステムの回復力に影響を与える危険性があることも示された。インターネットの活動家たちは、すでにマスメディアの問題について懸念を表明している。ソーシャルネットワークのアルゴリズムの背後には、フィルターバブルやエコーチェンバー効果が潜んでいる。これは、異なる意見を持つ人々との交流を持たなくなったインターネットユーザーの知的孤立や過激化を引き起こすことで、私たちの社会に影響を与えている。

Julien Carbonnell ジュリアン・カルボネル

シビックテックとスマートシティの専門家。心理学専攻の後、南仏で不動産開発者としてキャリアをスタート。非営利団体、スタートアップ、シンクタンク等様々な立場でプロジェクトに参加し、経験を積む。その後研究機関にて科学的な確立とデータ分析によりフィールド観察を強化。現在はデジタルノマドとして旅をしながら、地元住民を巻き込んだ都市開発プロジェクトに参加し、その理論を進化させ続けている。

ロックダウンからの脱却としての
ウォーカブル・シティ

ロサンゼルスとサンフランシスコで、私は2020年最初の数カ月間に限界状態の不安を経験した。その年の4月、COVID-19のパンデミックは2週間程度しか続かないだろうと考えられていた頃、私は広さ1,200㎢のロサンゼルスから、その10分の1の大きさしかないサンフランシスコに引っ越した。

最初は、メガロポリスから小さな都市に移ることで、世界とのつながりを感じられなくなるのではないかと心配していた。何しろ、サンフランシスコに比べてロサンゼルスはグローバルな都市だ。しかし、歴史的に誰でも受け入れてきたサンフランシスコの小さな中心街で、私は居場所を見つけることができた。素晴らしいパブリックスペースを多く発見し、そして何よりも、都市の未来を考えるには、外からではなく内から見ることに多くの価値があることに気づかされた。

サンフランシスコはアメリカで2番目に人口密度の高い都市だが、驚くべきことに、COVID-19から住民を守ることにこれほど成功した都市はない。この都市はパニックに陥ることなく、迅速に対応している。ゴールドラッシュの時代から、1906年の大地震やエイズの流行を経て、緊急時にどのように行動し、より大きな利益のために住民をどのようにまとめるかを知っているのだ。今回も例外ではなかった。

1平方マイル（約2.6㎢）あたり約18,000人もの人々が住んでいるため、パンデミックの最中にあっても、外に出て隣人に出会うことなく歩くことはほとんど不可能だ。サンフランシスコの街はたった7×7マイルで、端から端までを1日で歩ける。この街の住人が友人と集まることさえできなかった頃、私は街を歩くことで隅々まで知ることができた。

街は歩くために作られるはずだが、ロサンゼルスはそうではないと認めざるを得ない。一方、サンフランシスコは歩くための街だった。歩くことは街の共通言語を話すことであり、私は毎日の散歩の中でそれを解読し始めていた。

密集した都市でパンデミックを経験したことで、私たちはお互いを見つめ直し、共有スペースを増やすためにプライベートな空間を減らすことは良いことだと気付いた。公園や共有スペースが充実しているおかげで、他の人を見たり、距離をとって交流することができ、そのつかの間の交流でもコミュニティの一員であることが実感できた。

今回のパンデミックでは、世界中すべての都市が多大な損失を被った。一方で、公共圏、環境への影響、複雑な社会的相互関係を再考するための契機にもなった。

アメリカの作家、レベッカ・ソルニットは「都市は共有された経験のインフラである」と書いている。「……自分の場所を愛することは、特定のもの、細部、日常、記憶、些細なこと、見知らぬ人、出会い、驚きを愛することである」。これらの要素は、人と会う予定がなく、孤立が精神衛生上の深刻な脅威となっていた時期に、より価値のあるものとなった。

都市は経験を共有するためのインフラであり、今回の危機をきっかけに、より多くの経験を共有するためのより強固な基盤を構築する意志が後押しされることを期待している。

Lorena Villa Parkman　ロレーナ・ヴィラ・パークマン

メキシコ出身、シカゴ、イスタンブール、ロサンゼルスを経て、サンフランシスコ在住。市政府でコンテンツストラテジストとして働く。前職では、ジャーナリストとしてアート、料理、旅行などについて執筆。趣味はウォーキング、サイクリング、ハイキング、そして何でも食べたいと思っている。

デイ・ドリーミング
密な交流、密な空間の質的転換

都市、特にメガシティは、檻の集合体と化している。働き方だけでなく、暮らし方も疎外されている。規模の大小にかかわらず、あなたの家は家ではなく、ただの檻になってしまったのだ。

限られた面積に、これほど多くの人が詰め込まれたことはこれまでにない。今回のパンデミックは、私たちに不測の現実を突きつけた。孤立化が目立ち、都会を離れ、小さな村の一軒家に住むことが理想的に思えた。

しかし、密集から逃れることは、解決策として正しくない。都市が機能するためには密度が必要であり、それはかつてないほど強固なものでなければならない。また、社会支援システムや地域内取引システム、モビリティを超えた都市インフラを開発する必要がある。都市に住む人々の環境は、コミュニティベースのものへと進化しなければならない。

隣人同士はお互い未知の存在であることを辞め、自分たちを取り囲む人同士となるべきだ。人間には、自分のアイデンティティを決めるためのミラーリングシステムが必要だ。つまり、自分自身を定義するために、私たちには社会的な相互作用が必要なのである。

様々な層で構成される都市を想像してみてほしい。密な交流、密な空間。

都市の利点の一つは、ローカルなつながりが同じ街区に存在することだ。例えば、あなたの20㎡のアパートに突然裏庭が付き、自転車専用道路ができ、友人や誰かのおばさんが夕食に招待してくれる。あなたの住むエリアにローカルマーケットができるだけの需要があり、ビルの3階はコミュニティガーデンになっている、というのが理想だ。

アスファルトがなくなると、道を歩くことができるようになる。その代わりに、木があり、石畳の道があり、夏でも涼しく、暑くて溶けそうになることはない。自転車に乗れば、数分で隣の地区に行くことができ、もしかしたらそこに会社があるかもしれない。

そんな未来はそう遠くない。私たちの身近な場所を信頼できる社会システムにすることは、気候変動の脅威に対する潜在的な解決策にもなる。循環型の地域社会を構築することは、巨大なサプライチェーンに依存しないことを意味している。

先駆的な都市であるバルセロナは、それほど手間をかけずにスーパーブロックを作った。市民はパンデミックの中でも、公共の場を利用する際に感染のリスクがなく、通勤する必要もなく、しかも世界とつながる機会を持つことができた。

今、人々は都市から離れることを望んでいるのではなく、このアイディアを拡大したいと考えている。それは未来のことではない。今なのだ。

Luisa Alcocer ルイサ・アルコセル(she/her)
メキシコ出身ロッテルダム在住、26歳。都市社会学者。フリーランスで都市再生プロジェクト等に携わる。大学で哲学と社会学を学び、哲学雑誌『Cogito』の編集長を務めた。その後4CITIESに所属、ブリュッセル、ウィーン、リュブリャナ、マドリッドの各都市で、複数のプロジェクトに参加。

橋の下、大都市の論理と
超ローカルな用途の間で

台湾の首都・台北では、街を横切るいくつかの川を渡るために、橋は欠かせない要素だ。

台北では、都市の発展と拡大を支えるため、主に道路を中心とした大規模なインフラが建設され、今もなお建設され続けている。その目的は一般的に、異なる地区間の接続を改善し、移動時間を短縮することだ。

しかし、大都市の枠組みの中で開発された橋のローカルレベルでの価値とは何だろうか。

台北は非常に密集した都市であり、オープンスペースはほとんど見当たらない。そのため、たとえそれが荒れ地であっても、非常に小さなエリアであっても、未開発のスペースは住民が利用する。橋の下や川岸のスペースもその一つだ。住民がその場所を使い、盛り上げている。

これらの橋の下は、日陰もあるし爽やかで、雨よけにもなることで住民たちに好まれている。また、川に近く風景をよく見渡せるという利点もあり、ある種の親密さが生まれている。

他の都市、特にヨーロッパの都市と比べて、台北の橋の下は荒れておらず、不安感もなく、これらの場所を占拠することへの拒否反応も少ない。

台北では、川岸は通常、住宅地に隣接する大きな都市公園として設計されている。この公園の連続性が、橋の下の空間の質に影響を与えている。

住民は橋の下をよく使う。カラオケ、お寺の道具、中古の家具、バーベキューセットなど、何かしら置かれている。また、子どもの遊具、スポーツ用品、アート、自転車のレンタルや修理工場のサービスの設置など、市が開発したスペースもある。また、時間によって用途が変わることもある。昼間は子どもたちがローラーブレードで遊んでいた場所が、夕方にはダンスフロアになったり。人々の活動や多様性に驚かされる。

パンデミックや衛生上の規制により、台北市民はリラックスできる屋外スペースの重要性に気づいた。川岸や橋の下の大半は、車や公共交通機関がある橋とは対照的に、歩行者や自転車しか通れないことが多い。台北の橋の下は、大都市は何よりもまず住民のための出会いの場であることを思い出させてくれる。

Morgane Le Guilloux　モルガーヌ・ル・ギュー

フランス人の都市デザイナー兼アーティスト。フランス、ベトナムを経て、現在台湾在住。都市やランドスケープのデザインプロジェクトに携わる。台湾の都市に関する独立機関を共同設立。アートワークは、都市や特定の場所に焦点を当て、ドローイングと写真の組み合わせによる思いがけない可能性を示すもの。
https://urbantaiouan.com/

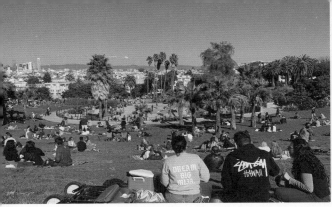

Traveling Circus of Urbanism: https://www.travelingcircusofurbanism.com

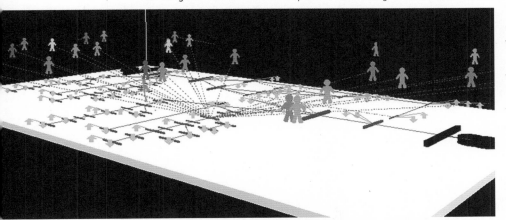

1 P88	2 P85
3 P87	
4 P89	
5 P90	6 P86

photo : Jonathan Pease on Unsplash

photo : Adrien Vajas on Unsplash

都市空間のイノベーションマシン——

スタートアップ・エコシステム

穴井宏和
東京大学大学院
新領域創成科学研究科
社会文化環境学専攻

柴崎亮介
東京大学
空間情報科学研究センター
教授

近接・高密度の
イノベーション・ホットスポット

東京大学空間情報科学研究センターでは、for Startups, Inc.[1]と共同でスタートアップ企業の立地分析プロジェクトを行っている。その結果、エコシステム集積地の特徴的な傾向がわかってきた。東京23区3152の小地域（町丁目）のうちスタートアップが高密度に集積しているホットスポットは120町丁目で全小地域のわずか3.8％。また、支援拠点（ベンチャーキャピタル、インキュベーション施設、政府・自治体の支援施設など）は2.2％、スタートアップと支援拠点が共に集積している地区は同2.7％と、23区の中でも極めて限られた地域に分布していることが明らかになった。

ホットスポットとなった小地域で

なことにスタートアップの多くは、大

の集積の特徴を見ると、上位10地区のうち渋谷区に6地区、港区3地区、新宿区1地区となり、渋谷区に高集積エリアが偏っている。次に小地域よりも更に小さいビル単位での集積状況を見ると、さらにおもしろい特徴が見えてくる。築年数が10年以上、延床面積20万㎡以上の大型ビルにエコシステム機能が塊となっているのだ。また、集積の多い上位3つの大型ビルに関しては、スタートアップばかりではなく、投資家、IPO後の成長企業、日本で事業拡大している外資系スタートアップなど多様性のある成長企業群とその支援機関が集積している。ボストンのCIC、ロンドンのL39のように東京でもビル単位でのエコシステム形成が始まっていると言える。そして、不思議

▼
1
データ分析には、for Startups, Inc.のSTARTUP DBを用いた。日本最大のスタートアップのデータベースで、ファイナンス、マネジメント、事業内容・セクター分類などの様々な情報を無料で提供している。

photo : Sora Sagano on Unsplash

学発スタートアップを除くと賃料が高く、一般的には経済合理性に合わない地域を選択している。例えば、賃料が日本一高い渋谷区に最も多くのスタートアップが立地しているのだ。▼2

この不思議な現象の謎を解くカギは、3つある。具体的には、「スタートアップのビジネス特性」、「成長リソース」そして「ソーシャルキャピタル」である。

なぜ、日本一賃料の高い渋谷にスタートアップは最も集積しているのか?

スタートアップは単に若く小さな会社というのではなく、同規模の中小企業とは違うビジネス構造を持っている。特に大きな違いが資金調達構造にある。スタートアップはベンチャーキャピタルのような投資家から株式によって資金調達を行う。すなわち銀行借り入れのように返済の義務はないが、企業を成長させることが強く求められる。そのため、スタートアップ企業には、急成長のための支援が必要になる。そして、社会課題を解決するようなイノベーティブな技術・サービスによって新しいビジネスを展開していく。イノベーティブでなければ急成長はおぼつかない。

急成長を促す「成長リソース」は、ヒト、モノ(パッション)、カネ、情報である。これらのリソースは、主に起業家の出身大学、出身企業、投資家(ベンチャーキャピタル、事業会社、エンジェル投資家、先輩起業家など)、起業家コミュニティなどから得られる。起業家が関係する多様なコミュニティから支援を受けることで、はじめて短期間に急成長できるようになる。支援とは単なる資金面でのサポートだけではなく、人材獲得、組織づくり、顧客紹介、技術支援、メンタリングなど多岐にわたる。特徴的なのは、この「成長リソース」を供給するコミュニティが、特定の偏った都市空間に貼り付いていることである。そのため、高い賃料を支払ってでもリソースの豊富なエリアに立地し、コストを上回る成長を確保しようとする。

さらにリソースが特定の都市空間に貼り付くもう一つの要因として、起業家リサイクリングが挙げられる。これは、例えば2000年前後に起業したインターネットの第一世代の成功者が、現世代の起業家に投資を行い、異なる世代間で金融資産・知識資産・経験資産などが受け継がれ、成功者が成功者を生み出すコミュニティベースの強力な社会システムが出来上がっているのだ。そして、この起業家リサイクリングも限られた地域で行われる傾向が強い。

最後に「ソーシャルキャピタル」である。これは「社会関係資本」とも呼ばれ、より分かりやすい表現を使うと、人脈・ネットワークである。このソーシャルキャピタルによって、リソースと起業家が相互接続され、高成長が実現できるようになる。ソーシャルキャピタルもまた特定のエリアに強く紐づけられるという性質がある。このように様々なリソースがネットワークによってつながる成長マシンは、起業家エコシステム、あるいはスタートアップ・エコシステムと呼ばれている。起業家エコシステムが成長すると、優れた才能の人材がエリアに流入して、イノベーションのホットスポットが形成される。

世界中で起業家エコシステムの開発競争が繰り広げられている

近年、世界のグローバルシティの間では、この起業家エコシステムの「開発」競争が盛んに繰り広げられて

▼2
渋谷賃料に関する補足説明。本記事の分析は、2019年7月末時点でのデータに基づいている。また、記事執筆時点の2021年7月では、三鬼商事の都心5区ベースの賃料は渋谷が最も高かったが、2021年8月の発表(2021年7月の賃料)では2年ぶりに千代田区が日本一となっている。

穴井宏和
Hirokazu Anai

東京大学大学院 新領域創成科学研究科 博士後期課程在籍中 柴崎研所属。ディアライフ(東証1部3245)社外取締役、元ゴールドマンサックス証券 不動産・建設アナリスト。

いる。都市ベースでのエコシステムランキング(Startup Genome発表)によると、2020年は1位シリコンバレー、2位ニューヨーク、3位ロンドン、4位北京で東京は15位にすぎない。開発競争の背景にあるのは、起業家エコシステムが将来の大企業候補であるユニコーン企業(時価総額1000億円以上の未上場企業)を生み出すエンジンとなるからだ。ユニコーン企業の数は、都市ばかりではなく、国家レベルでも将来の経済成長の行方を左右する。よって、いかに多くのユニコーン企業を育てるかが、その国・都市にとっての重要なミッションとなる。そこで日本でも2020年にスタートアップ・エコシステム拠点都市として8か所が指定され、都市ベースでのエコシステム強化政策が動き出している。

最後にスタートアップ集積の課題

とポテンシャルを述べたい。スタートアップには明確な集積傾向が見られるものの、支援拠点については弱い集積傾向しか見られない。支援拠点の集積が弱い影響で、スタートアップとその支援拠点によって構成されるエコシステムの集積も小規模なクラスターに分かれてしまっている。エコシステムはまとまった集積がある方が効果を発揮し易いため、エコシステムの集積には空間的な課題があるといえよう。集積に関する地域課題は、(1)支援コミュニティがランダムに立地していて、エコシステムの集積効果が弱められている可能性がある、(2)スタートアップが集積しているにも関わらず支援拠点から距離がある飛び地になったエリアがある。これらのエリアはポテンシャルがありながら支援機関の立地が少ない。そのため、政府・民間の支

援機関の立地が増えるような政策が促進されれば、よりエコシステムが強化される可能性がある。日本全国を見渡してみても地域のリソースがあるにもかかわらず、そのポテンシャルが上手く引き出せていない埋もれた「お宝都市」は多い。これらの問題は、そもそも当事者が自らのポテンシャルに気付いていないこと、教育が十分でないためか起業家行動・起業家志向・起業家精神が足りていないことなどに起因すると考えられる。ただ、これらの部分は、自治体トップのリーダーシップと継続的なトレーニングの実施によって容易に改善できるものである。こうした部分が少しでも変わっていけば、起業家エコシステムは成長し、都市に賑わいと活力をもたらすだろう。

柴崎亮介
Ryosuke Shibasaki
東京大学 空間情報科学研究センター教授。都市や地域開発のためのモバイル・ビッグデータ解析、深層学習を用いた衛星画像マッピング、人間の行動モデリングと予測など。また、個人情報を個人の管理のもとに統合・利用することを推進する「情報銀行」を2012年に提唱(https://www.tedxtokyo.com/tedxtokyo_talk/information-bank/)。

「離散」と「紐帯」がつくる都市と人生の相互関係——

不連続で弱いつながりが生み出す価値

武田重昭

大阪府立大学大学院
生命環境科学研究科
緑地計画学研究室
准教授

ウイルスが運んできたチャンス

経済活動や社会教育の機会が奪われたあと、断絶された人と人との関係をどのように再構築していくかは、これからの都市を考える上での最も根幹的な問いだろう。世界的なパンデミックは、負の連鎖の広がりと引き換えに、世界中の人々がいまの生活を見つめなおすチャンスをつくり出しているともいえる。接触や飛沫によって感染するというこのウイルスの特徴は、人と人との距離を遠ざけた一方で、私たちの生活がこんなにも人と人との直接的な関係によって支えられていたのかと気づかせてくれた。ウイルスの流行は大きな災いとともに未来の可能性も運んでい

ると捉えたい。

しかし、私たちが受け取ったのはまだ可能性だけである。これから世界中のそれぞれの都市がどのような社会をつくりあげていくのかに共通の処方箋などない。私たちは幾度となく立ちはだかるカタストロフィを進歩の糧にして、叡智を育んできた。それは社会が持つ規範や都市の様態に反映され、文化や歴史として現われてきた。本特集の主意は、都市における人々の近接や高密の未来を問うことだが、間違いなく言えることは、いまがまさにこのような問いを立てる適時であるということだ。よい問いは、よい答えより未来を切り開く。あえてこの問いに一言で答えるとすれば、それは都市をよりそれぞれの人生に近づけることではないのだろう。

都市に
賑わいは必要か

そもそも混雑が求められていたわけではない。「都市に賑わいを！」という、ビフォーコロナの呪文のようなフレーズはいったい何を求めてきた

か。人中心のまちづくりやヒューマン・センタード・デザインといった方法がもてはやされているが、それらはあくまでつくり手側の視座に過ぎない。また、市民参加型のデザインプロセスやシビックテックという直接的な市民のデザイン行為が本当に心を揺さぶる都市をつくる手段だとも限らない。では、都市が人々の生活に深く触れるためには、いったい何が必要なのだろうか。

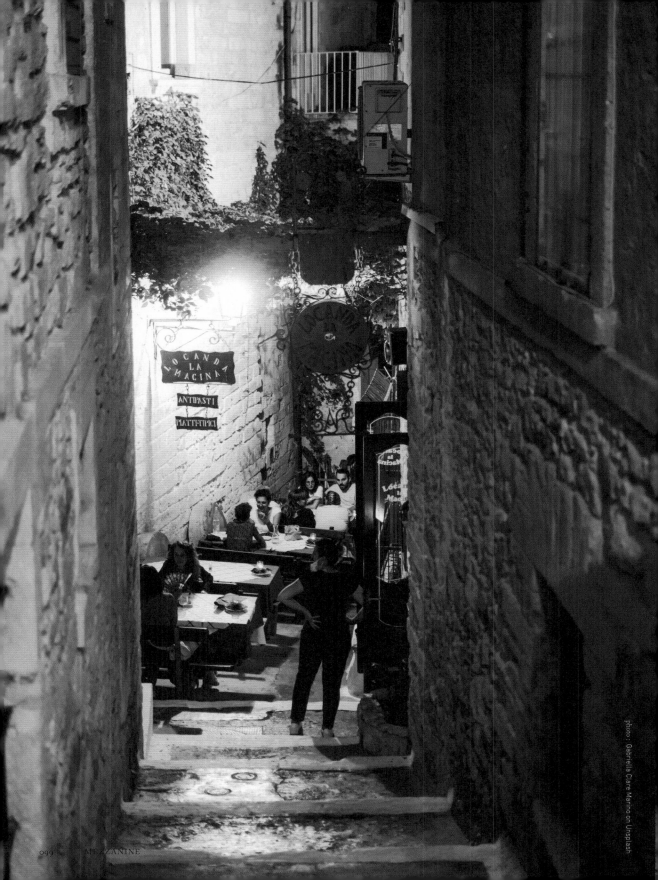

photo : Gabriella Clare Marino on Unsplash

誰もが気軽に他者と交流し、刺激を受け、かけがえのない瞬間に出会うという体験は、都市に人が集まる本質的な目的である。そのような機会が都市の風景にありありと現れているとき、私たちはそのムードに惹かれ、都市に生きる悦びを体感する。

一方で、幸福に満ちた都市の情景をつくるのは、街区や公園の形状や情景の多さだけではなく、何よりそこに暮らす人々の営みがなければ生まれない。どんなに美しい都市の景観もそこに人の営みがなければ、ただ鑑賞するだけの価値しか生まない。だから、私たちが都市に求めているものは、プライベートライフだけでは達成することのできない生活の意味である。他者と直接的・間接的な関わりを持ちながら過ごす社会的な生活は都市の魅力の根幹であり、都市空間はそれを支えるために計画されるべきものである。

では、このようなパブリックライフの魅力は人の近接や高密がなければ生まれないのだろうか。答えはイエスでありノーだ。他者との関わりに近接や高密は不可欠である。ただし、「何が」近接・高密である必要があるのか。それは必ずしも「身体」ではないだろうか。

離散が可能にする近接

原広司は「ディスクリートな社会」とは、人々の離合集散の時間的な集積によって特徴づけられると述べている。離散とは単に人々がばらばらな状態なのではなく、誰しもが自由に離合集散することのできる状態のことを指す。だから離散は孤立を意味するのではない。無条件に連続的でないもののあいだに価値を見いだすことができる状態である。個人が群衆から独立して存在できることは、都市生活の大きな意義である。人の少ない集落の方がむしろ独りになることは難しい。他者との連結と分離を自由に選択できることは、都市の持つ本質的な価値のひとつである。都市では多様な人々とのつながりも群衆の中の孤独も時間や場所に応じて自由に選ぶことが可能でなければならない。さらに、私たちはコロナ禍の生活でオンラインによる選択の広がりも身につけた。オンラインとオフラインを自由に切り替え、場所を選ばずとも意識を接続したり分断したりすることができる。離散的な状態であることは意識のコミュニケーションのはじまりだ。私たちはすでにオンラインでのコミュニケーションでも十分に心を通わすことができるようになっている。一方で、画面の向こう側に意識を向けることができなければ、ただひとり画面の前に座っているだけである。もちろん身体が近接することは、五感すべてを通じた生々しい感触に訴える力を持つ。しかしそこに意識が向けられていなければ、何も感じ入ることはできない。

コロナ禍において、私たちは他者との身体的な近接や高密の機会を奪われた。しかしそのことによって、むしろ距離をとった他者へ意識を向けることが多くなったのではないだろうか。フィジカル・ディスタンシングと言われる物理的な距離の物差しは、むしろ他者の存在への親近感を生み、都市には自分が思いもよらないような多様な人々が存在しているということに気づくことができた。他者と身体が離れた一方で、意識はこれまでよりも近づいた。コミュニケーションの核として、身体や精神の内側にあるものとの近接や高密こそがこれからの都市において重要なのではないだろうか。

近接に対する選択性を保証する。このような離散的な近接という他者との関係こそが私たちがコロナ禍に獲得した新しい所作なのではないだろうか。都市に必要なのは無条件に集合することによる「賑わい」ではなく、他者に対する意識の接続と分断を切り替える自由度の高さなのだ。

紐帯の密度が持つ強さ

「人と人とのつながり」が大切だということは、コロナ禍を経験せずとも私たちが持つ社会的な動物としての原初的な要件だろう。しかし、都市でそれをつくり出すのは容易ではなく、地域コミュニティの再生が謳われて久しい。人と人との強いつながりによって成り立ってきた農村集落の社会システムから逃げ出したはずの都市住民たちは、いまでは幻想としての他者との深い絆や強固な連帯を求めるようになっている。強い人間関係は個人が生きていく上での基盤をなすものに違いないが、一方で関係に縛り付けられることで不自由さを強いられる。

都市には農村集落とは違った人とのコミュニケーションが必要だ。都市の紐帯とは、都市のシステムによって提供される人と人とを結びつけて社会をつくりあげる条件のことである。それは血縁や地縁によるものを内包しつつ、より広範な生活のなかで選択されるコミュニケーションのポイントであるべきだ。しかし、人との結びつきをつくることや、それを一旦ほどくことは容易ではない。だから、ささやかでもたくさんの結びつきを持つことが必要だ。緩く、柔らかなつながりを生む紐帯がたくさんあることこそ都市の魅力なのである。そこから成立するすべてのコミュニティが自分にとって最良の関係ではなくても、私たちはいくつものつながりのバランスを取りながら生きていくことができる。ある時はこちらを引き、またある時はあちらから引かれる。そのうちひとつでも自分らしいと思えるつながりを持つことができていれば、ひとつの強固な紐帯にすがりつき、特定のコミュニティから厚い擁護を受けるより、私たちは遥かに強く、しなやかに生きていくことができるだろう。ほんのわずかな他者とのコミュニケーションからでも、私たちは生きる悦びや自尊心を育むことができる。

都市が人と人とのコミュニケーションの媒介となっているかどうかは、その都市の健全さを測るひとつの重要な指標である。都市の紐帯を生み出す際に大切なことは、つながりの深さを築くことではなく、多様なつながりの広がりを生むことである。他者とのつながりのきっかけとしての紐帯の密度が高い都市ほど、ささやかでも多様なコミュニケーションが多く生まれる、強く生きられる都市なのではないだろうか。

人生に触れる都市

都市における人々の近接や高密の可能性は、離散的な意識の近接や弱い紐帯の高密にある。押しつけの賑わいではなく、他者とのコミュニケーションの自由度や選択性の高さこそが、私たちが都市に生きたいと思う理由だ。都市に対する希望や信頼はまだ損なわれてはいない。それぞれの人生に深く触れるかけがえのない都市をつくりあげることができれば、都市と人生はもっと輝き合うと信じている。

武田重昭
Shigeaki Takeda

大阪府立大学大学院生命環境科学研究科緑地計画学研究室准教授。1975年神戸市生まれ。UR都市機構および兵庫県立人と自然の博物館を経て、2013年より母校にてランドスケープ・アーキテクチャの視点から都市と自然、都市と人の関係について教育・研究に携わる。共著書に「小さな空間から都市をプランニングする」(2019年・学芸出版社)、「パブリックライフ学入門」(2016年・鹿島出版会)など。

オフィス立地の ピラミッドから、 ワークプレイスの—— 網の目へ

山村 崇

早稲田大学
高等研究所
准教授

テレワークは オフィスワークを駆逐するか

日本のテレワーク導入率は、郵政省（現・総務省）等による推進施策にも関わらず、長年のあいだ欧米主要国に比べて低く留まっていたが、新型コロナウイルス感染症（COVID-19）のパンデミックにより、都市部を中心として短期間のうちに急激に上昇した。業種や職種による差異はあるものの、東京都で導入率が一時6割を越えるなど、既にテレワークは多くの企業にとって「当たり前の選択肢」になっている。

第一回緊急事態宣言中に我々が実施したアンケート調査（対象は首都圏在住の20〜59歳のテレワーカー1219名）によると、テレワーク開始後の生活に「満足・どちらかというと満足」と回答した人の割合は約60%と高かった。加えて興味深いのは、小さな子供・要介護者と同居している人、一人親家庭など、「ケア」に直面するテレワーカーによる評価が、特に高かったことだ。通勤がなくなって時間的余裕が生まれ、働き方の柔軟性も高まったことで、仕事とケアの両立が容易になったためと考えられる。近年世帯規模が縮小し親族間の共助が弱まる中で、仕事とケアをどのように両立していくかは、多くの人にとってますます重要な課題となっている。そうした時代の要請も、今後のテレワークの定着を後押しするだろう。

その一方で、テレワークの短所・限界も徐々に明らかになっている。不動産サービス大手ジョーンズ・ラング・ラサールが日本を含むアジア太平洋地域の12都市を対象に実施した調査によると、日本では「業務に集中できる環境」という理由が、「人との交流や付き合い」を上回っている。これは住宅が狭小でテレワーク環境が整っていない国内事情を反映していると考えられる。

▼1 東京都産業労働力（2021）：テレワーク導入率調査結果
https://www.metro.tokyo.lg.jp/tosei/hodohappyo/press/2021/04/02/11.html
（2021.6.30閲覧）

▼2 ジョーンズラング・ラサール株式会社（2020）：新型コロナウイルスがオフィスワーカーに与えた影響に関するサーベイレポートvol.2

▼3 ただし同レポートによると、日本では「業

平洋地域のオフィスワーカーに対して実施した調査レポートによると、ミレニアル世代の若者層を中心に、在宅勤務からオフィスに戻りたいという声が多く、その一番の理由に挙げられたのは「コミュニケーションと交流」だったという。▼3 また、都内企業の経営者・役員を対象とした別の調査では、テレワークの影響で社員間のコミュニケーションや業務状況の把握が難しいとの回答がいずれも3割を超え、75%がオフィスを残すべきだと答えている。テレワークは、着実に普及しつつあるが、オフィスワークの完全な代替案にはならない。テレワークとオフィスワークにはそれぞれ得失があり、相互補完的存在として捉えるべきである。

「人間相互間のゲーム」の舞台としての《まち》

とはいえ、従来普及していなかったテレワークが社会に浸透していくことで、都市の役割は少なからず弱まっていくのだろうか。コロナ禍を経験した後の企業立地は、従来より地方へと産業配置の脱中心化が進むのであろうか。

そのことを予感させる事象も散見される。紅茶小売大手のルピシアが北海道ニセコ町へ、人材派遣のパソナが淡路島へ、芸能プロダクションのアミューズが山梨県富士河口湖町へといったように、コロナ禍で首都圏外への本社機能移転（一部機能の移転含む）を決めた企業もある。▼5

しかし、企業移転データを冷静にチェックすると、そうした首都圏脱出現象というのが、全体から見るとごく一部に留まっていることがわかる。2020年の首都圏の企業転出入は、8社の転入超過で、前年より減ったものの、プラスで着地している。実はこの企業転出入数の推移を振り返ると、1990年代〜2000年代前半までは毎年大幅な転出超過であり、その数は多い年には150社にも達していた。それが、2000年代後半以降は転入超過基調へと転換し、15年以上にわたって企業が都心回帰してきたという経緯がある。

コロナ禍以前から続く都心回帰傾向の背後には、サービス経済の台頭によって、首都圏の磁力（企業立地の誘引力）が強まったことがある。とりわけ、現代の都市経済で重要な位置

▼4 株式会社日本商業不動産保証（2021）：都内企業の経営者・役員300人に聞いた「コロナ禍におけるオフィスの在り方」に関する調査
https://prtimes.jp/main/html/rd/p/000000042.000016254.html?_fsi=SEpiVLZY
（2021.6.20閲覧）

▼5 株式会社帝国データバンク（2021）：首都圏・本社移転動向調査（2020年）https://www.tdb.co.jp/report/watching/press/pdf/p210410.pdf（2021.6.20閲覧）

を占める知識創造産業によって、イノベーションの舞台としての都市空間＝《まち》の再評価が進んだことが大きい。知識創造産業にとっては、「効率的作業空間」としてのオフィスの意味は相対的に低く、ワーカーたちの交流や協働をいかに産み出すかという点が重視される。そのダイナミズムはオフィス内部に留まらず、企業の枠を越え、《まち》を舞台とした知的交流がイノベーションを産み出す。知的交流と知識創造のすぐれた舞台として《まち》が評価され、そのことが当該地域の競争優位をますます高めてきたのである。▼6

社会学者のダニエル・ベルは、工業社会から情報と知識を基軸とする社会への転換を予言した金字塔的著作「脱工業社会の到来」（1973年）において、前工業社会を「自然に対するゲーム」、工業社会を「加工された自然に対するゲーム」とし、それに対して現代は「人間相互間のゲーム」であるとして、脱工業社会（知識社会）を定式化した。▼7 いま世界的に再評価が進んでいる《まち》とは、まさにベルの言う「人間相互間のゲーム」の舞台としての都市空間のことである。

以上のような、企業移転の長期的動向を踏まえると、コロナ禍が都心回帰トレンドを再転換させたと判断することは困難である。むしろコロナ禍にあっても僅かとは言え転入超過となった首都圏の磁力は、驚くほど強いとみるべきだ。首都圏ではしばらくの間、これまでの揺り戻しで流入超過が減り、一時的に流出超過に陥る可能性もある。しかしコロナ禍は今のところ、現代社会における産業活動の根本ルール、知識創造のための「人間相互間のゲーム」を終焉させてはいない。従ってその舞台としての《まち》の磁力も消滅することはないだろう。

多様化＝選択可能性の増大という価値

《まち》の磁力が続く一方で、コロナ禍があらゆる企業やワーカーに、《まち》で働くことの意味を改めて問い直している事も事実である。その結果、テレワークの恒常化のみならず、シェアオフィス、コ・ワーキング・スペースの利用、Webミーティングスペースの設置、フリーアドレスの導入など、ワークプレイスの多様化・柔軟化が進んでいる。▼8 また一部ではあるが、オフィス縮小、郊外・地方移転もみられる。しかしいずれの動きも断片的で、「ポストコロナのワークプレイス像」という明確な一つの潮流に収斂していく気配は見られない。

むしろそうした収斂の不在、ワークプレイスの「多様化＝選択可能性の増大」こそ、本質的な方向性であると見るべきである。そもそもワークプレイスのニーズは、業種・業態・企業文化などによってさまざまにあるにもかかわらず、コロナ前まで、大多数が盲目的に「都心の高規格オフィス」を最上のものとして、その効用を信奉してきたきらいがある。コロナ禍を機に、働き方を改めてゼロベースで考えてみた結果、実は最適解がいろいろとあったことに思い至った経営者やワーカーも多かったはずだ。このように、多様な選択肢の豊かさや可能性に「気がついてしまった」ことのもつ意味は大きい。

ワーク・ライフの主体的選択を実現する「ワークプレイスの網の目」

オフィスで黙々と情報を「処理」するような画一的な就業形態は既に主流ではなくなり、交流と協働を基軸とする多様な働き方への移行が進ん

▼6 山村崇（2020）：オフィスから「まち」へ：知識創造の時代における協働の舞台としての都市空間、都市計画 69(3)、pp.40-43

▼7 Bell, D (1973): The Coming of Post-Industrial Society: A Venture in Social Forecasting, Basic Books

▼8 ジョーンズラングラサール株式会社（2021）：テナント向けアンケート調査（2020年11月）https://www.joneslanglasalle.co.jp/ja/trends-and-insights/workplace/office-market-in-the-corona-era-with-more-options-for-relocation（2021.6.20閲覧）

でいる。多くのハザードは社会の潜在的変化を加速させるが、COVID-19もまた、静かに進みつつあった画一的生産様式の瓦解を促進する。瓦解の先に、新たな画一的形態が確立されることはなく、業種・職種・企業文化などによって、様々な最適化が図られ、細やかに再組織化されてゆく。今後それに呼応して様々なワークプレイスの姿が提案され、選択可能性をさらに拡張するだろう。

最後にここまでの議論を踏まえて、ポストコロナの大都市圏における、知識経済のランドスケープを想像してみよう。都心の高規格オフィスを頂点とする「オフィス立地のピラミッド」が解きほぐされ、オフィス、テレワーク、コ・ワーキング・スペース等、様々なワークプレイスを自由に選択し、ワーク・ライフを主体的にデザインできる、ワークプレイスの網の目のようなものが立ち現れるのではないか。そこでは、都心もま

た数多くの選択肢のひとつ（但し、知識創造の場として非常に魅力的な）になる。しかしそのことは、必ずしも大都市的生産様式の瓦解を脅かすものではない。「ワークプレイスの網の目」の豊かな選択可能性は、規模によって担保される側面が大きいからである。

ワークプレイスの選択肢が広がっていくことは、環境がより個々の組織や人に最適化していくことを意味する。これまでは、画一的な「オフィス」という環境に、人間＝ワーカーの側が合わせてきた。しかし、創造性や知性など人間の身体に備わった能力が価値創出の鍵を握る時代にあっては、むしろワーカーに環境の主体を一握りの人や組織に限定してしまいがちであった、そのことへの反省から、空間や制度は、イノベーションの反省に立つ必要がある。コロナ禍によって姿を現しつつある「ワークプレイスの網の目」は、ワーカーの多様性を前提として、一人ひとりを

組織や人のニーズをくみ取ってフレキシブルに変化し、より積極的にニーズに応えることも可能になるだろう。

さらにいえば、こうした「フレキシブルな空間」の概念を、都市空間に拡張することにまで思いを馳せたい。環境が人間に柔軟にフィットすることで、個々人の能力を引き出し、知識創造のキャパシティを最大化する《まち》。それはまた、ワーカーの多様性に寄り添い、「だれも置き去りにしない」インクルーシブな《まち》となる。逆に言えば、従来型の硬直的な空間や制度は、イノベーションの主体を

より輝かせる、新しい社会像への入り口である。

T等を活用したスマート化技術によって、環境＝ワークプレイスの側が、することにもなる。将来的には、IoT等を活用したスマート化技術によって、環境＝ワークプレイスの側が、より輝かせる、新しい社会像への入り口である。

最大限に引き出すことを考えるべきであろう。そのことはまた、空間やエネルギーなどの資源配分を最適化することにもなる。将来的には、Io

山村 崇
Shu Yamamura

1980年京都市生まれ。専門は都市計画・まちづくり。早稲田大学大学院創造理工学研究科修了、博士（工学）。早稲田大学建築学科助教、同講師等を経て、2021年より早稲田大学高等研究所准教授。主な研究領域は、知識産業の立地・移転要因の解明、国内外のナレッジシティ事例研究。早稲田大学「医学を基礎とするまちづくり研究所」所員。日本建築学会奨励賞ほか受賞。

迂回する経済とハイパーネイバーフッド——

ポスト・コロナ・シティの風景を構想する

吉江 俊

早稲田大学
創造理工学部
建築学科講師

二つの都市化の波

新型コロナウイルス流行から1年以上経ち、社会は変わりつつある。とはいえ都市論や都市計画を専門とする筆者には、その変化はコロナの流行以前から始まっていた、ある大きな転換の延長にあるように思える。

私は日本を今の姿まで成長させてきた「都市化」には、大きく二つの波があると考えている。第一の波は、戦後の高度経済成長とともに始まった。地方から都市へ多くの人々が集まり、規格化された住宅を大量供給するマスハウジング体制のもと、都市は大きく膨れ上がった。したがって巨大化・無秩序化していく都市をどう制御・制限するのかという、計画の中身よりも額縁（フレーム）をつくることについてである。

18世紀イタリアの建築家ジョバンニ・バティスタ・ノリによるバロック期のローマ（wikimedia commons）

とが「都市計画」の任務であった。

しかしバブル期を経て「民活」が目指されるようになると、都市開発の主役は国や自治体から民間企業へ移行した。バブル崩壊後の現在はその風潮は加速し、いまでは公園の運営管理を民間企業に任せてみようという段階にきている。この「第二の都市化」が今後どうなっていくかは、経済をどう捉えるかという「考え方」次第で、良い方向にも悪い方向にも進んでいくだろう。ここでは「迂回する経済」をキーワードに、ポストコロナの世界で第二の都市化の波がどのように都市を変えていけるのか、展望してみたい。ここで論じるのは、パンデミックとともに高まりつつある都市環境への関心が、開発のよって立つ経済の範疇を押し広げる可能性についてである。

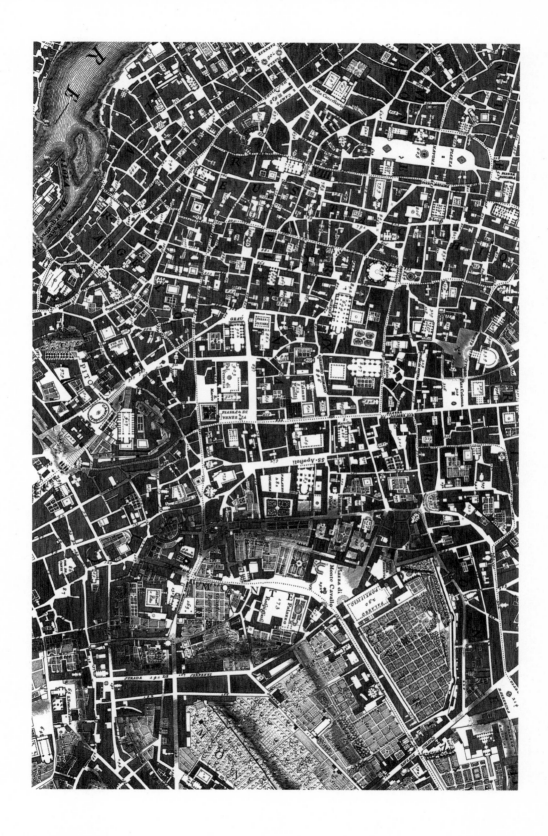

直進する経済か、迂回する経済か

都市化の「第二の波」が始まったのがバブル経済崩壊の1990年とすると、それから30年後の現在、ある変化の兆しが見え始めている。それは一言で言えば、「直進する経済から迂回する経済へ」という兆しだ。

20世紀の都市開発の主流は「直進する経済」の考え方に則ってきたと総括できる。もし開発できる空間があれば、その敷地で建設できるギリギリまで建物を建て、床面積を稼ぎ、オフィスや住宅の売上を稼ぐ。このようにして「利益最大化」に向かって直進する空間の開発が、都市環境を高密度化・高層化してきた。これが典型的な「都市化」の正体であり、だから

都市計画は「公開空地」などの制度を設けるほかなかった。それでも当時の公開空地にはアリバイ的に作られたものが少なくなく、実際にはほとんど使えないような細長い形状の空地なども多数実現したのだった。

しかし2010年頃からは状況が一変し、「空地」こそを重視した計画が出現している。もし利益を得ようとするなら、まず空間を豊かにしなければならない。オープンスペースや吹き抜けなどは一見売上につながる床面積を縮小するようだが、かえってそれが付加価値になる。実際に都市空間を利用する主体（ユーザ）も、都市空間を楽しむことに敏感になってきている。このとき空地はアリバイのためにつくられるのではなく、むしろ経済の主役としてつくられる。そ

ういう「迂回する経済」への転換がみられつつあるのだ。

空地のような「無料の空間の豊かさ」が利益につながるかどうかは、業務用の「床面積の多さ」の場合ほど明白ではないし、証明も必要である。それでもいま進んでいる「迂回する経済」に基づく開発は、企業の直観や都市空間がこうであってほしいというビジョンに後押しされて、少しずつ実装されているところだと言える。今後実証的な研究が進めば、一見利益に繋がらなさそうな公共的なものが、拡張された経済の原理のなかで正当化できることが次々と判明するはずである。

第一の都市化からプレイヤーが官から民へ変わったとはいえ、第二の都市化の30年もなお「直進する経済」

に沿って進んでいた。次に、ポストコロナの社会で第三の都市化を構想するならば、それは「迂回する経済」を構えるとき、それは「迂回する経済」に基づく都市化でなければならない。

それは「なんでも経済合理性に照らして考える」という安易な態度ではなく、「経済」そのものの範疇を拡大するやり方なのである。

近隣を超える近隣
ハイパーネイバーフッドという未来

もう一歩具体的に考えてみよう。迂回する経済が肯定する最も基本的なことのひとつは、「パブリックライフ」の重要性である。

それは、新型コロナウイルスの流行で我々が嫌というほど経験したことだ。私たちの研究でも、感染症流行下の郊外住宅地の路上で、にわかに集まって思い思いの時間を過ごす人びとや、繁華街の特定の場所に集まる人びとの行動原理について報告している。

迂回する経済と外出自粛による「パブリックライフの希求」が合流しつつある。筆者が協力しているポラスグループによる、地域に眠る複数の蔵を改修するプロジェクトは、ハウスメーカーとしての従来の領分を超えて地域（この場合、同社の主な商圏である越谷市）の魅力を向上させることで住み手が増え、企業の利益につ

辺空間に集った様子は圧巻であった。

ながるという気づきから行われている。そのほかにも、本来売り出せる住宅戸数より少し減らしてゆとりを持った住宅開発を行い、それによって実現したコミュニティガーデンに囲まれながら暮らすライフスタイルを付加価値とする事例もいくつか登場している。大都市の限られた商業施設でなくとも、郊外住宅地にさえ「迂回する経済」の芽が見出されている。

迂回する経済を一部の「勝ち組」の事例にとどめずに、ふつうの市街地でも推し進めていく鍵は、住環境やライフスタイルに関心を持つ顧客を情報環境を通じて広く集め、最大公約数的な環境ではなくファンに支持されるユニークな環境をつくることだ。グローバル／デジタルな環境を後ろ盾にして実現するローカル／フィジカルな近隣環境は、「ハイパーネイバーフッド（近隣を超える近隣）」と呼べるだろう。ハイパーネイバーフッドが実現すれば、その風景はより多くの人びとの関心を集め、また次の「都市化」を導く。それはかつて「第一の都市化」で均質に開発されてきた郊外を、さまざまな特色あるライフスタイルを纏うモザイク状に変えていくに違いない。

私はパブリックライフについて考えるとき、かつてイタリアの建築家ジョバンニ・ノリが描いた地図を思い浮かべる。ノリが描いた当時のローマは、徒歩で自由に出入りできる「無料の空間」が白く浮き上がり、そうでない空間が黒で塗りつぶされている。白く縁取られたオープンスペースのネットワークが、レースの織物のように街中に広がり満たしている様子は、ポストコロナのパブリックライフが営まれる理想的な都市像を示しているように思える。

こうしたオープンスペースのレースワーク（網の目）は、新たな役割を模索する民間企業によって、少しずつ実現している。新型コロナウイルスの影響も相まって住宅や周囲の環境に関心を持つ人が増えることで、ハウスメーカーも住宅を作るだけでなく、その周辺環境を作るようになりつつある。

迂回する経済が最も鮮烈に実現した事例のひとつは、間違いなく立川の商業施設「GREEN SPRINGS」だろう。少し特異な事例ではあるが、多くの子供連れの若い夫婦が、さまざまな水

吉江 俊
Shun Yoshie

早稲田大学、創造理工学部 建築学科講師。専門は都市論・都市計画論。消費社会の都市空間の変容を追う「欲望の地理学」で博士（工学）取得。日本学術振興会特別研究員、ミュンヘン大学研究滞在を経て現職。民間企業と協働した都市再生や「迂回する経済」の実践研究、都市体験をベースとしたエリアブランディングなどに取り組む。共著に『無形学へ』（2017、水曜社）など。

リモートワークの先に——

織山和久

株式会社アーキネット
代表取締役

コロナ対応で企業のリモートワークが定着しつつある。通勤が前提でなくなるので、環境のいいところで暮らせる、都市から地方へと都市構造も変わる、という主張もみられるが、本当にそうだろうか？

ホワイトカラーの生産性

リモートワークの先を考える上で、世界各国の事務職の割合を調べてみよう。事務職の仕事は、書類の作成や処理、ファイリングや整理、データ入力や電話応対・来客応対などで、日本は19・8％。これに対し労働生産性の高い地域では、シンガポール11・1％、ノルウェイ5・8％、アメリカ11・7％、デンマーク7・8％、オランダ9・1％といった具合である

る（2018 独立行政法人労働政策研究・研修機構「データブック国際労働比較2018」）。この先進地域の倍ほどの冗長な業務と組織が、全体の労働生産性を押し下げていると考えられる。

こうした文書管理業務のために、いままでは都心の巨大オフィスに人を集め、背後から管理職が勤務態度を管理していた訳だ。定型業務が主なら、成果で管理すればリモートワークで済む。コロナ禍によるリモートワークが普及することで、東京で年内竣工予定の大規模オフィスビルの内定率は65％、1年前の91％から大幅に下落した、軽井沢町では地価が年5％上昇した、と都市構造の変化が注目されている。

でも、文書管理業務も電子化されるなら、さらにもっとリモートの労働コストが低い場所で済むはずだ。

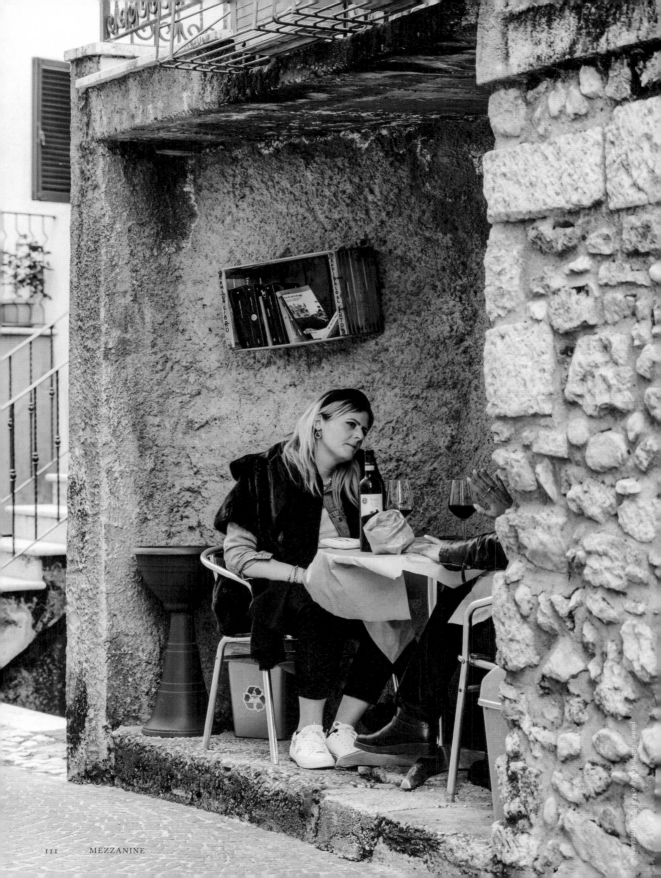

例えばバングラデシュ。オンラインで業務を受託するフリーランサーが65万人登録し、うち50万人が稼働して年1億ドルを稼いでいるという。割り算すると一人当たり年2千ドル、日本の数十分の一である。インドは更に1・5倍の人材が控えている。DeepLなどの翻訳ツールも揃い、日本語対応も十分である。日本語が分からなくても、英語で原稿を起こして日本語に変換、それを更に英語に変換して元の原稿と照合する。ほぼ同一なら、日本語の文書として通じる。ずれがあれば、より的確な単語や構文を用いた英文に修正して、この手順を繰り返す。

グローバルな競争に対応してホワイトカラーの生産性も向上させるなら、リモートワークは国内にとどまらず、その先のインドやバングラデシュに移すだろう。あるいは元々重要度の低い業務なので、まるごと省かれるかもしれない。

日本の労働力人口6800万人、先進地域並みに事務職が10％に減るとして680万人、従来のオフィススペースが浮く。バングラデシュやインドなどに全面的に委託するなら、その倍近くが不要になる。地上36階建ての霞が関ビルではおよそ7千人が働くから、ホワイトカラーの生産性が追求されて先進地域並みになれば、霞が関ビルにして約千棟分がいらなくなる。参考までに、東京都区部の20階建て以上の高層ビルは965棟(東京消防庁「東京消防統計書」)。大雑把にいって日本中のホワイトカラーの生産性を先進地域並みに追求すれば、東京の高層ビル群がそっくりいらなくなる位のインパクトになる。

創造的な都市空間

生産性を追求していけば生産拠点も事務作業も、労働コストの低い海外に移転する。国内に残り得るのは非定型業務、ひらめきや創意工夫といった創造性が求められる業務になる。生産性が高くて高賃金を支えるのは、元々、こうした非定型の創造的業務だ。創造性は、なにも研究開発やベンチャーだけでなく、カイゼンなど生産現場やマーケティング、組織デザインなど広範な分野で求められる。

近年の認知心理学の一連の実験では、ひらめきを要するクイズを被験者に解答させ、創造性を促す環境条件を調べている。こうした環境条件を、都市空間の構成指針としてまとめ直すと、

●ふらっと出られて、適度なざわめきがあり、気持ちよく体を動かせる外部空間がある
●自由な発想を意味するシンボルが視界に入り、街の人々にも創造性を大事にする価値観がある
●異なる視点やヒントを与えてくれる知り合いがなんとなく集まる
●天高があって、図式化・言語化する道具の備わった雑然とした協働の場がある
●試行錯誤を許す空間と時間のゆとりがある

このような創造性を促す環境条件は、閉鎖的な巨大ビルが威圧する都心や、閑散とした遠隔地では満足されない。そして都心・郊外といった同心円状・用途別のゾーニングといった、これまでの分け隔ての思想に由来する都市像、都市政策、開発・建築規制なども見直す必要に迫られている。

創造性を育む都市空間は、人々がそれとなく集う広場や中庭といった

図1

大小さまざまなオープンスペースと、それに至るぶらぶら歩きの楽しい通り・横丁・路地といったコモンズが基本になる。

コモンズは両側町のように自治組織が管理して、車両通行を制限し、沿道と一体でオープンカフェや青空市場などを催す。オープンスペースや通りを心地よくするために、高さは10mに揃えて圧迫感を抑え、光や風が入るように建物もポーラスにする。建物は延焼防止のため耐火造とし、職住混在の立体町家として街区と一体で構成される。モデルとして単純に表現すると、図1のようなフラクタル図形になる。すでに拙著「自減する大都市」(2021 ユウブックス)で試算したように、東京を自転車通勤圏に集約して高さを都心部30m、都心周辺10mに規制しても、いまの都区部全体の延べ床面積はそのまま入れられる。戸建て主体で土地利用が不十分なのを、低層の町家群に共同で建て替えれば有効活用できるからだ。

こうした創造的で居心地のいい都市空間を求めて、内外から創造的な人々が集まる。さまざまなバックグラウンドをもつ人たちの何気ない会話から、新たな着想が次々と生まれていく。職住近接の街は昼夜間人口の差もなく、人々の日常の生活やナイトライフを支える店舗や施設など稼働率は高い。街の経済は潤い、アートフェスティバルなどを交えて、公共空間をより豊かに魅力的に整備できる。そして創造的な人々が更に集まる、という良循環が出来る。下手な産業政策より都市政策なのだ。

創造的な都市空間を構成する制度としては、まず街区単位の自治制度が重要だ。固定資産税を主な財源に、コモンズとその周辺を整備・運用する自治制度。教育や保健、社会保障も担うことになる。次に都市計画制度では、市街化区域を自転車通勤圏に制約し、幹線道路網は街区外周、工業地域以外の用途は基本的に混在とする。建築法制は、絶対高さ規制、粒度規制、外観規制などの集団規定主体として、タウンアーキテクトが監督し、影響の大きな計画は市民発議と市民投票の対象になる。

ちなみに所得や学歴よりも自己決定性が幸福感をもたらし、相互扶助が余計な不安を解消すれば思考に集中できることを付記しておこう。

織山和久
Kazuhisa Oriyama

学術博士。東京大学経済学部卒業後。三井銀行、マッキンゼーを経て、1995年にアーキネットを設立。コーポラティブハウスの企画・運営に取組む。横浜国立大学先端科学高等研究院客員教授、県立広島大学経営管理研究科非常勤講師、法政大学江戸東京研究センター客員研究員・教授を歴任。

「交配的都市」進化思考から観る——創造性都市

太刀川英輔

NOSIGNER代表
進化思考家
JIDA理事長
慶應義塾大学特別招聘准教授

命がけで密を求める都市の人々

マスク着用。密は禁止でディスタンス。そんな都市の景色が当たり前になってしまった。そろそろウイルスにもご退散願いたいけれど、コロナ後の都市は一体どうなるのか。

そもそも都市での感染症の蔓延は、今に始まったことではない。密度を是とする都市生活は、常に感染媒介であり続けてきた。感染症が蔓延するたびにソーシャルディスタンス的な概念が登場し、都市計画が改変された。例えば、1832年にはコレラがロンドンを襲い、その結果として公衆衛生のために、1844年にビクトリアパークが整備されているし、ニューヨークでも結核の蔓延が発端となって、1859年にセント

ラルパークが整備されている。公園が多い都市の方が、感染拡大が穏やかだったのだ。

こうしてパンデミックが発生するたび、人はオープンスペースを用意したり、逃げるように郊外に移住したり、都市の終焉を予言する声が世に溢れた。感染症は都市のコンセプトに何度も疑問符を呈してきたのだ。

しかし、過酷な歴史をくぐり抜けても、都市は何度でも復活した。それが新型コロナを超えた致命的なパンデミックであってもだ。例えば、起源542年から750年、東ローマ帝国の首都コンスタンティノープルは、何度もペスト禍に苛まれている。特に542年のペスト禍は恐ろしく、この都市で1日に1万人が亡くなり、当時の地中海人口の1/4を死に至らしめた。これは現在の新型

photo : Ryunosuke Kikuno on Unsplash

コロナなど比較にならない被害だ。しかしコンスタンティノーブルは何度も復活し、現在のトルコの首都イスタンブールとなった。

目の前で人が亡くなっても、感染症の被害が冷めぬ間に、なぜか人々は何度でも都市に戻ってきた。密は命がけの本能なのである。私たちはなぜこれほど都市の進化に魅了されるのか。その理由を生物の進化とヒトの創造性の観点から捉えてみたい。

進化と偶発性

生物の進化は、エラーによる変異と自然選択による適応を繰り返すと発生する自然界の創造的な現象だ。DNAコピーエラーによる多様な変異と、状況への適応的な選択が何世代も繰り返されれば、いずれ適した形態にたどり着く。にわかには実感しづらいが、精巧な生物の形も変異と適応から生まれる偶然の産物……これが生物の進化なのだ。

私は人の創造性もまた、進化の構造の相似形が背景にあると考えている。これを『進化思考』という考えにまとめて提唱し、非創造的な現代教育や、事業構想の手法を持続可能にアップデートすることを目標にしている。進化思考については人口2200人の離島に誕生した、海士の風という出版社の最初の一冊として発刊されているので、気になる方はぜひ読んでみてほしい。

進化思考では、創造性もエラー（変異）と選択（適応）の繰り返しから自然発生する偶発的な現象と捉える。そんな観点に立ってみると、都市の創造的効用が見えてくる。

有性生殖と都市

創造性を生み出す都市機能のヒントは、有性生殖のアナロジーに隠れている。進化は偶然の産物だが、太古の昔に生存競争が過酷になるにつれ、偶然の発生確率を上げて、より早く進化できる仕組みが生まれた。それが有性生殖だ。有性生殖はかなり不合理な仕組みだ。なぜなら自分と同じものをコピーする方が、個体同士を偶然交配させるよりずっと楽だし、自分と同じDNAを数億個も

コピーして精子を放出した上で、運任せで卵子に着床させる交配の仕組みも、無駄ばかりに見える。

しかし結果的に有性生殖は、進化を圧倒的に加速させた。まず精子の大量生産によって無数の変異が生まれ、適応性が高いと見込まれるDNAが着床する。その結果誕生した沢山の命も、それぞれが環境のふるいにかけられる。こうして次の世代に命をつなぐまでに、何度も壮大な変異と適応を繰り返す中で、様々なバリエーションが生まれる。つまり有性生殖は変異を大量発生させる、壮大なガチャなのだ。

都市の創造性、その現在と未来

では現在の都市は、創造的なエコシステムたり得るだろうか。残念ながらそうは言い切れない。なぜなら現在の都市はその形成の過程で、合理性のために多様性を排除し、心理的安全よりも物理的安全のために分断を選んできたからだ。さらに既存の仕組みを優先して新たな状況へ適応せず、強い惰性に負け続けてきた。

その結果、隣の家の人も分からないマンションに暮らし、同じ部署の人以外と一言も喋らずに一日が終わるような変異加速機能を渇望している都市体験が主流となったことは否定できない。それは全く創造的なエコシステムとは言えないだろう。

だからこそ都市はいま、有性生殖以外の方法で偶発を生む仕組み、つまり様々な都市の精巣の再発明が求められている。この共進化の先に都市のハードウェアに柔軟な変化を挿入して持続可能に変異できるか、すなわち偶発的生態系を進化させられるかが、都市の未来を作ることに

他ならないだろう。

と人が命がけで密を求めて都市に戻った本能にも納得がいく。

多様性を混ぜ合わせ、創造的偶発を加速させる装置だ。それこそ都市本来の機能と言ってもいい。

空間と時間の競争の果てに

今回のパンデミックは、過去と唯一違うところがある。それはデジタルへの時間シェアが、都市空間の競争相手となることだ。創造的都市の多様性と偶発的交配の舞台はビデオ会議とSNSに移り、空間から時間へシフトしつつある。私はそれをパブリックスペースならぬパブリックタイムと呼び、競争の行く末に注目している。空間と時間の競争はしばし続くだろうが、都市空間側にもまだチャンスはある。人間本来の認知は実際の空間において最大に発揮されるからだ。

この競争によって都市空間には、密度以外の方法で偶発の精巣を生む仕組みが求められている。例えばサードプレイスへの注目、大企業のCVC（コーポレート・ベンチャー・キャピタル）、リビングラボ、スタートアップのインキュベーション、生涯学習のプラットフォーム、組織の中での心理的安全性の議論などは全て、私には「都市の精巣」に見える。

ここで改めて都市の創造的効用を考えよう。無数の変異的エラーが生まれ、適応が自然選択される環境があれば、進化と同じく創造性は加速する。そんな環境は、人や物がつながりやすく、文化間の越境的交配が起こりやすく、エラー発生への許容性があり、変異的挑戦が生まれやすく、知の文脈や生態系を観察しやすい、密度と多様性を持った場所だ。つまり都市の原像だ。つまり都市は文化の偶発的交配の発生確率を高める生態系でもあるのだ。そう考える

太刀川英輔
Eisuke Tachikawa

NOSIGNER代表、進化思考家、JIDA理事長、慶應義塾大学特別招聘准教授。デザインの社会実装で美しい未来をつくること、自然から創造性を学ぶ「進化思考」を提唱し、変革者を育てることを理念に活動する広義のデザイナー。
https://nosigner.com/

近接・高密の上に載せるべきもの——シリコンバレーとボストン・ルート128

吹田良平
アーキネティクス
代表取締役

役員専用駐車スペースと共同駐車スペース

企業集積エリアの性質の違いを語る上で有名なのが、シリコンバレー（ベイエリア南部サンノゼ都市圏）とボストン・ルート128の対比だ。上記を分析した好書、アナリー・サクセニアン「現代の二都物語」（山形浩生・柏木亮二訳、日経BP、2009）を要約すると次の通り。

シリコンバレーとルート128の両地域は、1970年代、エレクトロニクス分野の技術革新において世界を牽引する企業集積拠点として脚光を浴びた。どちらも起業家精神を背景に驚異的な経済成長を達成したほか、スタンフォード大学、MITと名門大学を基盤とするR&D機能、政府からの防衛関連・航空宇宙関連分野の軍事発注が当初の基幹ビジネスという共通の起源を持つ。

1980年代初頭、両地域とも業界の環境変化の影響により地盤沈下に陥るものの、シリコンバレーは1980年台後半に見事復活、ルート128は浮上できぬままコンピュータ関連分野のトップの座を西海岸の谷に譲り渡した。ではその要因とは何か。

対するシリコンバレーは、中西部で育ち、スタンフォード大学で学んだ後、新領域のパイオニアを目指して起業した成功者が起源。よって形式ばらず、しがらみよりは実績や成果を尊び、目標を達成するためには組織の境界を超えて連携することを善しとする文化が生まれた。いわゆるギークのマインドセットだ。象徴的なのは、ルート128に所在する大手企業の多くが、企業内での地位と階級を表す役員専用個室や役員専用食堂、役員専用個室や服装規定を有したのに対し、シリコンバレーの

ルート128が位置する北米東海岸ニューイングランド地方のルーツは、厳格で潔癖な生活を信条とするピューリタニズム。彼らは階級的、権威主義的な倫理観を有し、数世代に渡る安定したコミュニティを育む保守的な伝統をベースとする。仕事と社会生活を厳格に区別し、それ以上に、地縁、血縁、階級を重視するこ

とから、ビジネス面においても、とかく秘密主義、自前主義、失敗を許さない文化、安定志向、帰属する会社に対する忠誠心が尊ばれた。いわゆるエスタブリッシュメントのマインドセットだ。

photo : Leonard Kaufman on Unsplash

テック企業は、フラットで可変重視の組織体系やオフィス空間を採用している点。技術革新による環境変化の激しい市場で、いかにうまく時代の変化の波に乗り続けたかの一因がここからもうかがえる。

同著から、両地域の質の違いに関する箇所をまとめるとこうなる。エスタブリッシュなルート128の集積エリアは、いわば企業ごとに独立したアイデンティティでビジネスを遂行していく。起業家に火をつけるVC（ベンチャーキャピタル）は「保守的な銀行屋ども」（同著よりの引用）が大半。一方、シリコンバレーは、スタンフォード大の運営方針、"地元企業にナレッジをシェアすることでエリアの集合知を上げる"の後ろ盾もあり、企業の垣根を超えて、互いの得意分野を活用し合う水平分業意識が浸透。またVCの多くは元起業家や企業経験者が代表を務めている点も対照的。加えて、労働流動性が著しく高いシリコンバレーでは、実のところ企業秘密の守秘性もコントロール下に置くのは難しく、知識の漏洩のか、との問いに答えられる人はい材料はたくさんいます。でもGoogleやAirbnbをどのように世界中に広めた厳罰ルールもかなりゆるいものになっていると言う。「業界で役に立つ知

識の多くは、発展途上の技術についての経験から生じたものだった」（同著よりの引用）。つまり、シリコンバレーは、家具付きの部屋やホテルの空き部屋をワークプレイスとして賃貸利用できるオンライン・マーケット・プレイスだ。2020年7月現在、23か国70都市で展開中。Uberの初期投資家、ジェイソン・カラカニス氏などから投資を受けており、2020年5月には5億円強を調達し事業を拡大中、生粋のシリコンバレー起業家だ。

「起業家は失敗してもその分成長しますから、起業家であることを辞めません。投資家も失敗した起業家はそこから多くを学んでるはずですから、投資対象であることに変わりはありません」

よく耳にする、かの地のVCの層の厚さは、それだけ彼らのリターンの大きさを意味する。投資した数十社がうまくいかなくても1〜2社当たれば廻る仕組みで成立してる近接・高密社会だ。ここには、ユニコーン企業級の成長でもまだ不十分と感じるVCも少なくないらしい。通常、起業家と彼らとのミーティングはリンクトイン（SNS）をきっかけに始

きるポジションにいた人から直接話を聞くことができます」

内藤氏が立ち上げた「Anyplace」

このように、同じ企業集積でも、物理的に集まり、その後は相互に干渉しないで済ませる垂直統合原理主義と、あるいは、集まった後、相互がテーマや専門分野ごとに意識的に連携し合い、一つのコミュニティ、あるいはメタ企業として機能する水平分業型とで、双方の性質の違いが見て取れる。

このように、同じ企業集積でも、物理的に集まり、その後は相互に干渉しないで済ませる垂直統合原理主義などから投資を受けており、2020年5月には5億円強を調達し事業を拡大中、生粋のシリコンバレー起業家にとっても有益であることを学んだのだ。

このように、個人に帰属する知識や経験が地域全体に共有され蓄積していく

コミュニティ・オブ・プラクティス（実践共同体）

以上の稚拙な読書感想文の正誤と経年変化を確かめてみるべく、シリコンバレーで▼「Anyplace」を創業し活躍中の内藤聡氏に現地の状況を取材した（2021年7月実施）。

「日本にも立派な経営者や優秀な人材はたくさんいます。でもGoogleや

▼1 内藤聡
Satoru Naito
Anyplace Inc. 共同創業者兼CEO。大学卒業後に渡米。サンフランシスコでいくつかの事業に失敗後、2017年同年にAnyplaceをローンチ。同年Uberの初期投資家であるジェイソン・カラカニス氏から投資を受ける。

まり、うまくアポが取れたらカフェでの面談に移行。時間はおおよそ30分程度と言う。また、この近接・高密社会では人材の流動もツーノック（知り合いの知人の距離感）が奏功していることが判明した。

「ここでは人のつながりが密ですから、人材の採用も『人の紹介』が最も効果的です。例えば、誰々の紹介で前職がUberのエンジニアだったら、面接なしでOKとか。紹介者にインセンティブが付くこともあります。とても人のつながりを大事にしているんです」

こうした世界が破綻もせず40年以上も続く背景には、おそらく多くの人が共感できる単純で力強い価値観が存在しているに違いない。そしてその価値観の下では、企業の境界や業界の垣根を超えて、目標の達成に向かうコミュニティ・オブ・プラクティスのようなドライブが効いているはずだ。そうでなければ、これほど持続的でレジリエントな状況は実現しない。

「ここには、新たな発明や起業をする人を無条件に尊敬する風土がありまず。だから、新しい技術、ユニークな製品を作っている人には皆、オープンに寛容に接します。もちろん、そこには年齢も性別も人種も関係ありません。そんなもの発明とは全く関係ありませんからね」

近接・高密という社会環境のOSの上に、「発明や進歩を最優先する」シンプルで力強いアプリケーション（文化）ソフトウエアが載ったならば、その高密都市はかくもタフで強靭であり続けられるという一例である。

駐車場より
駐輪場の時代

さて、時代は常に移り変わる。そのシリコンバレーですら、ICT企業の労働中間層であるミレニアル世代、Z世代からすると、自動車中心社会、さらに言えば巨大な駐車場社会としか映らず、嫌悪の対象になっている。つまり、彼らにとってシリコンバレーは退屈極まりない「疎」なのだ。

近年、こうした若い世代を筆頭に、起業家、スタートアップ企業本社、VCが、シリコンバレーからサンフランシスコ・ダウンタウン（以下、SFダウンタウン）に移動していると言う。

「ベイエリアの南部はファミリーライフには優しいゆったりとした街、というか田舎です。車がなければどこにも行けません。若い人たちがサンフランシスコを好む理由はそこにあります。どこにでも徒歩で移動しやすい。偶発性も含めて人と会いやすいのはやはり後者です」（内藤氏）

ただしパンデミック渦中、SFダウンタウンから湾を挟んだイーストベイへ、あるいはサンフランシスコから他州などへの移動も頻発している▼2という事実だ。一つ言えるのは、住居費を含む生活費はSFダウンタウンの方がシリコンバレーより1割以上高いことから、テック産業に従事する高学歴、高収入のミレニアル世代、Z世代はウォーカブルでバイカブル、そして都市アメニティが豊かな街の方を好むという事実だ。

以上、前半は「現代の二都物語」（日経BP社版）を基にした読書感想文のような内容となったが、曲解・偏向もあろうと自省する。同著には原著のデータ出所や参考文献の記載もある。ご関心のある方は、ぜひ手に取っていただきたい。で、翻訳者の山形浩生氏にバトンを渡す。恐る恐る。

▼2 今回のパンデミック以降、カリフォルニア州所在のテクノロジー業界の一部では、高い税金と物価、州政府への不満、頻発する山火事を理由に転出者が増加。目的地はマイアミとオースティンが顕著。ブルームバーグ社によると、パンデミックの間、オースティン市への転入者はベイエリア内を除くとベイエリアが最多。「大多数は技術者であり、最後の波はすべてテスラで働くようになりました」（オースティン不動産委員会代表）。

コロナ後遺症
情報を通じた自治／統制都市へ

山形浩生

評論家、翻訳家

コロナ騒ぎで、密はダメだ、都市の集積の見直しを、新たな価値観、文明のあり方の変革みたいな話がよく聞かれたけれど、ぼくは基本的に、この手の話が完全なヨタだと思っている。コロナが過ぎれば、都市はほとんど変わらない形で元に戻るだろう――いや、元に戻るために人びとは、いずれコロナとその被害を黙認することさえ始めるだろうと思っている。

だって、みんなの心がそれを望んでいるのだもの。

心の話以前に、合理性を考えよう。コロナで、テレワークの可能性が認識された、もはや都心のオフィスは不要だと言われる。そしてそれが、CBD再編とかオフィス街不要論の根拠となっている。だが、よく見るとほとんど説得力は無いとぼくは思っている。

もともとホワイトカラー仕事は生産性が低い。それをなぜ都心に集めるかと言えば、積み上げられるからだ。床面積あたりの生産性が低いものを高層に積み上げることで、土地あたりの生産性は上げられる。だからこそ、都心に高層ビルを建てて地価が上がる。かつて英米の繊維工場では、女工が密集して高層ビル（当時）でミシンをまわしたし、いまはバングラデシュなどでそれが行われている。それが変わったのは工業生産の形が根本的に変わったからだ。

さて今回、工業の大転換に必定する生産形態の変化がホワイトカラー職で見られたか？ 確かに定型作業は自宅でできるのは事実で、それが今回はある程度まで実証された。でも、「できる」というのと「効率よく

できる」というのとは話がちがう。そしてホワイトカラー仕事はもともと生産性が低いので、ちょっとの改善でも大きな差となる。それは、すぐにコピー機が使える、申請書類の書き方がすぐに聞けるといったレベルの話でもそうだ。

ホワイトカラー職では会議の比重が高く、それがネットでできるようになったとも言われる。でも、これ、また「一応できるけど……」というものでしかない。出社すると必要のない会議が〜、といった主張はあった。

でも、ネット会議だって実は無駄なものばかりなのだ。むしろ、会議室を確保したりする必要がないため、みんなかえって気楽に会議をあれこれぶちこんでくれて、無駄なネット会議が増える傾向すらある。実は出社して会議するのは、まさに物理的制約のおかげで不合理性が抑えられていたのでは？　そんな印象すらある。

すると、本当に在宅勤務の優位性が明らかになったのか？　そして在宅での勤務をそもそも可能にする家のインフラ整備（当然、その分は報酬に反映されるんですよね？）まで考えたとき、本当に都心オフィスの効率性は否定されたのだろうか？

ぼくは、されていないと思う。そして、CBDの死とか在宅勤務の幕開けとかいう話は、目新しそうなのでもてはやされるけれど、実は多くの人はそんなことをまったく信じていないのも明らかだと思う。2021年初頭、コロナワクチン完成のニュースが入ったとたんに、ネット会議の覇者Zoomの株価が暴落した。みんな、ネット会議がそんなにいいとは思っていないし、その寿命もコロナ流行が終われば尽きると確信しているのだ。

そしてそれは、いま述べた合理性だけの話でもない。都市に、CBDに人びとが集積するのは、別に嫌なものをお金の力で無理強いさせているからではない。人が集まると楽しいからではない。人が集まると楽しい。人は社会的な生物だ。それは単なる視覚や言語コミュニケーションに還元されるものではない。人は望んで集まっているし、そしてそのために高い地価や狭い家などの費用を負担する用意もできている。最初に言ったとおり、人の心がそれを求めているのだ。ワクチン先進国だったイスラエルやモンゴルでのコロナ大爆発で、ワクチンの御利益もかなり陰りは見えてきた。それでも多くの

国では、ワクチンさえ接種すれば、元通り外に出て騒いでいいと思って、様子見すらせずにそれを実践している。

冒頭に述べた通り、それは人びとの心が求めていることなのだ。

では、コロナ後に都市はまったく変わらないのか？　必ずしもそうではないだろう。もともと進んでいたバックオフィス業務の外注は加速したようだし、それに伴う都心部需要の緩和はあるはずだ。ここしばらくのニューヨーク市のマンハッタンには、異様に細い高層ビルがたくさんできていた。当然ながら、細いとエレベーターや設備部分が増えてレンタブル比が下がってしまう。それでも採算が取れるだけの不動産バブルが生じていたということだ。それは今後、しばらくは見られなくなるかもしれない。そうした形態面での変化はあるだろう。ただ、一部の人が述べているような、都市が放棄され

るとか、いままでの文明のあり方が変わったか、少なくともある程度のトレーサビリティが求められるようになってくる。それを個別の施設や建物が、防犯カメラの映像のように、一定期間にわたり保存する必要が出てくるだろう——別に強制ではなく、そういう運用が社会的に一般化するという点において。たぶんコロナ騒動後には、それは仕方のない負担としてなんとなく容認されるはずだ。

さらにデータを収集するだけにとどまらない。ちょうど執筆時点では、自宅療養で死んだ人の話がたくさん報道されるようになった。なんだかコロナ固有の話がたくさん報道されるようになった。なんだかコロナ固有の話にされているけれど、でもそれは結局のところ、以前からある孤独死の場合も同じだ。もし本当にそれを問題にするなら、好き嫌いにかかわらず個人の自宅での状況すら常時の監視対象にすることになる。そしてそれに近い状況もできてい

に入ったか、だれが自分の建物や管理部分

むしろ変わる可能性があるのは、今回のコロナ騒ぎで出てきた、人びととの行動追跡と、人流統制の部分ではないかとぼくは思っている。人の行動追跡をどう行うか？　これは今回のコロナで大きな課題だった。そして今後、ワクチンパスポートの話などが本格化するにつれて、様々な場所での人びととの資格認証が大きな課題となる。建物に入る人の体温チェックはすでにどこでも行われている。今後、ワクチン未接種者への行動制限などが行われる中で、いちいち押し問答をするのは煩雑すぎるし、施設入り口のチェック機能と振り分けなどを向上させるのが通例化するはずだ。

そして同時に、今回のようなパンデミックの感染防止において、人びとの行動追跡の重要性が明らかとな

る。スマートウォッチは健康状態をモニタし、何かあるとすぐに勝手に通報する。それで命を救われた人の話が美談のように出ているけれど、でもそれは監視の形でもある。

その監視から生じるデータはもちろん、統制に使われる。だが、それは従来とはちがう形の統制と言える。建築や都市、道路、という物理的なアーキテクチャは、各種の統制のなかで最も強力なものだ、というのは憲法学者ローレンス・レッシグの指摘だった。法や規範、市場の規制や統制は、制裁や損失を覚悟する意思さえあれば突破できる。でも物理アーキテクチャは、意思だけでは破れないからだ。

が、いまやそこに新しい非物理的な統制が生まれつつある。いま、人は物理的アーキテクチャがなくても統制されつつある。Googleマップのナビを信用して崖から落ちた人の笑い話は以前からあるけれど、もはやそれは笑い話ではない。いまや観光地などで、目の前にあるランドマークをGoogleマップ上で探している人がたくさん見受けられる。人は目の前の物理的現実よりも、スマホやタブレットの情報を信じるようになっ

ている。そしてそれに基づいて自分の行動を変化させている。

これまたコロナで強化されている。いますでに日本では、感染者数が増えてみんなが騒ぎ始めると、特にこいけば個人の自由とはまったく相反しない形で、準公的な管理が成立する可能性もある。

それが、自治的な都市の自主管理となるのか、それとも（いまのGAFAの動きに見られるような）公的な権力の手先となるのかはわからない。ただそうした動きは、今回のコロナ対策（そしてそれを教訓として次のパンデミックへの対応）を考えるにあたって大きな要因となるはずだ。おそらく、単純なテレワーク普及といった話よりも、こうした新しい人々の行動統制手法のインフラ化のほうが、CBDの未来にとっては長期的に大きな影響を持つようになるんじゃないか。それを歓迎すべきか警戒すべきなのかは、まだ誰にもわからないにしても。

2040年頃、コロナがさすがに過去の悪夢として忘れ去られて、おそらく物理的な都市やCBDの形は、いまとさほど見分けはつかないのではないか。でも、そこで行われている情報の収集とそれに基づく人々の統制は、いまとはまったくちがうものになっているはずだ。

もちろん、統制に使われる。だが、それは従来とはちがう形の統制と言える。けれど、なんとなく、みんなが騒ぐと外出を控える人がそこそこいるから、という印象もある。どうも情報の提供によって人々の行動がかなり制御されている。発表では、人流を8割減らせとか半分にしろとか言われていて、到底それが実現された要因となるはずだ。おそらく、単純ようには思えないけれど、でも何らかの影響はあったのではないか。

それをいずれは、もっと精緻に行うことも可能になるはずだ。そしてそうした統制が有効だということも、今後CBDの価値として浮上する。

一人の人間をデータだけで厳密にコントロールはできない。でも千人いるうちの数百人を、右ではなく左に行かせるような、統計的な人流制御は可能だろう。その制御は、人の数が増え、そして建物が保存する情報が増えるにしたがって、さらに精度を増す。それも、何か公的な意思に基づく統制ではない、各建物が持つ

れといった理由もなく感染は低下する可能性もある。

けれど、その理由ははっきりしないのだ

自主的な情報共有を通じた、民間レベルのマクロな人流制御アルゴリズムが成立するのではないか、うまく

山形浩生
Hiroo Yamagata
東京大学都市工学科修士課程およびMIT不動産センター修士課程修了。大手調査会社に勤務のかたわら、小説、経済、建築、ネット文化など広範な分野での翻訳および雑文書きに手を染める。著書に『新教養主義宣言』（河出文庫）など。主な訳書にジェイコブズ『アメリカ大都市の死と生』（鹿島出版会）、クルーグマン『クルーグマン教授の経済入門』（ちくま文庫）、ピケティ『21世紀の資本』（みすず書房）ほか多数。

ニューヨークを再び楽しいところに

白石善行

「Follow the accident.
Fear the set plan.」
運営者

いつものバーに立ち寄ると、新顔が数人入っていた。ニューヨークの再開に合わせて、新しくスタッフを増やしたらしい。完全再開した飲食店には営業上の制約はもうないし、店は以前よりも繁盛していて忙しい。それもあるけれど、と昔からいるバーテンダーが言うには、"何より昨年までとは違ってもう誰も朝4時まで働きたくはない、だから増員して営業時間を分担することにした"のだという。この店で働く人たちは、音楽をしていたり、アパレルのビジネスを運営していたりと、なにかとサイドビジネスを抱えている。このバーがサイドビジネスの人もいる。店以外のことにもっと時間を充てたいということらしい。飲食業をはじめとしてサーヴィス業では人手不足が続いている。手厚

い失業保険に恵まれているわけだから働かない方が身入りが良くなる、要は怠け者になって働かなくなったのだと詰る向きもあるけれど、オフィスワーカーの間でも仕事を辞める人は増えている。一年以上自宅で仕事をしていたところに、オフィスに戻るよう告げられて、今の仕事よりもリモートでできる別の仕事を求めて辞める人は多いらしい。2021年の4月だけで米国内で4百万人が仕事を辞めている一方で、求人は過去最高水準に達している。さらに興味深いのは、意味のない仕事を続けることに嫌気がさしたと言って辞める人の話をよく耳にするようになったことだ。どんなことをしても観光客数は毎年増え続けなければならず、横ばいや減少はタブー。そのカルト的

な市の観光神話は、昨年春に呆気な

*

ら働かない方が身入りが良くなる、要ウイルスのリスクと背中合わせとはいえ、どこか時間が止まったような、憑き物が落ちたような解放感がそこここに漂っている。

観光客が消えたことを指摘する人は多い。確かにバーに行っても近所に住む馴染みの顔ばかりで、リラックスした空気に満ちている。陽を浴びて屋外の席に座るようになったせいもあるのかもしれない。以前は8百万人が住むこの市に6千6百万人が訪れていたわけだから、ニューヨークが初めてニューヨーカーのものになったのだという主張もよくわかる。ホワイトカラーやプロフェッショナル層でよく聞くという点もある。

2020年の夏から、ニューヨークでは奇妙な心地よさが続いている。

く座礁した。建物の一階は全て店舗として活用し、その数が増え続けるのは至上命令。しかし、それも一夜にして一転した。オフィスと店舗から人が消え、またニューヨークを離れる人が相次いだことで、市内の多くのアパートが空くことになった。突然あちこちに余白が生まれ、隙間が現れた。

確かにパンデミックにもありがたいことはあったのだった。貸し切り状態でMoMAを隅から隅まで歩くことができたこと。自動車と人が消えて、鳥の声が聞こえてきたこと。長年通ったベトナムレストランでティクアウトの長い待ち時間に、初めてオーナーと話をする機会を得て、店の常連客の話や近くに住む常連客の話を聞くことができたこと。

隙間が出現したといっても、建物が取り壊されて空き地ができたわけではない。利用されていない、少なくとも想定された目的のために稼働していない、アイドル状態の場所が増えたのだ。マンハッタンの一等地を遊ばせておくのは巨大な機会損失に違いない。それにもかかわらず、あるいはだからこそ、そうした場所を放置しておくことは、これ以上ないラグジュアリーでもある。なにかがると、市が生産するナラティヴの呪縛は解けた。シンクロすることを放棄した市内のあちこちに綻びが口を開けて、目の前にある場所をありとあらゆる方法で人が利用しようとし始めた。

昨年の夏から、市内のレストランやバーは、歩道や車道の駐車レーンに飲食の席を設けて営業できるよう始めた。緊急措置として導入されたプログラムのため、ルールがまだ厳格に規定されてはいない。その空白期のうちに、それぞれの店が歩道の利用方法を考え、単なる飲食向けの場所に収まらないレストランのありようを模索し、実践している。そうした変化に富む無数のアプローチの提示は、到底、市に考えつくことはできはしない。

打ち出の小槌を追い求め、市内のあらゆる片隅を高価で奇抜なお祭り騒ぎやアトラクションで埋めることしか知らなかった昨年までの世界が、遥か遠い過去に思えてくる。音量を上げれば賑わっていると思ってしまった不幸なレストランと同じだが、音量を下げるどころか、耳障りな音楽を強制終了することができたのは不幸中の幸いだった。

屋内のホールを利用できないニューヨークフィルが街角の路上で神出鬼没の演奏を行い住民を驚かせたかと思えば、歩道に生徒を集めて裁縫のクラスを教える人が出てきた。都市に不可欠なインフォーマルな領域が再び侵食を始めて、パブリックとプライヴェートの境界線が上書きされる。健全な不純さを取り戻したストリートライフがあちこちで息を吹き返した。そしてBLMはブロードウェイなどの大通りやブルックリンのフォート・グリーンの公園、マンハッタン橋を数万人の抗議者で埋めつくした。その一方で、展示会場のジャヴィッツ・センターや空き店舗が一夜にしてポップアップのワクチン接種会場に生まれ変わるのを見ていると、パンデミックとはどれだけ素早く利用方法やルールを書き換えることができるのかを競う巨大な共同実験であり、この都市がタブラ・ラサに立ち戻るのに立ち会っている

*

音楽は止まり、人は踊るのをやめた。昨年三月にすべてが一時停止す

ような気にもなってくる。

今後いつ、どんな方向に、市が再び動こうとするのかわからない、それまでの間を最大限に利用してありとあらゆる可能性を探ろう。ほどよく壊れたニューヨークには、どんなことも可能なのだと思わせるところがある。

なにしろニューヨークの取り柄といえば、根拠のないオプティミズムなのだ。パンデミックは、多くの人たちに生活や働き方をあらためて考える機会も与えた。仕事以外の自分自身のプロジェクトを始めたり、子供と時間を過ごしたり、何より自分のことをして、自分の時間をコントロールできるようになった人は多い。現金給付など政府の一連の財政補助は、それによって多くの人が生活を続けることができたのはもちろん、それまで陥っていた回路から抜け出ることを可能にした。足下の生活の必要性から後ろ向きのサイクルの深みへと落ちこんでいく人が、目先のことから視線を上げて、これから何をしようかと考えられるようになった違いは大きい。

思いがけないことで、誰にも止めることのできなかった自動運動から

ようやく降りることができたわけだ。

あるとすれば、また話は別なのだが。都市の成功モデルというべきものが仮にあったとしても、都市は絶えずその外へと出ようとする。ある特定のモデルが都市なのではなく、モデルから絶え間なく逸脱を続けることが都市なのだが、市はそれを追いかけては閉じ込め、固定し、固執する。楽しそうな言語を用い、賑やかに音量を上げたところで、窮屈で沈滞化するのは免れない。それはヤンに限ったことではない。パンデミックをバックミラー越しに見つつある、いま、相も変わらず15年前のモデルが、同じナラティヴが、まだ通用するかのように、またもや同じことを繰り返しているアーバニストこそが問題なのだ。

実験期とでもいうべきここ二年のニューヨークは、新しい都市に生まれ変わるまたとないチャンスだが、それが一過性のエアポケットに終わるのかどうかはまだわからない。なにしろニューヨークのダメなところは、根拠のないオプティミズムに頼って

＊

二〇二一年のニューヨーク市長選挙の民主党予備選挙に立候補し、敗退したアンドリュー・ヤンは、そのキャンペーンで「ニューヨークを再び楽しいところに（Make New York City Fun Again）」と謳った。そのヤンが主張していた施策は、カジノの誘致やニューヨークをビットコインの巨大ハブにしようというものだった。

ニューヨークを再び楽しいところにするための施策を全てやめればいい。そうすればニューヨークは多少は楽しいところになるかもしれない。楽しませるためのものをわざわざ外から持ちこまなくても、ここに住む人たちに見つけさせてルールを書き換えさせた方が、よっぽど面白いものになる。予め誰かが準備した楽しませる目的につくられた施設や道具は、せいぜい住民を消費者やお客様にしてしまうところなのだ。もちろんそれが目的で

ヴィス業に人が戻らない大きな理由はこのためなのだ。

白石善行
Yoshi Shiraishi

ニューヨークの動態を探求するサイト「Follow the accident. Fear the set plan.」運営者。ニューヨーク在住ビジネスマン。都市に関与する傍観者であり続けることを信条としている。

初出誌「Follow the accident. Fear the set plan.」2021年7月に掲載。当該再掲にあたって加筆修正した

photo Emilio Garcia on Unsplash

II
Creative Capital

ロンドン、コペンハーゲン、ポートランド、深圳、バンコク、メルボルン、
東京の7都市から、ハプンしつつあるネイバーフッドをご紹介。
クリエイティブキャピタル、それは創造資本に充ちた創造の首都。

London

歓楽街ソーホーの性風俗店に飾るネオンを、
70年代から一手に引き受けてきたカルト的な存在で……

text & photo：江國まゆ

Ravenswood Industrial Estate
神々のガラクタ置き場

ロンドンのクリエイティブ・マップは、東のショーディッチから年々郊外へと移り進んでいる。北東部のウォルサムストウは、自らのレガシーで着実にそのトップの座を築きつつある。

ただの倉庫街のように見えるそこは週末になると空気が一変し、バーや屋台が一斉に開き地元の人たちで大いに活気づく。ロンドン中心部から電車で北東に20分。「アーティストの割合がロンドンで一番多い行政区の一つ」と言われるウォルサムストウの一画、レイヴンズウッド・インダストリアル・エステートは、ユニークな歴史を刻み始めたばかりだ。

「15年くらい前に航空機を狙った爆弾テロ計画が発覚した事件を覚えてる? 犯人たちはこの辺りに住んでいたのよ。そんなウォルサムストウが今や……」。エステート内のバーで働く地元出身のスタッフは、労働者階級の人々が多く住む街の変化について、そんな風に話してくれた。

伝説のネオン・ショップが先鞭をつけたエリアの発展

街が様変わりしたのは、2012年のロンドン・オリンピックの影響が大きい。通りは小ぎれいになり、東のトレンド地区ショーディッチと、隣接するハックニー地区ショーディッチの進みすぎたヒップ化を避け、少し郊外のウォルサムストウへと移り住むアーティストやクリエイターたちが増えてきた頃だ。住宅価格は急騰したが、治安は良くなった。

この街の変化に拍車をかけたのが、伝説のネオン・ショップ「ゴッズ・オウン・ジャンクヤード」。50年代に創業して以来ウォルサムストウを拠点にロンドンのネオン業界を牽引、17年前にギャラリーをオープンし、2013年に別の場所からこのエステートに引っ越してきた。歓楽街ソーホーの性風俗店に飾るネオンを70年代から一手に引き受けてきたカルト的な存在で、店内は「神々のガラクタ置き場」などという悪ふざけっぽいブランド名そのまま。ハリウッド映画などの小道具用ネオンを手がけて有名になった先代オーナーでネオン・アーティストのクリス・ブレイシー氏が、膨大なコレクションを収められる場所としてここを選んだ。現在は息子のマーカス氏が3代目としてデザイン全般を手がけディレクションを担っている。「親父が亡く

江國まゆ
Mayu Ekuni
ロンドン在住のライター、編集者。イギリス情報ウェブマガジン「あぶそる〜とロンドン」主宰。著書に『歩いてまわる小さなロンドン』(大和書房)、『ロンドンでしたい100のこと〜大好きな街を暮らすように楽しむ旅』(自由国民社)

Ravenswood Industrial Estate 週末

photo : Maya Ekim

なる直前に引っ越して来たんだ」と、10歳頃から家業を手伝ってきたマーカス氏。「俺たちが移って来たときにはただの寂れた倉庫街だったが、ウチがオープンするとすぐに二つのビール醸造所とクラフトジン蒸留所がやって来た。その後はバーやデザイン系の会社なんかができて賑やかになったよ。敷地内にはネオンで飾ったイベント会場も作った。平日は映画やミュージックビデオのロケ、写真の撮影なんかで忙しい。結婚式会場に使う近所の人もいるよ」。

コミュニティ全体が担う
コラボレーションの輪

　週末の賑わいは雄弁だ。バーに群がる人・人・人。犬の散歩でブラつく家族。ネオンギャラリーを覗きに来た大勢の観光客たち。その風景は間違いなくここが街いちばんの集会所だと教えてくれる。外の熱気だけ

でなく、エステートは内側も熱い。ここで働く複数の人に話を聞くと、各ビジネス同士は「互いに仲がよく地元への貢献を第一に考えている」と口を揃えて言う。例えばワイルドカード醸造所が昨年ロックダウン中にゴッズオウン銘柄のラガーを作り、真っ先に地元のクラフト食材店へ卸すといった具合に。

　ウォルサムストウで生まれ育ち、街の変化を見てきたマーカス氏は「次世代化が進んで、家族が安心して住める町になってるのがすごくいいと思う」と繰り返す。そしてウォルサムストウはアーティストたちが集う街となり、レイヴンズウッド・インダストリアル・エステートはロンドンを象徴する交流スポットになった。戦後すぐから街の産業としてネオンを作り続けている店がその中心にあることも、きっと意味があることなのに違いない。

（上）「Gods Own Junkyard」クリエイティブ・ディレクター、Marcus Bracey 氏
（下）アップルサイダーが売りのバー「The Real AL Company」

クラフトビール、ジンのディスティラリーが倉庫街に並ぶ（P130,131）

photo : Mayu Ekuni

photo : Mayu Ekuni

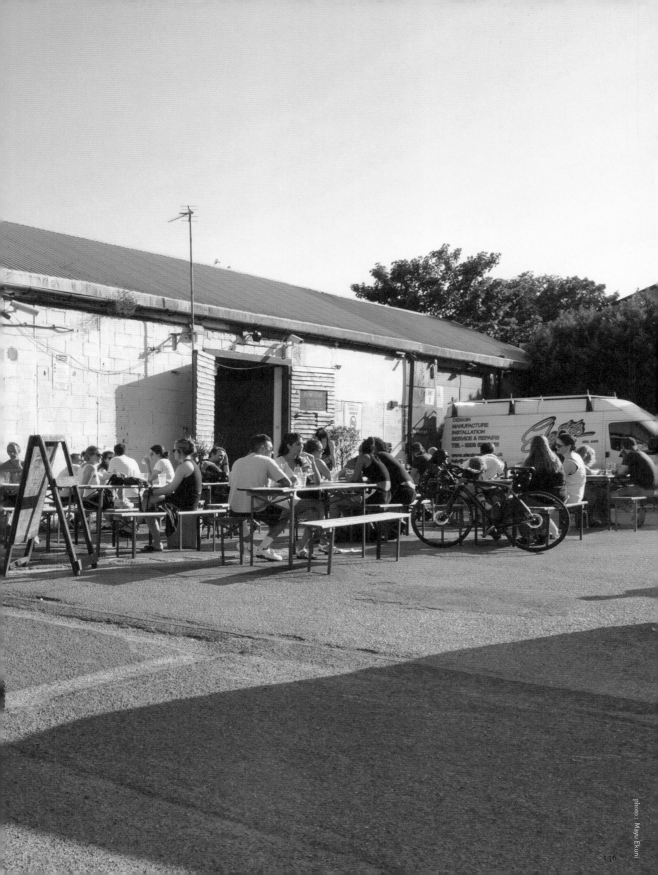

Tileyard London
共創資本基軸のデベロップメント

ロンドンのメディア心臓部はどこか？ 昔ならソーホーやフィッツロビア、西ロンドンに拠点を置くのが常だった企業も、今は北寄りの再開発地区、キングスクロス周辺を選ぶ。現在はGoogleやYouTube、ユニバーサルミュージックなどが拠点にしていると言えば実感していただけるだろうか。

ユーロスターの乗り入れが始まったほんの14年前まで殺伐としていたエリアが、今や近代的なマンションに学生や若い企業家たちが移り住むモデル地区となった。しかし大企業の引っ越しとは全く異なるレベルで、ゼロから有機的な成長を遂げた稀有なビジネスモデルもある。この10年の間に爆発的なクリエイティブパワーを世界へ向けて放出しているタイルヤード・ロンドンだ。

越えなんとか完成させたが、オープンしてもテナントはほとんど入らない。それでその男は悟った。もはや古いタイプの賃貸マーケットは終わり、新たな戦略が必要なのだと。この開発業者、ポール・ケンプ氏はもともと音楽に興味があり、ある日幅広く音楽業界で活躍しているニック・ケインズ氏を紹介された。業界を知るため彼の音楽プロダクション会社に投資。5年後には協働して音楽スタジオの運営ビジネスを立ち上げていた。

たった10社の音楽スタジオへのリースからスタートしたビジネスは口コミで広がり、多くの音楽関係者がタイルヤードに出入りするようになる。ある日こんな要望が来た。「この辺りは思ったよりもクールだね。もっとスタジオの数を増やしてくれないか」。そこで20以上のスタジオを増設。その後は猛スピードで成長し、いつしかテナントをふるいにかけるまでになった。

ポール氏は言う。「ここには世界クラスのスタジオ設備があるが、最大の強みはコミュニティなんだ。今ではニックがテナント候補と話をしてセレクトしている。ありとあらゆる

相互扶助で利益を生む
美しいエコ・システム

始まりは15年前。キングスクロス再開発の話を聞いた一人の男が、駅周辺から1キロほど北上した殺風景きわまりない場所にオフィスビル開発の目的で土地を購入した。すぐにやってきたリーマンショックを乗り

Tileyard Founders。オーナー、
Paul Kempe 氏（右から2人目）。
Nick Keynes 氏（左から2人目）

photo : Tileyard London

音楽ビジネスが集まり、テナント同士が互いにコラボレーションするようになった。若く資金力のないタレントは出世払いだってありだ。賃貸ビジネスとしては特殊なモデルだけれど、すごく成功しているよ」。つまり提供するのはスペースだけでなく、才能豊かな人々の相互扶助ネットワークなのだ。人材を呼び込みコラボークなのだ。人材を呼び込みコラボを促進する。テナントの成功は賃貸収入の増収につながっていく。「とても有機的なエコシステムなんだ」。

キングス・クロスから世界へ
音楽業界をつなぐ独立集団

現在は200以上の音楽ビジネスが集まるタイルヤードに、世界中から優れた才能がやってくる。ニック氏は言う。「僕の仕事は言ってみればマッチメーカーだ。タイルヤードを拠点にしているビジネスを手伝うファシリテーターでもある」。パンデミック中に失った会社は一つもない。

敷地内にはビール醸造所が運営するバーや打ち合わせなどに使えるカフェがあり、日々脈動している。

現在は北イングランドにタイルヤード・ノースを建設中。初のブティックホテルも併設する予定だ。さらに数年後にはアジアや米国マーケットへも進出予定。タイルヤード帝国が世界のクリエイティブ業界に君臨する日も、そう遠いことではなさそうだ。

（上）Tileyard 敷地内にあるビール醸造所「Two Tribes」が運営するレストラン・バー「Campfire」
（下）撮影や録音は Tileyard の日常風景

作曲家兼プロデューサー Tom Fuller のスタジオ「The Cabin」
（P136）

photo: Mayu Ekuni

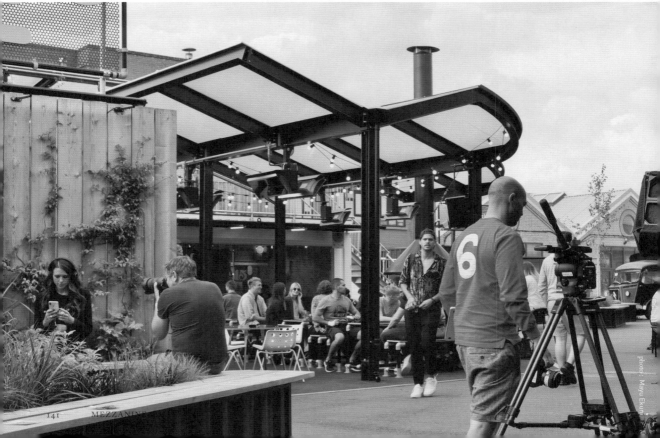

photo: Mayu Ekuni

photo : Tileyard London

Copenhagen

数字の面では大きな成果を得るが、
最初にいたクリエイティブ層は興ざめしてどこかへ行ってしまうのが一般的で……

text：宇田川裕喜　photo：Maya Matsuura

Meatpacking district
冗長性ある開発という可能性

20

20年の冬に集合禁止令がでたのはミートパッキング地区と、チャニア地区だった。前者は行政直轄地区、後者はオリジナルヒッピーの末裔たちによるコミューンだ。両極端のふたつが共に人が集いすぎたエリアとしてリストに挙がった。

大きな渦を求めて

サスキア・サッセンの言うところのCitynessは厳格なロックダウンでほぼ完全に失われた。公共施設、スーパーマーケットと薬局、自転車店以外の店舗は閉められた。マイナス10度にも達する厳冬下では公園にも集まるにも6名以上の集合は禁止。屋内でも思いがけない出会い、異なる文化背景の人物と時間を共有することはなくなった。

夏、感染者数が落ち着いて規制が和らぐと、ミートパッキング地区の週末はさながらフェスの様相だった。フューチャーラボSpace10ではアカデミックなイベントが始まっている。夜になれば全てのバーが開き、若者と若くありたい者で賑わう。元食肉市場のH型の広場を囲む建物のそこかしこにレストランやバーがある。どのバーからも人が溢れ、渦をつくった。このしみだせる構造が、渦こかセンシュアスなのだ。

シェフもランナーも

ミートパッキング地区が長い間にわたってストリートクレドとバイブスを保っているのは時間帯ごとに集まる人の層が違うのが大きな理由だ。

早朝から巨大業務スーパーincoにレストランターたちが集い、街一番のコーヒー店Prologにはクリエイティブな層が列をなす。昼にレストランが開けば有閑マダムで満席に。その脇では中華スーパーにアジア系が次々にやってくる。17時、仕事が終わるころにはビアバーのミッケラーによる肉料理専門店の前でランニングクラブの面々がストレッチをはじめる。フューチャーラボSpace10に聞こえてくるなんていかにも文化のまつりのように聞こえるが、ここコペンハーゲンではそうでもない。最高にかっこいい場所でもないが、誰もがいられるし、面白いやつに会える。北欧発の流行である実験的クラフトビールのようになんとも複雑な味わいなのだ。

インクルーシブ

先述のランニングクラブはペースに合わせて4つのグループに分かれるし、遅いグループに大学生がいたりもする。ロックダウン明けは人恋しさからか参加者が多く、イメージ通りのタトゥーだらけのヒップスターから銀行員風の寡黙な男、ベビーカーと一緒に走るカップルまで、多様な人が集っていた。誰が来てもウエルカムな空気だ。

単一の層だけが集う場所は変化に弱い。時間が経てばブランドもユーザも高齢化して根源的なコンセプトがどこかへ行ってしまう。ジョン・リーランドが論じたように、ヒップ食肉市場を行政の管理下で商業化するなんていうのは、商業にとりこまれて形骸化し消費されて死ぬ。元

この地区の魅力だ。個々の店にいても全体で何かひとつの場を共有する感覚がある。他の地区でも酒場にいけば他者の存在は感じられるが、この地区には何かもっともっと大きな渦を感じるのだ。

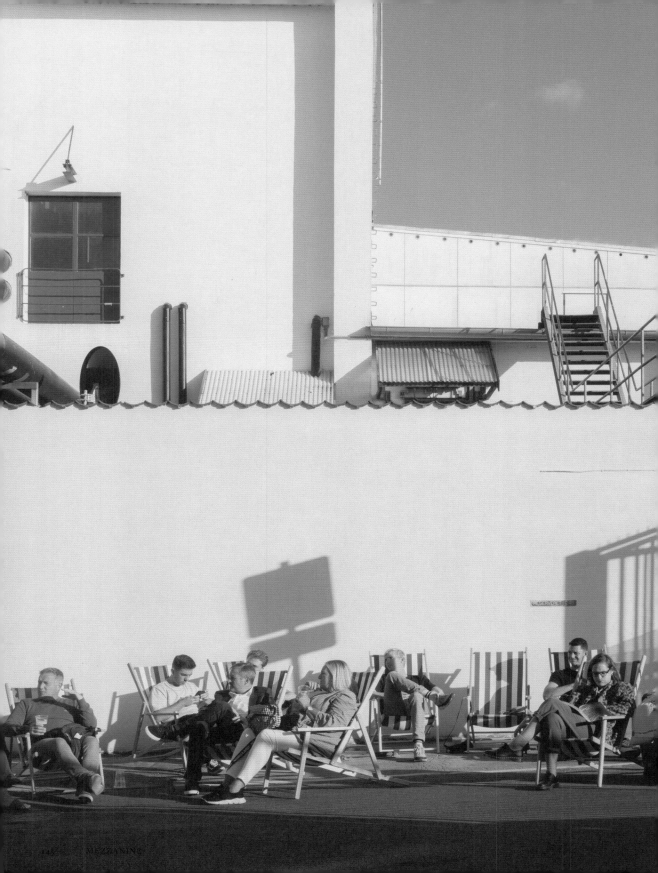

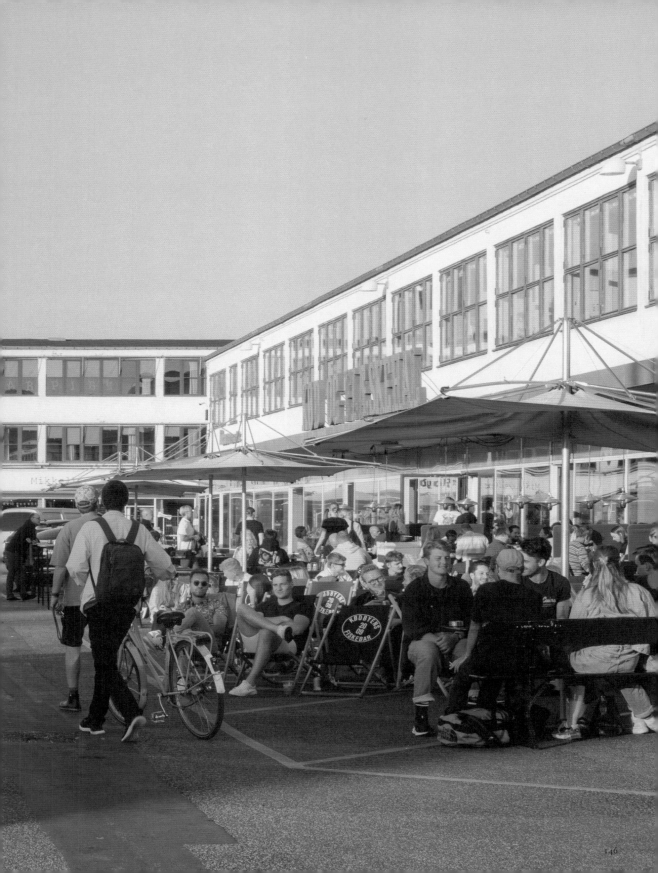

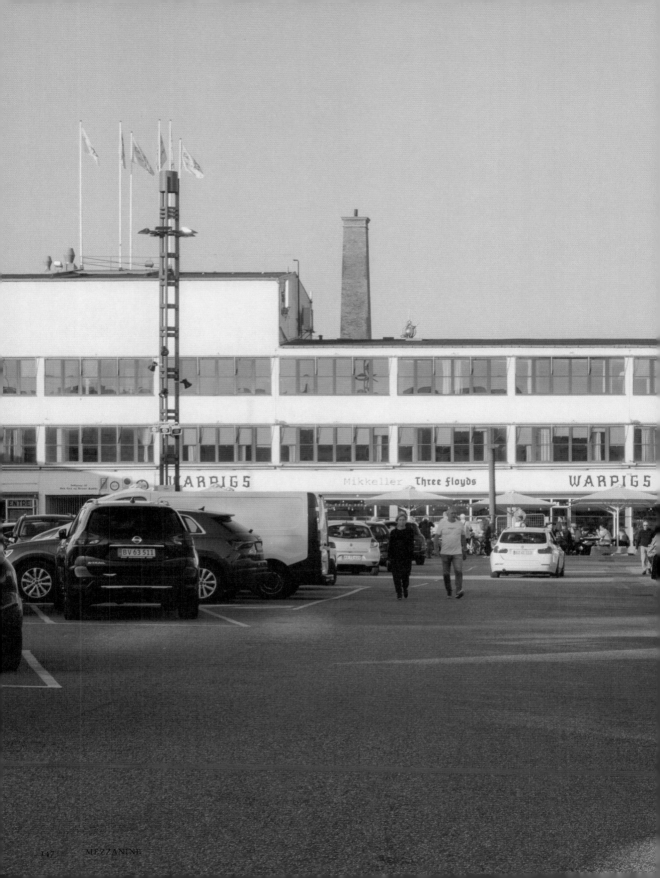

Refshaleøen

漸進的プランニングという代替案

中心部から北へ自転車で15分ほど、煙たいクリスチャニア地区を抜けるとたどり着くのが元インダストリアルエリアだったRefshaleøen（レフスヘールウーン）だ。50万㎡、東京ドーム10個分ほどの地区である。レフスヘールウーンは産業革命以来、コペンハーゲンを代表する巨大造船所だった。1996年に閉鎖した後も、ほとんどの建物が当時のまま残っている。

難読性によって確保される

都心周縁地のイノベーションは、まずクリエイティブ層が面白がり、小規模商業がついてきて、大手資本の開発が進み、観光客が流入する、という線をたどる。そして、数字の面では大きな成果を得るが、最初にいたクリエイティブ層は興ざめしてどこかへ行ってしまうのが一般的だ。レフスヘールウーンも同じ道をたどり、大型屋外フードコートのReffenが移転してきて、この地にも句読点が打たれるのかと誰もが思った。

しかし蓋を開けてみると、小さな湾がまるごとサウナ付きレストランになっているLa Banchinaはいまだ

けける。

宇田川裕喜
Yuhki Udagawa

株式会社バウム 代表取締役。コペンハーゲンと東京の二拠点職住。街レベルの戦略からスモールビジネスによる街の変革まで大小様々なプロジェクトを手掛

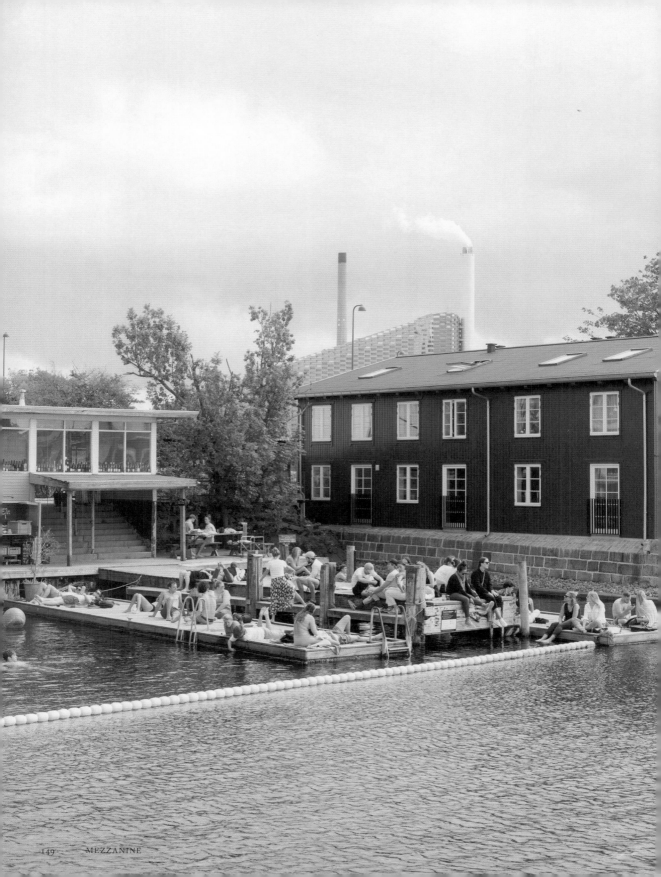

に地元の若者でいっぱいなのだ。船着き場が客席でセルフサービスのこのレストランは、Reffenめがけてやってくる観光客の導線上にあるにも関わらず、直感的に理解しづらいその佇まいとシステムによって素通りされている。結果的に口コミで集うローカルしかいない。世界トップクラスの格好良さを誇るベーカリーLille Bakeryも同様だ。メインの導線から離れていて気づかれない。広大なエリアなのに案内図もない、そんな難読性によって見事な住み分けがなされている。

いつまでも未完成

Reffenの開業で完成するかに見えたレフスヘールウーンがどこへ向かうのか、所有者であるRefshaleøen Ejendomsselskabet社もわかっていないと思われるほど、実験的なエリアだ。コロナ後の世界が到来しつつある2021年の夏。長いロックダウンの鬱憤を晴らすかのように即時的な取り組みがはじまっている。草むらだった空き地に巨大テントを張ってオープンしたのはパーティー施設のMENUEだ。フューチャーラボのSpace10がパビリオン用に作ったテントを再利用している。主催しているのは学校を出たあと将来に悩んでいたマルテ。シャイで優しい青年がアイディアに駆り立てられ、リスクを背負って多くの人を巻き込み、記憶に残るような場をつくった。来年はないかもしれない。この刹那感がまた若者を引きつける。

実験か無か

フレイバーカンパニーを標榜する蒸留所Empiricalは、埠頭をそのままバーに変え、テニスコートでパーティを開催。プロダクトも場作りも実験性と完成度が両立され、目が離せない存在だ。一方でトップレストランのAmassが作った巨大なクラフトビアバーは1年ほどで閉鎖されてしまった。方程式に従ったものが生き残れない。だからこそ強く、尖った実験が集積して、人が集まり続ける。

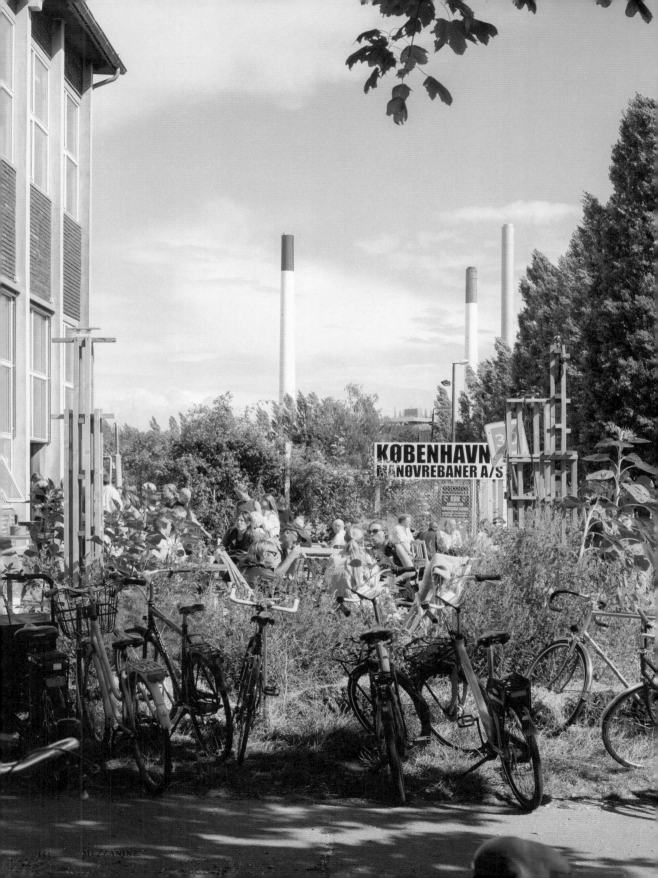

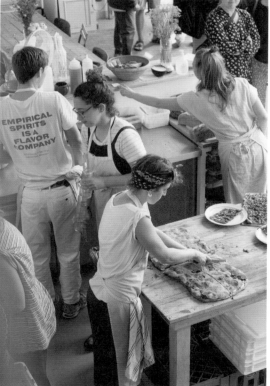

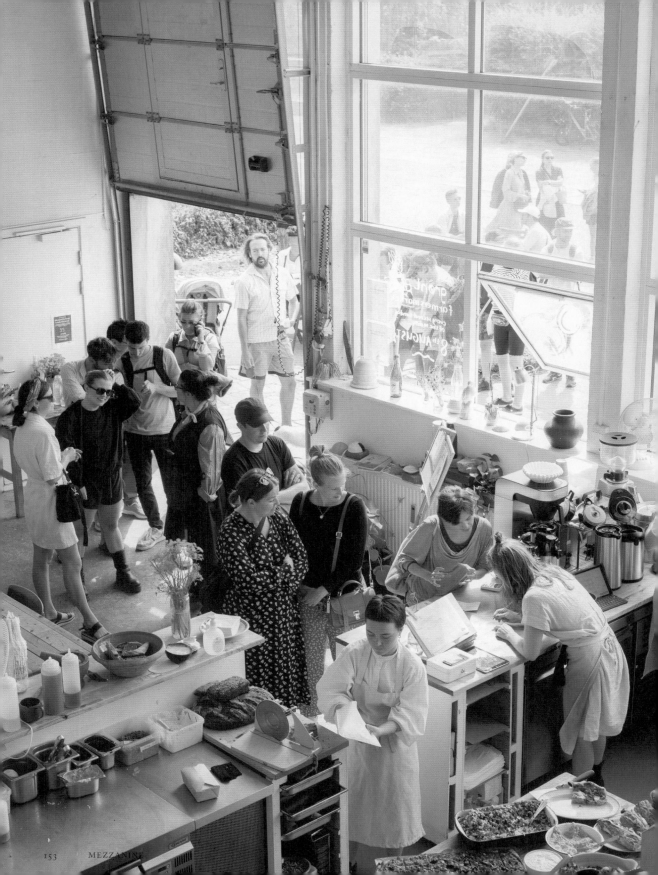

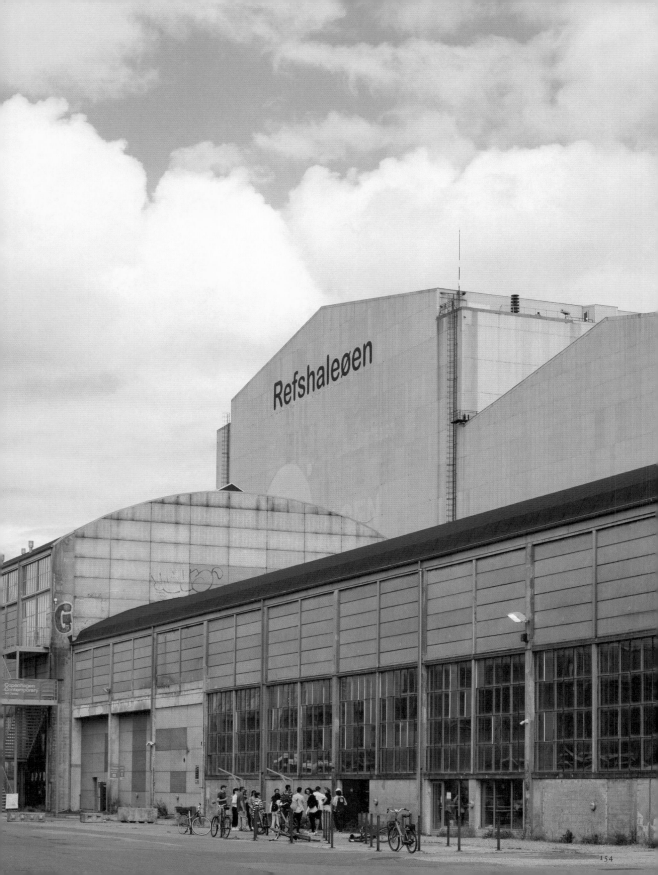

Refshaleøen

Portland

大きく化けるテクノロジーに比べて、
フード関連のスタートアップは投資家に注目されにくい傾向があり……

text：東 リカ

Electric Blocks
街の回路がつながり、電流がまた流れ始める

セントラル・イースト地区は、ダウンタウンから見てウィラメット川の対岸に当たる、今も貨物列車が行き来する工業地区。比較的安い地価と交通の便が良いこと、また工業地区特有のザラザラとした雰囲気に惹かれ、近年、ショップやスタジオ、ブルワリー、カフェなどが続々オープンしている。

デベロッパーKillian Pacific社が開発を手がけるエレクトリック・ブロックスは、そんなセントラル・イースト地区の4ブロックにまたがるサステイナブルでアートに満ちた5棟のオフィスビルで構成されたエリアだ。

1909年竣工の歴史ある鉄道貨物拠点跡地をLEEDプラチナ認証のグリーンビルとして再生させた「Groundwire」、焼け落ちた倉庫跡地を活用した「Nova」、柔軟なスペース利用が可能な光とアートに満ちた「Skylight」の3棟が既にオープンしている（2021年8月現在）。倉庫を活かしたスタートアップ向けの4棟目「Volta」は2021年秋完成予定。再生木質建材マスプライウッドを使った新築大型建築マスプライウッドとなる5棟目は、リース見込みが定まり次第着手

テナントは、オフィス家具を扱う「fully」、クリエイティブエージェンシー「IDL Worldwide」や「Laundry Service」、建築ソフトウェア企業「VIEWPOINT」をはじめ、クリエイティブ系やテック系産業が大半で、環境に配慮したBコーポレーションが促進される」とKillian Pacific社のブランドマネージャー、チェルシー・ルックリン氏。

エレクトリック・ブロックスではテナント間に止まらず、外部との交流機会も積極的につくり出している。

証する企業が集まることで、内部の交流が促進される▼1DEIを重視する共通の価値観を持つ「アート、サステナビリティ、DEIを重視する共通の価値観を持つ企業が集まることで、内部の交流が促進される」とKillian Pacific社のブランドマネージャー、チェルシー・ルックリン氏。

され、5棟の総リース面積は約32000㎡となる。

徒歩で行き来できるそれぞれのビルは、各々個性があるものの、エレクトリック・ブロックスという傘の元、1つのコミュニティとして位置付けられている。各ビルにはオープンなロビーやテラス、カフェ等があり、入居者同士の交流が活発に行われている。将来的には、企業の成長に応じてブロック内の5棟から最適なスペースを選べることも、スタートアップにとっては魅力となる。

東 リカ
Rika Higashi
ポートランド在住のライター。2000年から約2年間ポートランドで暮らす。日本、ブラジルでの広告・出版業界勤務を挟み、2014年末から再びポートランド在住。フリーランスで日本語メディアに現地情報を提供している。

▼1 DEI
Diversity（多様性）、Equity（平等性）、Inclusion（包括性）

156

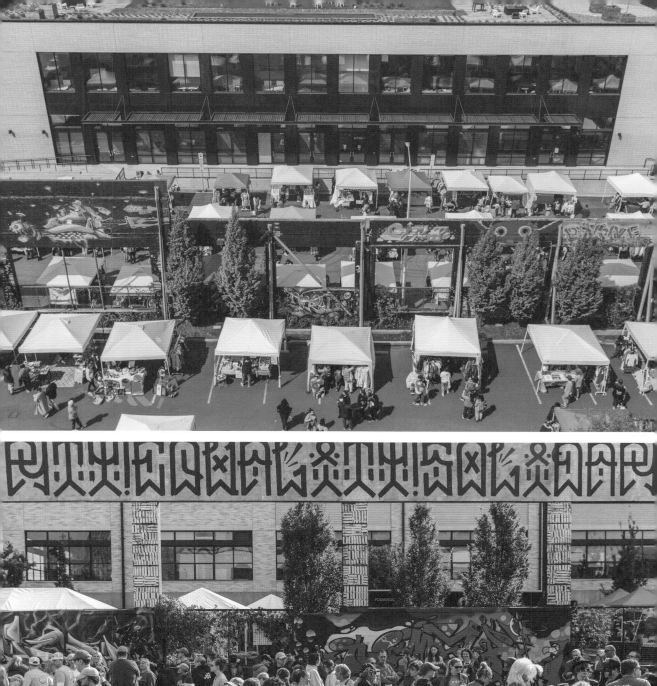
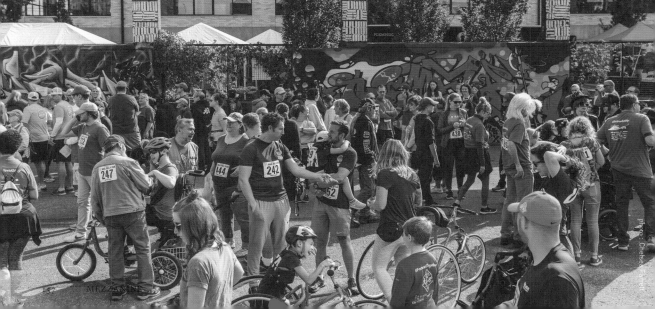

Photo : Chelsea Earl

「エレクトリックブロックス」サイトプラン

（上）「NOVA」ストリートアート。左から black and white：Chet Malinow、中央 orange：Depths、右上 brown：SPUDの作品

（下左）クラフトフード＆ドリンクとアート、音楽のサマーナイトフェス。7、8、9月の第四金曜日の夜に開催

（下右）「NOVA」1Fカフェ「NOSSA FAMILIA」

その核となっているのが、Novaの駐車場兼コミュニティスペースだ。ここは元々火事で焼け落ち廃墟となった倉庫跡地で、ストリートアーティストがハックするいわゆる都市の隙間だった。放置されていた10年の間、そこは誰もが訪れることのできるポートランドのストリートアート・デスティネーションとなった。Novaを建設する際、アーティストたちを追い出すのではなく、逆に共存する道を選んだことで、ストリートアートに彩られた独特の空間となった。

このスペースは現在、アート・クラフト系コミュニティイベントを主催する地元NPOへ無料で貸し出されており、地元クリエイター間の交流はもちろん、地域外からも大勢が訪れる機会をつくり出している。

Central Eastside Industrial Council（CEIC）▼2のエグゼクティブ・ディレクター、ケイト・メリル氏は、「エレクトリック・ブロックスは、セントラルイースト地区に必要な機能をもたらした。この地区の『あるべき進化』にとって重要な役割を果たしている」と話す。

パンデミックにより保留となっているエレクトリック・ブロックスの正式ローンチは2022年前半を予定している。創造力を触発するための場は用意された。人々が戻ってくる日が楽しみだ。

▼2 CEIC
セントラル・イーストサイド・インダストリアル・ディストリクトに所在する事業者たちで構成される非営利団体（MEZZANINE Vol.2 P72参照）

photo : Chelsea Parrett

photo : A.J. Meeker

MEZZANINE

Oregon Entrepreneurs Network
起業家の共助ネットワーク

「クラフトの街」「DIYの聖地」と呼ばれるオレゴン州ポートランドは、クリエイティブで独立した考え方を持つ人が集まることで知られている。そんなこの街に、独創的なビジネスアイディアと技術を武器に自ら起業しようというアントレプレナーが多いことは当然かもしれない。

今年、30周年を迎える「オレゴン・アントレプレナーズ・ネットワーク（Oregon Entrepreneurs Network：以下OEN）」は、オレゴン州の起業家を支援する非営利の会員制組織だ。

OENは、プレシード期・シード期の起業家に、起業や経営に必要な専門知識やリソースを提供したり、地元のエンジェル投資家やバイヤーを紹介するのはもちろん、イベントやプログラムを通して起業家同士のネットワーキングを促進。OENのプレジデント兼エグゼクティブ・ディレクター、アマンダ・オボーン氏は、「起業家には独立心が強く、自ら道を切り開きたい人が多い。そのために最も役立つのは、先輩起業家の実体験を聞くこと」だと言う。OENには、これまでに延べ54000人以上がプログラムやイベントに参加、現

（上）手前は、自然派エナジースナック「Columbia Bar」のIvan Sultan氏。奥はインドとネパールのオーガニック紅茶を扱う「Young Mountain Tea」創業者のRaj Roble氏
（下）「オレゴン・エンジェル・フード」ギャザリングシーン

photo : DYSK

photo : DYSK

在も約七〇〇名が会員として登録し、交流を深めている。

OENでは、二〇一八年から「エンジェル・オレゴン・テック」、「オレゴン・エンジェル・フード」のように産業ごとに特化した教育と投資獲得を目指す約三ヶ月のプログラムを開始。参加する起業家は、自分のビジネスに精通するメンターや共に成功を目指す仲間と知り合う機会がより増えたという。

エンジェル投資家として両プログラムに参加するスチュワート・ヤグダ氏は、「初期投資が少なくて、大きく化けるテクノロジーに比べて、フード関連のスタートアップは投資家に注目されにくい傾向がある。けれど、オレゴンのフード業界は面白いし、これまでにもたくさんの成功企業を生み出してきた」と語る。

オボーン氏も食へのこだわりが根付いたポートランドは、世界でも類まれなフードコミュニティをもつ「フードイノベーションの震源地」と捉えている。

実際、二〇二一年七月末に市内で開催された「オレゴン・エンジェル・フード」主催の交流会は、コロナ禍中での久しぶりのリアルイベント

ということもあり、大勢のフードスタートアップ、投資家、メンター、スポンサーらが参加し熱気に満ちていた。九月のプログラム終了時には、投資を受ける企業が選出されることから、起業家同士はライバルではあるものの、その中を勝ち抜くというよりも、会話の端々から共に切磋琢磨する仲間としての連帯感が感じられるのが、ポートランドらしい。

Zoomではなくリアルの参加者たちを前に始終笑顔のオボーン氏は、OENの核である「人の交流」をせき止めたパンデミックが「組織としてのターニングポイント」になったと言う。

コロナ禍の混乱の中、社会的不平等や気候変動といった問題があぶり出され、また同時に、人々の生活スタイルや価値観の変容から新たなビジネス機会が創出されたことを受けて、「私たちのコミュニティが革新的な解決策やそれを形にするための企業を世に輩出しなければ、と、これほど強く刺激されたことはない」と言う。

人との交流が再開しつつある今、多彩な仲間の刺激をもとに、未来を担うアイディアがここから世に出て行くことに期待したい。

プログラムを通してバイヤーと知り合ったこと、また先輩起業家の話を聞くことが励みになったと多くの起業家が笑顔をみせた

photo : DYSK

photo : DYSK

photo : DYSK

Shenzhen

一攫千金を成し遂げたスタートアップCEOが、
屋台の前にテスラを停めて数十円の点心を買う姿が見られるのは……

text & photo：高須正和

（上）協働ロボットを開発するElephant Roboticsが入居する工業団地。工場をスタートアップ向けオフィスに転用した建物

（下）Elephant Roboticsでは週に1度下午茶として軽食が共有スペースで振る舞われ、コミュニケーションの機会となっている。イギリスのアフタヌーンティーが香港経由で伝わった習慣

深圳南山区
人類史上最速で成長する加速都市

一攫千金を狙うエネルギー、変化を支える若さ

中国広東省深圳市の面積は約2000km²。東京都とほぼ同程度だ。1978年に深圳市の一部が経済特区に指定されたとき、ここには40万人ほどの人が住んでいたと言われているが、2012年、深圳市の人口は1000万人を突破、2020年末の最新人口統計では1756万人に膨れ上がった。この10年間で700万人以上の人口が増加していることになる。つまり、東京都と同程度の面積と人口を有する大都市に、3ヶ月に一つ中央区規模の人口を有する地区が新たに生まれている計算だ。3〜4年に一つ、札幌市ほどの新しい都市が誕生していると言ってもいい。

大都市に成長した深圳は、現在でも一攫千金を狙う移民の集まる街だ。65歳以上の人口は3．22％。街ですれ違う顔はみな若い。新しい地下鉄が年に1〜2本開通し、その度に数十の駅が新たに誕生し、埃っぽい工業地帯が次々と高層ビルとショッピングモールに置き換わっていく。

世界の工場からアジアのシリコンバレーへ

深圳市南山区はその深圳の中でもっとも発展が著しいエリアだ。2013年頃までは工場と工場の労働者向け低層アパートが立ち並ぶ地帯だった南山区は、今や先進都市に変貌した。

2015年、南山区の中心部に「深圳湾創業広場」がオープン。深圳大学に直結した1km四方ほどの敷地に、多くのスタートアップが入居するコ・ワーキング・スペース、ベンチャーキャピタル、法律事務所、更に政府の出先機関など、スタートアップが必要とするリソースを集積させた新しい街だ。

この集積により「AIベンチャー」を集めた大型イベント」が開催されるなど、スタートアップをまとめて紹介することで投資家を引きつけるといったインセンティブが働きやすくなっている。ヤング・エグゼクティブが集まるこの実験街区は、消費者向けの新しいサービスが真っ先にテストされる場所ともなっている。

高須正和
TAKASU Masakazu
中国深圳をベースに、IoT開発ボード他、スタートアップとの協業・投資などを行っている。（株）スイッチサイエンス国際事業開発担当。また、深圳他のイノベーションに関する研究活動を行っている。早稲田大学リサーチイノベーションセンター招聘研究員、深圳大公坊国家級創客基地、国際事業開発担当。編著「プロトタイプシティ 深圳と世界のイノベーション」（KADOKAWA）が第37回大平正芳記念賞受賞。

深圳湾創業広場。スタートアップが集積するオフィスの隙間にコンテナを利用したバーや飲食店が集まりマルシェのような空間ができている（P168,169）

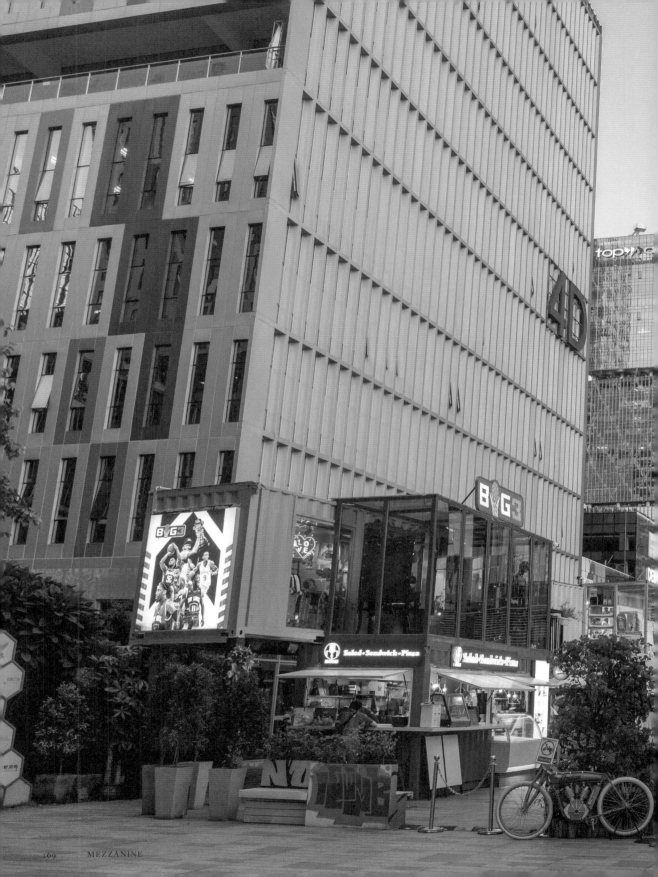

（上）2015年にオープンした後も、深圳湾創業広場は拡大を続けている。かつて工場や従業員社宅だった低層ビルが取り壊され、日々高層ビルの建設が続いている

（下）深圳湾創業広場には特許事務所やコ・ワーキング・スペース、金融機関、政府の出先機関など、スタートアップを支えるビジネスが集積している。集積したことでお披露目会や交流会も増える。すれ違うラフな服装の若者たちは自信に満ちている

少年が一瞬で成人する「加速都市」

深圳湾創業広場の主役は、すでに成功した巨大ベンチャーと、起業したばかりの小企業たちだ。一方、中規模のスタートアップは工作ルームを含めた広いオフィスを必要とするが、彼らは南山区の周縁にある企業が撤退して空になった工業団地に入居することが多い。

一攫千金を成し遂げたスタートアップのCEOが、屋台の前にテスラを停めて数十円の点心を買う姿が見られるのは深圳ぐらいだろう。世界最先端のイノベーションとアジアの街角が融合している様は、まるでタイムマシンのようだが、そのタイムマシンのような成長から、深圳は「加速都市」と呼ばれることも多い。数年前までは屋台が湯気を立てて点心を販売していた街角を現在はコーヒータンブラー片手のエンジニアたちが闊歩し、ニセモノのブランド品やスマホを製造していた街角には、今やホンモノのブランドショップが入居するショッピングモールが屹立している。

スタートアップの集積がさらなる多産多死を生む

さらに深圳湾創業広場の西の端にはテンセント本社が、東には百度の巨大な自社ビルがそびえ立ち、協業、あるいは買収可能なスタートアップを日々物色中だ。また、こうしたメガベンチャーの社員が自らスタートアップやベンチャーキャピタルを起こしたり、部門責任者としてスタートアップに転職することも多い。

さらに街の北端には深圳大学ほか深圳・香港の大学が出先機関を設けている。香港科技大や清華大学のような大学が自社ビルを構えているだけでなく、他の大学の出先機関が集積する「バーチャル大学ビル」という雑居ビルさえある。街の南端に目を向けると、そこには数多くの金融機関のオフィスが集積しており、これら金融機関からも、ベンチャー企業へのメンタリングや出資、顧問の招聘など人材交流が活発に行われている。

他の街なら10年かかる会社の成長や没落が、この深圳湾創業広場ではわずか数ヶ月で起こることも珍しくない。

街区全体がスタートアップタウンとして新設された深圳湾創業広場。テンセントや百度ほか、中国のメガベンチャーが自社ビルを構え、ベンチャーキャピタルなどの関連施設が集積している。ジムやバスケットコートもエコシステムの一部だ（P172）

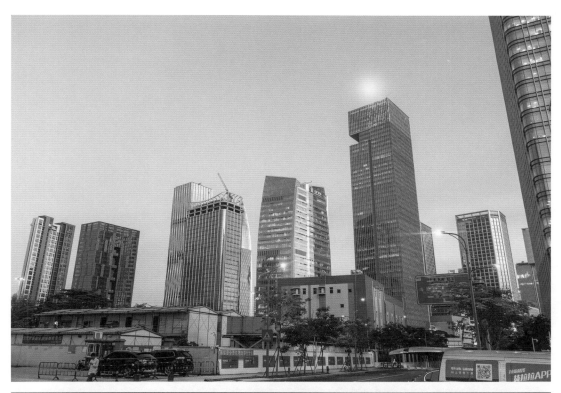

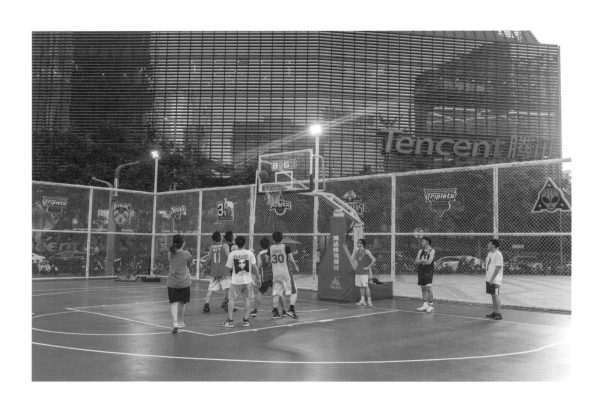

Bangkok

コンテクストを無視した、単なるホワイトキューブを置くだけでなく、
バンコクという都市に無数に存在する「余白」のひとつとして……

text & photo: 蘭 広太郎

（上）バンコクの中華街ヤワラート。日中の暑い日差しを避けて、夕方から人や店が集まる
（下）夜になり商店が閉まると歩道を模様替え。ブルーシートとテーブルセットでレストランが誕生

Sōko
クリエイティブの源泉は都市の余白に

クリエイティブな
バイブスが生まれる場所

現代社会において我々がクリエイティブという言葉を使う時にどんな場面を想定するか？

多くの場合は「これまでになかった」モノが生まれた場面に使われる。「これまでになかった」モノをつくるためには、「これまでにあった」モノとの比較が必要である。そしてその評価は他者が行う。したがってクリエイションを行うには他者や社会との接続が不可欠である。

日中ではオフィスやイベント会場、夜にはバーやレストラン、はたまた食堂だったかもしれない。人との交流や意見、クリエイティブなバイブスが生まれる場は都市の中で、経済活動と共に醸成され続けてきた。

2020年初頭より、コロナ禍で物理的な近接性のある場の多くが一時的または恒久的に閉鎖に追い込まれていった。

しかし都市の中での居場所を失った事で思い出したことがある。元来クリエイティブの源泉というのは人間が生活するための〝工夫〟の中にあったという事だ。

自分自身や家族、まわりの人たちがどうやって少しでも安全に生活ができるか、どうやったら少しでも快適に過ごせるかという極めてプリミティブな欲求に基づく〝工夫〟がクリエイティブの源泉なのだ。実はバンコクの街に出るとその事がよくわかる。

都市の余白に
住まう人々

バンコクの街を歩くと、「余白」のような場所が多々あることに気づく。

それは局所的的な公共空間とでもいうべきか、しかし確実に生きた空間がある。そしてそのつくられ方がクリエイティビティに満ち溢れている。

日本に比べると、タイでは都市部に質の良い公共空間がまだまだ少ない。そのため、そこに住まう人々が自らの手でその場をつくる。宗教、民族、商業、ご近所等をキッカケとしてコミュニティが発生し、周辺空間が最適化されていくのだ。

見えないルールが
ぶつかる空間

生活環境を少しでも良くしようと生活環境を少しでも良くしようと

薗 広太郎
Hirotaro Sono
一級建築士。空間の情景をフォトグラファーとして撮り、物書きとして文字にし、建築士としてつくり、ている。アジアの空間メディア『フレルアジア』共同主宰。
hirotarosono.com

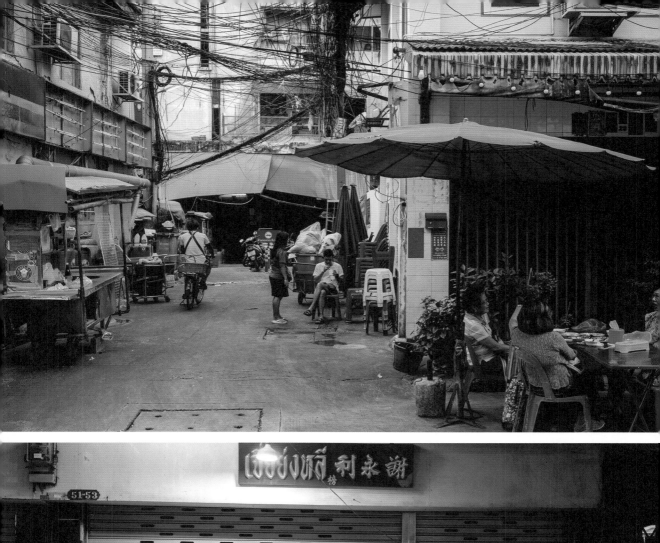

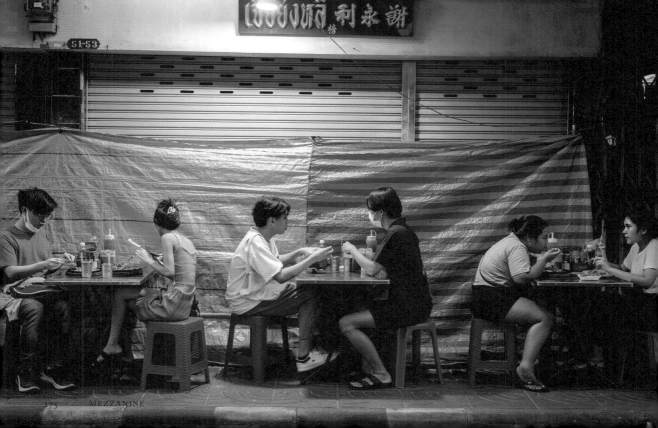

見いだされた"工夫"も、際限なくできるわけではない。しかし、その限界と思われるボーダーにはより強いクリエイティビティを感じることができる。それは空間のエッジや、その空間のよりどころとなるキッカケである。物理的な屋根や道路かもしれないし、はたまた見えない法的な土地の区分かもしれない。

それを読み解きながら街歩きをするのが実に面白く、刺激的だ。決して洗練されているわけではない。しかし確実に人々が望んでいる事を感じられるのだ。そしてそれは都市にまだ余白があるからこそ生まれるクリエイションなのである。

クリエイションの素地をつくるギャラリーSōko

2021年、バンコクの中心スクンビットSoi32にあるコミュニティ施設Jouer at Sukumvit32に、ギャラリーSōkoが移転後再オープンした。古い邸宅をリノベーションしたSōkoの最大の特徴は、邸宅部分から飛び出したコンクリートのフレームとガラスでできた空間だ。このバッファゾーンがSōkoのあり方を示しているかはわからない。

設計者である建築設計事務所、Bangkok Tokyo Architecture は「つくりすぎない」という言葉をつかっているが、つくりすぎない事で起こるクリエイションは確かにある。というのも、バンコクの街で見られる数々の余白空間は、つくられすぎた機能で埋められてしまっていたならば存在しないはずだからだ。Sōkoにとってこのバッファゾーンが、つくりすぎない「余白」としてつくられた空間なのだ。

都市の中に存在するというコンテクストを無視した、単なるホワイトキューブを置くだけでなく、バンコクに無数に存在する「余白」のひとつとしてふるまう事で、社会との接続を実現し、クリエイションが完成される仕掛けがつくられている。

コロナ禍の中に生まれたこのつくられた都市の「余白」が、今後どのように機能していくのか楽しみである。

再び都市の中へ

数年後のバンコクがどう変わっているかはわからない。しかし確実に都市空間に戻ってくる。その際に願うべきは、「余白」が消えてしまわない事である。

現代のバンコクにおいても、経済のために"クリエイティビティ"が利用されている。街を歩けばPinterestのイメージから焼きなおされた"クリエイティビティ"に埋め尽くされつつある。

アジア随一の観光都市バンコクへ訪れる日本人は、押しつけがましくないタイらしい「余白」を求めている。それは、行き過ぎた経済第一主義によって失われた日本の都市に住む我々が求める楽園に見えるからだ。

再びバンコクを訪れる際には、クリエイティブなバイブスが生まれる「余白」ある場所に足を運んで空間を体感してほしい。単なる体験を超えて、という希望を絶やさないため。

この文章と写真も、これまでに見たことがなかったバンコクを求めて「余白」へ足を運んだ筆者が生んだクリエイションのひとつなのだ。

（上）（下）ギャラリーSōko。ファサードの広場側は全面ガラスのスライド建具。内外の連続性がデザインされている

バンコクのいたるところにある都市の余白。道路の高架下が広場となる。年齢も分け隔てなく放課後の子供たちが集う（P178）

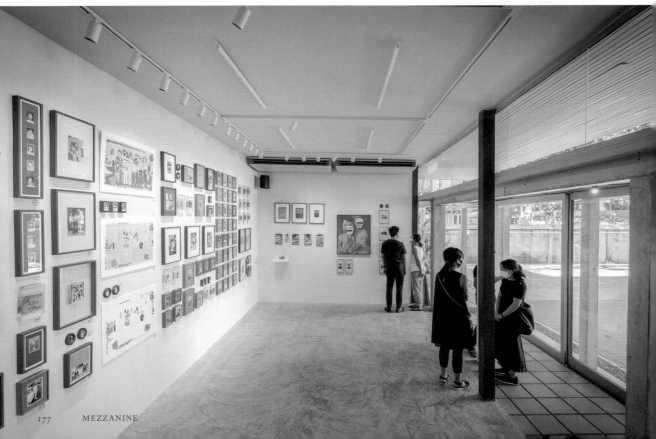

Melbourne

世界の一部に蔓延する皮肉的で冷笑的な傾向に対処するのは難しいこと。
でもそれらに耳を傾けても……

Work Club
ヒューマンエコシステムの創造主

text：吹田良平　coordinator：奥 錬太郎

群衆の一人に陥ることなかれ

コ・ワーキング・スペース（CWS）の新潮流としてプロ・ワーキング・スペースという派生形がある。ベンチャー企業によるオフィス空間利用が主のCWSに対して、プロフェッショナルやエキスパートのニーズにも対応するホスピタリティや社交サービスを充実させた、CWSとメンバーシップクラブが融合したようなワークプレイスを指す。シドニーに2013年に開業した「ワーククラブ」はその代表ブランドの一つだ。

「ワーククラブは、現在と将来のリーダー、イノベーター、クリエイターのためのクラブです。私たちの目的は、これまでの働き方の制約を取り除くことで成功者を育てること」。そう話すのは、ワーク・クラブ・グローバル社創業者兼会長のソレン氏。

「私たちは、理想を共有し合うことで多様なプロフェッショナルたちが連携できるヒューマン・エコシステムの構築に注力しています。なぜなら、いった包括的なジャンルの中から厳選された包括的なジャンルの中から厳選されたトピックをテーマとする議論の機会だ。スピーカーイベント、ダイニングイベント、インタラクティブな願望こそが常識にとらわれないアイディアを生み出すと信じているからです。厳選されたコミュニティ

ワーククラブを象徴する活動に、「フローレンス・ギルド・プログラム」がある。このプログラムは、芸術、科学、ビジネス、文化、哲学と

いこそ、成長のためのゲートウェイなのです。私たちは、想像力が目標を見つけ、創造性が新たな形を生み出す環境を提供しています」

7か国語を操り、20年以上にわたりグーグルやフェイスブック、デロイトなどのグローバル企業を相手にワークプレイスの最適化に関するコンサルティングを行ってきたソレン氏の信条は、発明家と共創精神に満ちている。

「私たちは立ち止まらず、群衆の一人にならないよう注意を払う必要があります」と彼は力説する。「世界の一部に蔓延する皮肉的で冷笑的な傾向に対処するのは難しいこと。でもそれらに耳を傾けても変化はありません。私は進歩的な新しいアイディアをリードし、推進し続けたいと思っています」

Work Club Global 社
Founder & Chairman
Soren Trampedach 氏

「Barangaroo」Launch event（P182）
「Supreme Court / Sydney」（P183）
「Barangaroo / Sydney」（P185 上）
「Olderfreet / Melbourne」（P185 下）

photo : Work Club

photo : Work Club

photo : Work Club

ブなマスタークラス、ポッドキャスト、ラウンド・テーブル・ディスカッションなど、現在はライブとオンラインの両方で行われている。専門的な議論を通じてクラブのコミュニティ間を結びつけ、生態系を豊かにする人気のプログラムだ。

現在、ワーククラブは、オーストラリア国内に5か所（今後さらに増加予定）、グローバルでは17か所に提携施設を持ち、日々、変化を生み出そうとする人を対象にアイディアを形にするための仲間（生態系）を拡大している。

戦略は
文化に飲み込まれる

近年、オーストラリアでもテック系企業やその関連企業を集積させた、いわゆるイノベーションディストリクトが数多く計画、開発されている。インダストリー4・0とバイオテック系の「トンズリー」（アデレード）、シドニー中央駅に隣接する「テックセントラル・イノベーションセンター」、メルボルン大学発の「メルボルンコネクト」、ミクストユーズの「ディストリクト・ドッグランズ」（メルボルン）など目白押しだ。ただし、まだまだその成果は計り知れないという。

「これらイノベーションハブの課題は、投資する側と入居するスタートアップ側の視点の違いにある」そう話すのは、メルボルンでワークプレイスから都市デザインに至る戦略コンサルティングを行うカルダーコンサルタンツ創業者のジェームズ・カルダー氏。

開発者側の視点は、事業を長期安定的に持続させること。一方、入居するスタートアップの側は来年の我が身よりも今この瞬間のプロトタイピング重視というギャップがある。

「もちろん、長期の持続性が大切なのは言うまでもない。しかしイノベーションハブの場合、スタートアップたちが大切にする『Day1』の文化を、それがハブの成否の鍵となる。

Day1とは、ご存知の通り、アマゾン創業者ジェフ・ベゾスが提唱した「毎日が始まりの日、という姿勢で事に当たろう」の企業文化のこと。Day2は惰性の始まりでそれはやがて死を招く、という考え方だ。情熱やエキサイトメント駆動が多いスタートアップに対し、事業者側は戦略に基づいた計画通りに事業を推進していかざるを得ない。

「『文化は戦略を食べてしまう』とドラッカーが言ったように、いかに素晴らしい戦略を立てても、結局はカルチャーやマインドセットの方がその近接・高密のイノベーションハブにどのようなカルチャーを育てるかだ」

氏は、そこで重要になるのは建物の計画以上に人々のアクティビティの設定だという。スタートアップたちは、リアルでオーセンティックな環境、場と機会のフレキシビリティを求める傾向が強い。加えて、空間を自分たちでコントロールするだけでなく、どんなコミュニティを作るかまでを自分たちで行いたがっているらしい。

「イノベーションハブに必要なのは、場のカルチャーとそこに集まるコミュニティ。そして、それを実現するには、求心力と発信力のあるビジョナリーリーダーの存在と人をコネクトするきっかけを作るホスピタリティだ。お分かりだろうが、それは行政主体には難しい問題だ」

イノベーションディストリクトを開発する際、行政主体や大企業は、まずそこを理解する必要がありそうだ。

ジェームズ・カルダー
James Calder
Calder Consultants設立者／ERA& Co.。グローバルディレクター。ワークプレイス戦略コンサルタント。オーストラリアを中心に、北米、ヨーロッパなどの世界的有名企業、政府官公などで幅広いビジネス分野に携わる。

奥 錬太郎
Rentaro Oku
Calder Consultants Japan株式会社代表取締役。オーストラリア、香港、日本にてオフィスデザイン・コンサルティング、CRE戦略業務に従事。2015年にWELL認証を日本に初めて紹介しその普及にも努めている。

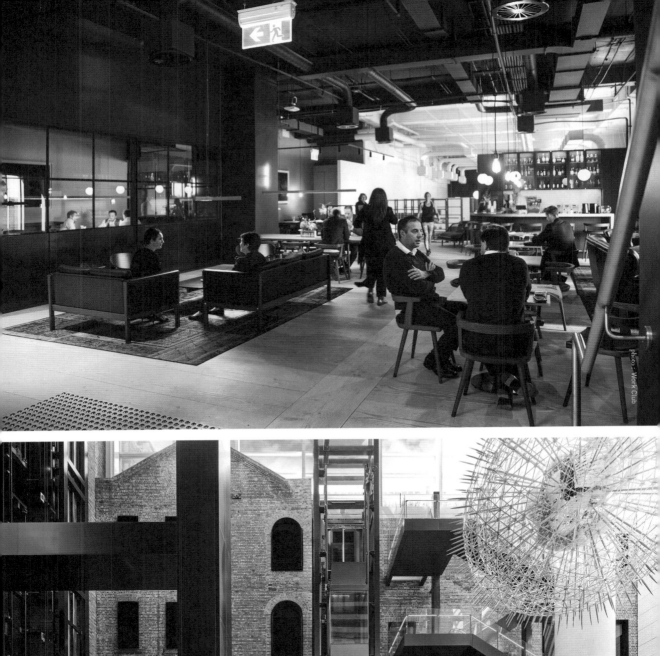

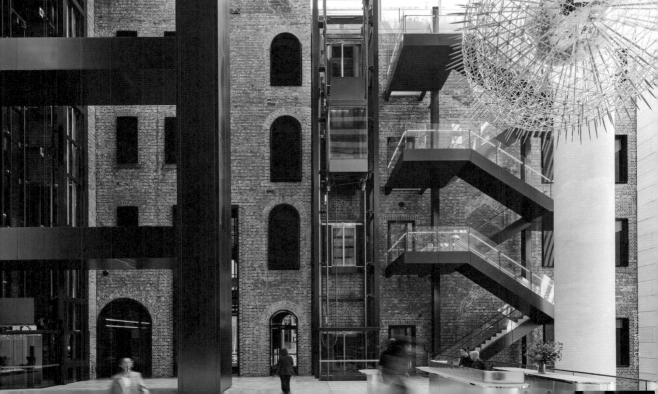

photo : Work Club

Abbotsford Convent
アート&カルチャーの移動祝祭日

text：中島悠輔

メルボルンCBDの北東約3kmに位置するアボッツフォードは、広さ約1・8k㎡、人口8千人強の小さな街だ。民族的に多様なエリアで、メルボルンで美味しいベトナム料理を食べたいなら、この街に来ると良い。

このアボッツフォードに最近、木工職人や写真家などクリエイターが集まりつつある。メルボルンの中心を流れるヤラ川の上流に位置し、元々川沿いに製造業の工場が立ち並ぶ、治安が良いとは言えないエリアであったが、アボッツフォードコンベントの再生を機にクリエイティブ層が集まる文化的なエリアに生まれ変わった。

アボッツフォードコンベントは1864年に開かれた、多くの女性が生活する修道院であった。院内には学校や小さな工場が作られ、そこで女性たちは学問を学び洗濯業に従事した。この活動は社会的に困難な境遇にあった女性たちに力を与え、試練に対する救済の象徴となっていった。やがて1974年に閉鎖されたが、1979年、修道院の敷地の一部にコリングウッド・チルドレンズ・ファームが開業。子供に自然との触れ合い方を教える場として今も続いている。2004年には、修道院の建物やその歴史を保存・継承するため、アート・文化の中心として捉え直し、開発する計画が動き出した。庭や施設は改修され、現在、常時100人以上のアーティストやクリエイターが修道院内のスタジオを利用し、ワークショップから絵画展や音楽イベントまで年間2千件以上のアートプロジェクトが開催されている。こうして、かつての修道院はオーストラリア最大のマルチアート地区に生まれ変わった。

街のカフェオーナー曰く、「ここに店を構えたのはクリエイティブな雰囲気が街全体にあるからだ。アボッツフォードコンベントではよく音楽イベントをやっている。そういったイベントが良いバイブスを作ってくれている」。

今、街の中に残った古い工場が徐々に新たなクリエイティブプレイスに更新されつつある。アボッツフォードコンベントの力強い歴史を礎としたアート性が、周囲のエリアに伝播し街全体の雰囲気を形作っているのは間違いない。

残念ながら、2021年8月現

中島悠輔
Yusuke Nakashima
幼少期をシドニーで過ごし自然と都市の共生に興味を持つ。東京大学農学部、工学部にて生態学、都市計画について学んだ後にメルボルン大学に留学しランドスケープアーキテクチャを学ぶ。現在、ドイツ、ベルリンに移りランドスケープアーキテクトとして活動中。

在、メルボルンはロックダウン規制の下にある。そのため多くのアートイベントは中止されており、クリエイティブ系のオフィスも閉まっている。メルボルンは昨年初めから数えて計200日程ロックダウンをしており、街の雰囲気は明るくない。しかし、アボッツフォードではささやかな人の賑わいを感じることができる。前述したとおり、ここはヤラ川の上流に位置し、アボッツフォードコンベントの隣には川沿いを歩く散策路が整備されている。ロックダウンの下でも運動は許されており、多くの人が散策路で散歩やサイクリングを楽しみ、付近のカフェで休憩をしている。CBDから近いエリアにも関わらず、ユーカリの森とそこを流れる川を感じることができることもこの街の大きな魅力の一つである。

メルボルンは、長く世界で一番住みやすい街と呼ばれてきた。CBD内が格子状に整備されておりウォーカブルな街である一方、路地に小規模なカフェやレストラン、バーが立ち並び、独特のアート文化を作り上げてきたことが、住みやすさにつながっていた。しかし、COVID-19によるロックダウンを経験し、より自然と文化の両方に接することができる場所としてCBD以外にも注目が集まるようになってきた。ここアボッツフォードでも、クリエイティブ事業者向けの新たなオフィスビル開発の話を耳にする（それが必ずしも街にとって良いことなのかは疑問だが）。自然や歴史とアートが共存する街、アボッツフォードはパンデミック後の街づくりの方向性を示しているといえるだろう。

looking for
a master
builder?

NEW HOMES
MULTI RESIDENTIAL
EXTENSIONS
RENOVATIONS

t. 9419 6631
kadabra.com.au

kadabra
GROUP

kadabra
GROUP

photo : Yusuke Nakashima

YSG

YARRA
SCULPTURE
GALLERY

GALLERY

YSG

photo : Yusuke Nakashima

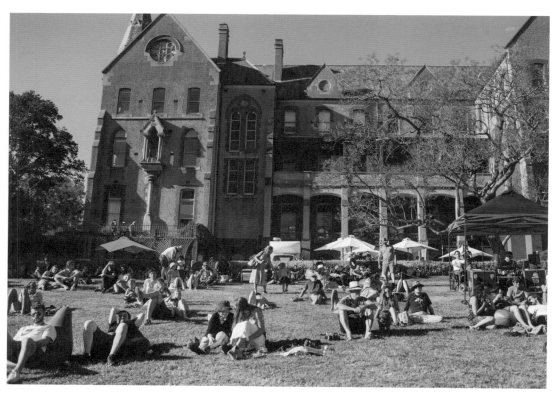

photo : Abbotsford Convent

Shimokita

シモキタには、もっと街を利用したいと思っている人が大勢いることがわかりました。
だとすれば、開発者側は……

text : 日黒左岸　photo : nao mioki

下北線路街
コミュニティシップのプロトタイプ

周辺に大学が多いことから「若者の街」や「古着屋の街」、あるいは、本多劇場を中心に小劇場が集積していることから「演劇の街」や「サブカルチャーの街」と形容されることも多い、下北沢、通称シモキタ。ここは、東京都世田谷区に位置していることからもわかるように、約1万2千世帯が暮らす住宅街でもある。

小田急線「下北沢駅」を挟んで、「東北沢駅」から「世田谷代田駅」に至る3駅間、全長1・7kmに及ぶ小田急線の鉄道地下化に伴う跡地開発が、2021年度、その全てが完了し新たな街が誕生する。「下北線路街」である。この下北線路街、小田急電鉄によって開発された街づくり事業ではあるものの、これまでにないユニークな発想により、地域ステークホルダーと街との新しい関係構築の形「コミュニティシップ」のプロトタイプとも思える。

幸せの
サーキュラーエコノミー

「丹念に街を歩いて人と会い、話を伺っていくにつれ、街に住む人、街を訪れる人の多様性と街に対する愛情の深さを思い知りました」。そう話すのは、小田急電鉄エリア事業創造部橋本崇氏。その結果、同社の姿勢は、これまでの開発事業とは異なるものとなった。その一つが「支援型開発」だ。「シモキタには、すでに能動的に街と付き合っている人、街を活用している人、あるいは、もっと街を利用したいと思っている人が大勢いることがわかりました。だとすれば、開発者側が開発者側の都合で事業構想を描き、器をつくって賃料を基準に入居者を選出し、不動産事業を回して去っていく、といった狩猟型の開発はできません」。そこで同社が行ったのは、街を活用したい人に対してもっと活用しやすい場や仕組みを整備する、というもの。それが支援型開発だ。つまり、地域住民が街を介して自己実現を図るための環境づくりに徹しようという姿勢だ。見方を変えると、それだけシモキタには、自分の街との幸福な付き合い方を心得ている成熟した住民や事業者が数多いとも言える。

具体的には、街ぐるみの活動を志向する保育園を誘致したり、居住型教育施設を開発。彼らが行う街を活用した活動のサポート役を担ったり、

小田急電鉄株式会社
エリア事業創造部
課長 橋本崇氏（右）
向井隆昭氏（左）

近年にシモキタから減少してしまった個人商店を街に蘇らせるために、彼らが出店できる条件設定の長屋式商店街を開発したり、その運営管理を行う新会社の立ち上げを依頼し、運営は出店者と同じ目線の外部の若者を起用したり。また、個人レベルで園芸活動を行っていたグループを再組織化し、活動の舞台となる広場を整備したり、活動費が賄える仕組みを作ったりと、すでに延べ20以上の住民、事業者主体のプロジェクトが進行中。彼らが自主的な活動に取り組む場と機会の創出、あるいは下北線路街で生み出された利益を域内に再投資、循環させたりと、全てが地域住民と事業者の幸福度向上のために費やされている。

「人口減少の日本において、不動産の短期的な収益追求だけでは、やがて需給バランスが崩れて無理が生じるでしょう。鉄道会社としては30年後も街の価値が維持されるような開発をしていく必要があります。街の価値をモノ・コト・ヒトの3軸で考え

て、相互に循環させることで収益を上げる構造への挑戦です」同社 向井隆昭氏。

タクティカルアーバニズムやプレイスメイキングなど、近年「まちづくり」が話題に上る事が多い。そうした取り組みに参加する人も徐々に増えている。でもここにはそれとは一線を画した地域住民（含む事業者）と街との付き合い方が垣間見える。極論すれば、彼らの活動は「まちづくり」ではない。彼らが行っているのは、自らの地域生活の質の充実、趣味や関心テーマを通じた自己実現、あるいは事業（生業）活動の延長としての街の利用であり、その結果、街がさらに活気付き、街への愛着も増していくという幸福のサーキュラーエコノミーである。それに気付き挑んでいる開発会社の取り組みは、「15分シティ」の街づくり宣言をしたパリやバルセロナの「スーパーブロック」を多いに先行していると言えるだろう。

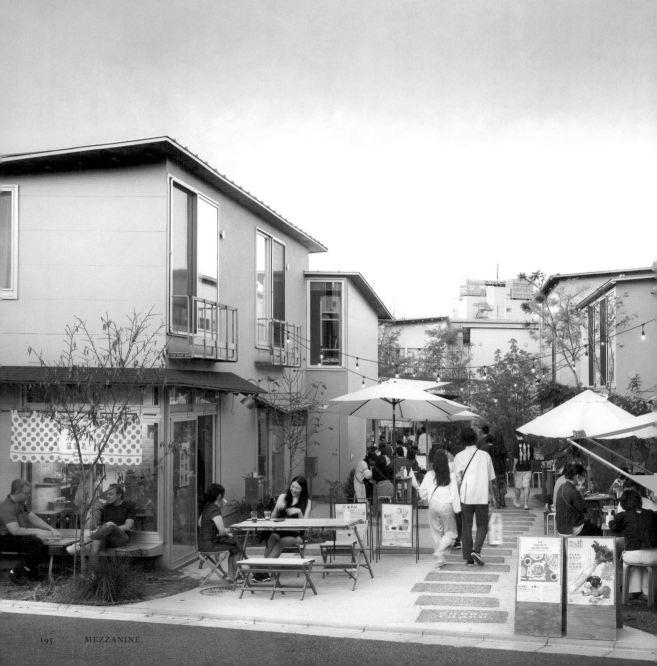

III
Mayor's Challenge

ブルームバーグ・フィランソロピーズが主催する、
革新的都市ソリューションを競い合うコンテスト「2021 グローバル・メイヤーズ・チャレンジ」。
2021年のファイナリスト50の中からその一部をご紹介。 応募総数は99か国631都市。
（出所：https://bloombergcities.jhu.edu/mayors-challengeより一部抜粋の上編集部訳）

カルタヘナ コロンビア

カルタヘナ市では、緊急対応システムが整備されておらず、データも乏しいため、特に投資の少ないコミュニティにおけるジェンダーに基づく暴力や気候関連の緊急事態の被害者への対応が不十分である。市はコミュニティ関係者を初動要員として強化し、新しい技術を活用してデータを収集、さまざまな緊急事態に対応するためのトレーニングの提供を提案している。ラテンアメリカでは、ジェンダーに起因する問題が根強く、「女性のためのサービス」という大義名分のもとに処理されていることが多いため、このアイディアには説得力がある。

オークランド ニュージーランド

オークランド市は、2050年までに温室効果ガス排出量ゼロを目指しているが、一方で、急速に成長する都市のニーズを満たすため、インフラの空白を埋める必要がある。市はカーボンフットプリントを測定するための新しい汎用ツールを提案。これにより、野心的な気候目標を達成しながら、新しい開発を進めることができる。この提案は、2050年までに建設されるインフラの75%が現在存在していないものであり、世界中で排出される炭素の最大11%が具現化炭素に分類されるという試算もあることから、重要な意味を持っている。

気候変動と環境
Climate & Environment

キガリ ルワンダ

キガリ市では、住民の約3分の2がインフォーマル居住区に住んでいる。このような地区は、住宅の質が低く、水・衛生・トイレのサービスも限られている。市では、地下貯水池を建設して住民の水へのアクセスを改善するとともに、センサーを使用して時間内に確実に廃棄物を回収するスマート廃棄物処理ステーションを新たに追加、水・衛生・公衆衛生の改善を図る。このアイディアは、住民の商業用水への依存度を下げ、固形廃棄物が水道を汚染するのを防ぎ、洪水後の高額なインフラ修理にかかる市の支出を削減できるという点で説得力がある。

エルモシヨ メキシコ

エルモシヨ市は2つの大きな課題に直面している。パンデミックの影響で、男性1人に対して女性2人が失業していると言われている。また、廃棄物のリサイクル率はわずか2%。市では、社会起業家センターの設立や自転車リサイクルプログラムを通じて、女性のための新たなグリーン雇用プログラムを構築する。このアイディアは、明確な成功指標とプロジェクトを成功させるために必要な外部の利害関係者リストを明確にしている点で際立っている。

フリータウン シエラレオネ

急速な都市化により、フリータウン市では年間50万本の木が失われており、森林破壊により洪水や地滑りのリスクが高まっている。市は木を植え直すためのインセンティブをコミュニティに与え、さらに森林再生の資金を調達するために木材取引市場の設置を提案。2050年までに、アフリカの都市には9億5千万人の人々が住むようになると言われている。この取り組みは、市場原理を利用してコミュニティレベルでの気候変動対策を推進するというユニークな機会を提供しており、都市の環境や公衆衛生の指標に対して複数の効果が得られる可能性がある。

パリ フランス

フランスの若者の10人中7人が気候変動に関心があると答えているが、半数近くが「どうやって行動を起こせばいいかわからない」と答えている。市は9歳から25歳までの若者を対象に、エコロジー化をリードする人材を育成・認定する「Climate Academy」を提案。市はすでに広範囲にわたるステークホルダーエンゲージメントを行い、21の若者団体の代表者を集め、この活動のための強固な基盤を築いているため、このアイディアには説得力がある。

メルー ケニア

メルー市では、固形廃棄物の半分しか回収できず、残りは街中に散乱し、不衛生な状態になっている。廃棄物の80%は有機物であるため、市はブラック・ソルジャー・フライの幼虫が有機物を食べて堆肥を生成するバイオ・ウェイスト・システムを提案。現在、回収できる廃棄物の60%を処理できるようになった。

ルサカ ザンビア

ルサカ市では、包括的な廃棄物管理システムが整備されていないため、衛生状態が悪く、病気が蔓延している。市は廃棄物を他の利用可能な製品に変換することで、持続可能な廃棄物管理を促進する「Waste2Cash」プロジェクトを開発した。このアイディアは、これまで不適切に管理されていた廃棄物を、広く利用可能で有用性の高い資産に変えるとともに、市民の健康状態を改善し経済を活性化させるという点でユニークなものである。

炎天下、難民キャンプの少年が一休み中。
家族のために運ぶ2つの水タンクを地面に置き休んでいる間、彼はロバに注目しました。

photo : Daniel Mtombosola on Unsplash

ウェリントン ニュージーランド

ウェリントン市は1.5平方マイルの都市だが、国内経済生産高の6%を生み出す。海面上昇の影響を受けやすい地域に7万5千人以上の市民が住むため、ポストカーボン未来への移行をリードしたいと考えている。市は土地、金融、コミュニティ、インフラのデータを組合わせ、デジタルツインを開発。これを拡張し、気候変動に適応するため住民を政策に巻き込み、市全体の行動を調整するためのツールとして使用する。このアイディアは、問題に対する先見性とコミットメントにおいて説得力がある。こうした実践的な取組みを行っている都市はほとんどない。

トゥンジャ コロンビア

トゥンジャ市では、パンデミックの影響で、失業率が2019年の14.3%から2020年には20.2%に増加した。市は新しい循環型経済の雇用プログラムを提案している。リサイクルセンターを通じて住民が雇用され、図書館や公園などの公共スペースのための屋内外の家具をすべてダンボールごみから生成する。このアイディアが注目されるのは、同市がすでにパイロット版を成功させ、基本的に機能する運営モデルを持っているからである。

プネー インド

プネー市はインドの都市の中で最も自動車保有率が高く、市内の粒子状物質汚染の約25%を自動車が占めている。市は電気自動車（EV）の早期導入を促進するために、EV準備計画を作成し、利用を奨励するEV基金を設立することを提案している。このアイディアが注目されているのは、市がインドの国家的なスマートシティ推進の先陣を切り、イノベーションの拠点として注目されているからである。同市での成功は、インド全土にソリューションを拡大し、幅広いインパクトを与えることができるだろう。

ブトゥアン フィリピン

ブトゥアン市は、地元での食料生産に苦戦していることもあり、高い確率で飢餓や食料不安に直面している。市は農家に予測データを提供し、作物の種類や量をより適切に判断できるようにする。また、野菜や需要の高い食品のリスクを軽減するために、一部の商品価格を固定することで、非効率な農業市場を調整する。このアイディアは、野菜の生産量を2020年の必要量の19%から2023年までに150%に増加、農家の収入を50%増加させる、野菜の平均小売価格を50%下げるなど、短期的に達成可能と考えられる野心的な目標があるため、説得力がある。

ボゴタ コロンビア

ボゴタ市では、無給の介護負担は女性に偏っている。COVID-19で施設が閉鎖された結果、市の女性の30%が無給の介護をフルタイムで行っている。市は介護者を支援し、女性の無給介護労働を減らし、男性に家事をさせることで介護をより公平に再分配するために、「ケアブロック」を提案している。このアイディアは、この種の都市レベルのケアシステムとしては初めてのものであり、ケアをめぐる既存のジェンダー規範に明確に向き合い、公平性を追求している点で注目されている。

健康と
ウェルビーイング
Health & Wellbeing

イスタンブール トルコ

イスタンブール市では、住民の15%以上が貧困ライン以下で生活している。市はCOVID-19による貧困の増加に対応するために考案された、社会的支援と連帯の代替モデルである "Pay-it-forward" を提案している。このプログラムは、光熱費の未払いなどで困っている人と、それを補ってくれる人を匿名でマッチングするもの。このアイディアは、民間の支援団体が存在しない地域に、解決策と透明性をもたらすという点で説得力がある。

ダナネ コートジボワール

ダナネ市の交通手段は、汚染度の高い古いタクシーが中心で、安価で環境に優しい交通手段が不足している。市は太陽電池と電気で動く三輪車タクシーを試験的に導入し、妊産婦が産前産後の予約をする際に無料で乗車できるようにする。このアイディアは、アフリカの多くの都市が直面している課題を解決するもので、説得力がある。

ケープタウン 南アフリカ

南アフリカ全体では、COVID-19の影響で飢餓に苦しむ人の数が倍増し、ケープタウン市は飢餓の危機に直面している。市は地域で運営されている小規模な炊き出しの既存ネットワークを迅速に活用し、新しい設備とリソースを提供することで、できるだけ多くの住民にサービスを提供し、食の安全を向上させようとしている。このアイディアが説得力を持つのは、市が最初の試験運用を通じて無数の学びを得ることができたからであり、また、このプログラムに対するコミュニティの高い当事者感覚があるからだ。

レンカ チリ

レンカ市では、65%以上の高齢者が低年金や不安定雇用などの貧困状態にあり、COVID-19の影響で多くの高齢者が社会的孤立を深めている。市は高齢者コミュニティの才能と視点を活用して、彼らが新しいコミュニティ開発プロジェクトをデザインできるようなイノベーションハブの設立を提案している。同市の高齢者2万2千人のうち、3分の2以上が「社会的弱者」として分類されていることからも、このアイディアは大きな効果が期待できる。

ニューアーク アメリカ

ニューアーク市では、犯罪のほとんどが、わずか20%の地域で発生している。その結果、これらの地域は何十年にもわたって再投資が行われていない。市は暴力を公衆衛生上の問題としてとらえ、データを活用して、犯罪の大半を犯している人口の1%未満の人々を、視点の変換と癒しに焦点を当てた包括的なプログラムに参加させる。市は、暴力への介入において真のリーダーとして台頭してきており、また強固な基盤を築いているため、このアイディアは重要である。

ロンドン イギリス

ホームレスへのロンドン市のCOVID-19対応は、1万人に緊急宿泊施設と支援を提供したが、いまだに多くの人がホームレスになり早死にしている。市は「ターン・アラウンド・ハブ」の設立を提案。ここでは、全体評価と集中的なケースワークを行い、路上生活から抜け出す最善ルートを特定、最終的に長期的な住居を確保・維持する。ホームレス対象の活動の多くは、慢性的な状況に焦点を当てているため、このアイディアには説得力がある。この取り組みでは、早期介入と解決システムを確立することで、新たな人口流入の阻止に重点を置いている。

経済回復と包括的な成長
Economic Recovery & Inclusive Growth

ウムアカ ナイジェリア

ウムアカ市の女性は、高い確率でジェンダーに基づく暴力を受けており、78%の女性がパートナーからの虐待を経験している。COVID-19によって深刻化した問題は、女性の労働市場への参加を不均衡にし、介護負担を増加させ、暴力の報告や支援へのアクセスを困難にした。市は被害者、ソーシャルワーカー、サービス提供者が、ジェンダーに基づく暴力事件の報告、サービスのコーディネート、経済的自立を支援するためのマイクロファイナンスの提供を可能にするアプリを開発する。この地域では、女性や少女の70％以上が親族からの暴力を受けている。

ロッテルダム オランダ

ロッテルダム市の失業率は全国平均の2倍で、さらに上昇しているが、COVID-19の影響で公共予算が圧迫され、雇用プログラムへの公的な資金提供が制限されている。そこで市は、炭素市場のように、起業家やNGOなど民間のステークホルダーが生み出す社会的インパクトを貨幣化したデジタルトークンを導入することで、民間の雇用対策へのインセンティブを高めることを提案している。市のアイディアは、これまでのプロトタイピングを基に、民間の社会課題解決への関与を次のレベルに引き上げるもので、大きな可能性を秘めている。

ランシング アメリカ

ランシング市では、小学3年生の4分の1以上が読解力を身につけておらず、COVID-19の影響で生徒の学習状況がさらに悪化していると予想されている。市は Public Broadcasting System (PBS) を提案。地元の公共メディア、大学などとの革新的なパートナーシップにより、オンライン教育プラットフォーム、対面の機会などのリソースを構築し、幼稚園児から小学3年生までの学習損失を回復させようとしている。地区の生徒の73％が経済的に恵まれない環境にあり、76％がマイノリティの生徒であることから、その影響力は大きい。

コロンバス アメリカ

コロンバス市では、デジタルデバイドの問題が深刻化しており、COVID-19により学校が遠隔授業に移行した際には、4人に1人の生徒が授業に十分参加できなかった。市は公共の建物に基地局を設置することで、現在サービスが行き届いていない家庭にラストワンマイルの無線アクセスを拡大することを提案している。このアイディアは、市民が家庭用WiFiを利用する際の最大障壁となっている価格問題を解決し、技術的な展開と同時に住民のデジタルリテラシー支援を統合している点で説得力がある。

バーミンガム アメリカ

バーミンガム市では、住民の3分の1以上が良質で安価な生鮮食品を入手できていない。市は市内の学校を卒業したばかりのスタッフで構成される「バーミンガム・フード・コープ」の設立を提案。ハイパーローカルな都市型農場を拡大し、食料へのアクセスを向上させるためのコミュニティ主導のクリエイティブで新しい解決策の創出を目的としている。このアイディアが注目されたのは、フード・コープ・プログラムにより生み出される新しい解決策と、食料安全保障問題に取り組む他都市と共有できる教訓があるからである。

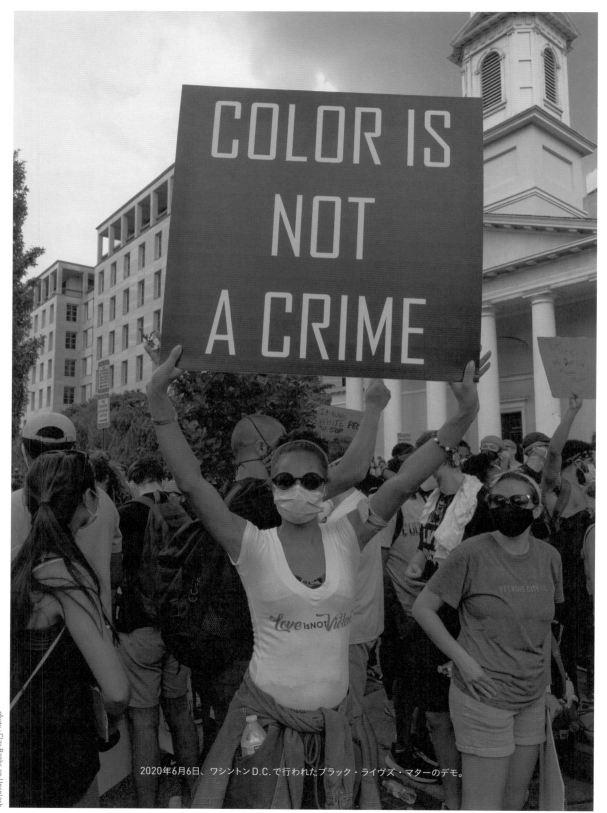

COLOR IS NOT A CRIME

Love Is NOT Violen

photo : Clay Banks on Unsplash

2020年6月6日、ワシントン D.C. で行われたブラック・ライヴズ・マターのデモ。

マニラ フィリピン

マニラ市は世界で最も人口密度の高い都市の一つだが、信頼性の高いデータがないため、住民に影響を与えている問題の深さと広さを理解することができない。市は450年の歴史の中で初めて近代的なデータインフラを構築するために、一連の新しい政策、プロセス、デジタルプラットフォームである「Go Manila」を提案している。

ルイビル アメリカ

ブリオナ・テイラー氏の死後、人種的正義を求める声が高まり、データや新技術によって雇用機会が変化しているように、ルイビル市における人種的不平等に大きなスポットライトが当てられた。市は教育や人材育成の早い段階で革新的なトレーニングを行い、有色人種の高校生や大学生が技術系やデータ経済系の仕事に就けるようにすることを提案している。このアイディアは、地元の黒人主導の非営利団体と協力して、社会変革や人種的正義のために意味のあるデータを活用できるように学生を早期に教育するという点でユニークなものである。

ロングビーチ アメリカ

失業率上昇に直面しているロングビーチ市では、有色人種を中心とした失業者や不完全雇用の労働者に即時の雇用機会を提供している。市は市の影響力を利用して、短期労働の需要と供給の問題を透明性のあるデジタルソリューションで解決することを提案している。このアイディアが魅力的なのは、人種間の公平性を重視するだけでなく、仕事をしたいと思っていてもリアルタイムですぐに仕事の機会を得ることができない人々を支援することができるからである。

リオデジャネイロ ブラジル

リオデジャネイロ市では、人口の約30%が劣悪な環境のファベーラに住んでいるが、人口や住宅事情に関する一貫した詳細なデータがなく、持続可能な解決策の策定に苦慮している。市は3Dレーザースキャン技術を用いて都市の状況を分析し、公衆衛生上のリスクを定量化して将来の政策に役立てるための「デジタルマップ」を作成することを提案している。この重要なデータがなければ、COVID-19の影響を特に強く受けているファベーラに住む150万人の人々に持続可能な解決策を実行することができないため、このアイディアには説得力がある。

レシフェ ブラジル

2020年、レシフェ市では6万人弱の女性が失業。その多くは、子どもや高齢の家族の世話のため再就職できなかった。市は既存のマイクロ・クレジット・プログラムと女性特化型サービスを連携させ、2024年までに1万5千人の女性に職業訓練サポートや経済的自立トレーニングの提供を提案。多くの国で女性の自立を促すためにマイクロクレジットが利用されているにもかかわらず、農村部以外ではほとんど適用されていない。この取組みをより現代的かつスケーラブルな方法で実施し、パッケージ化する機会を提供している点でユニークなアイディアである。

フェニックス アメリカ

フェニックス市では失業率が上昇しており、16歳以上の人口の20%以上が失業している。また、インターネットにアクセスできない住民も圧倒的に多い。そこで市は、キャリア・モビリティ・ユニットを提案。これは、コンピューターへのアクセス、キャリアカウンセリング、教育、育児などのサービスを提供して求職者をサポート、企業とつなげることを目的としている。市では、求職者に支援サービスやトレーニングを提供し、適切な雇用主を紹介するという、労働力に関する課題に斬新な方法で取り組んでおり、説得力のあるアイディアである。

ルールケラ インド

ルールケラ市では、登録されている700人以上の生鮮食品露天商が適切な保管施設の不足に直面しており、取引終了時には30%の農産物が低価格で販売されたり、廃棄されたりしている。そこで市は、彼らに太陽光発電による低温貯蔵庫と電気自動車による新しい配送方法を提供することで、食品廃棄物を減らし、農産物の販売期間を延ばすことを提案している。このアイディアは、出店者の大半が女性であることから、ジェンダー平等の視点を取り入れている点が魅力的である。また、市の女性連合会がすべての管理を行うことを想定している。

ロサリオ アルゼンチン

ロサリオ市では、リサイクル廃棄物の80%が、路上で危険な労働条件にさらされている非正規の廃棄物回収業者によって回収されている。市は支援やトレーニングを通じて労働条件を改善し、回収業者から資材を適正な価格で購入することで、労働者の収入を最大30%増加させ、正規の経済や社会保障制度への加入を促進することを提案している。このアイディアは、廃棄物収集において非正規労働者が大きな役割を果たしている他の都市にも広く影響を与える可能性があるという点で重要である。

ロチェスター アメリカ

ロチェスター市では、黒人居住者の40%が貧困状態にあり、BIPOC（黒人、先住民、有色人種）女性の失業率は他の人口グループに比べてはるかに高い水準にある。市はBIPOCの女性、雇用主、労働組合を巻き込み、教育、トレーニング、雇用、労働文化への介入を中心に、成長する同市の建設業界への参加を増やすための道筋をデザインすることを提案。このアイディアは、恵まれない層の労働力開発と参加に焦点を当てている点で重要。米国内で多くのインフラプロジェクトが進行中であることから、その教訓を生かすことができるだろう。

アンマン ヨルダン

アンマン市は、COVID-19によるロックダウンの際に、食料や医療などの必須サービスをすべての地域コミュニティに提供する準備ができていなかった。これは、コミュニティの主要な資産を認識していなかったためである。市は主要なサービスのギャップを特定するために「到達可能性マップ」を作成し、今後の緊急事態への対応を改善。地域コミュニティへのインフラ整備の優先順位を高めるために、このプロジェクトを拡大することを提案している。

良好な ガバナンスと平等
Equality & Good Governance

ヴィリニュス リトアニア

ヴィリニュス市では、公立学校が過密状態にあり、教師のデジタルスキルが不足している。市は学校のキャパシティを増やし、デジタルスキルに投資するために、対面式とオンラインのハイブリッド学習スケジュールの導入、オンラインレッスンのデータベースの導入、市の建物や文化スペースをデジタル教室として開放することを提案している。このアイディアは、COVID-19の教訓を生かしたユニークなもので、既存のシステムがより多角的な方法でニーズを満たす能力を強化するのに役立つ。

グアダラハラ メキシコ

グアダラハラ市では、市民の約40%が犯罪の被害者であり、3分の1以上の女性が何らかのハラスメントや暴力を受けている。市は市民の安全性の指標となるITプラットフォームを提案している。これにより、市民と政府関係者にリアルタイムの情報と安全レベルを提供し、安全資源を戦略的に配置することができる。このアイディアは、市民の意見と定量的なデータを織り交ぜて、安全性と暴力との戦い方について戦略的な決定を行う点で際立っている。

グラスゴー イギリス

グラスゴー市では、4分の1以上の子どもたちが貧困状態にあり、同時に気候変動の影響への対応に追われている。市は、特に貧困地域の住民にデザインやイノベーションのスキルを身につけさせ、彼らを産業界や企業、学界と結びつけることで、貧困撲滅と気候変動への対応に向けた進取の気性に富んだソリューションを打ち出すことを提案している。このアイディアは、他の都市にも応用可能な新しい共同デザインプロセスをコミュニティで具体的にテストしている点がユニーク。

ダーラム アメリカ

歴史的に社会から疎外されてきたコミュニティに属するダーラム市民の多くは、連邦政府の刺激策や家賃補助、予防接種など、市管轄外の支援やサービスを受けることが困難な状況にある。市は訓練を受けたプログラムナビゲーターをコミュニティから集めて機動的に配置し、連邦政府や州政府の施策への障壁を減らすことを目指している。このアイディアが際立っているのは、高いインパクトをもたらす可能性があるから。ナビゲーターがユーザーの行動をサポートするプログラムは、市民にとって資金や支援の可能性を秘めた水瓶のようなものだ。

台北 台湾

台北市は急速に高齢化が進んでおり、2049年には65歳以上の住民が人口の40%を占めると予想されている。COVID-19に対応するため、市は予防接種実施を管理するための新しいデジタルインフラを開発。これを基に高齢者向けのデジタル・ヘルス・サービスを提供し、健康に関するアドバイスを発信。高齢者をスポーツ施設、VRジムなどにつなげ、健康的な行動を促す。現在、約50万人の高齢者市民のうち13%が障害を持っているが、このような特殊ニーズを持つ高齢者が急増していることを考えると、このアイディアは興味深い。

サンノゼ アメリカ

サンノゼの生活費水準は全米で6番目に高い。しかし、25歳以上の住民のうち大学の学位を取得している人は半数にも満たず、多くの人が十分な収入を得ることが難しい状況。市は財政援助、大学進学、子どもの権利擁護などの分野で、スキルトレーニングを行い、必要な奨学金を得られるようにするエンゲージメントプログラムを提案。このアイディアが際立っているのは、研究や実証済みのアイディアを基に、新たに革新的な要素を加えている点。生徒が大学進学のための資金を得るだけでなく、保護者にとって分かりにくい申請方法を知ることができる。

ニューオーリンズ アメリカ

ニューオーリンズ市は、何世紀にもわたって続いてきた差別や汚職、脆弱なコミュニティへの投資問題をさらに克服しなければならない。市はこれまでの結果だけを重視する方法ではなく、市の全職員が住民にとって「重要な瞬間」を重視することができるようにすると提案している。このアイディアは、自治体の対応に共感を集め、長年にわたる「都市再生」プロジェクトと世界で最も高い投獄率によって被害を受けた、主に黒人のコミュニティの関係を修復しようとしている点で説得力がある。

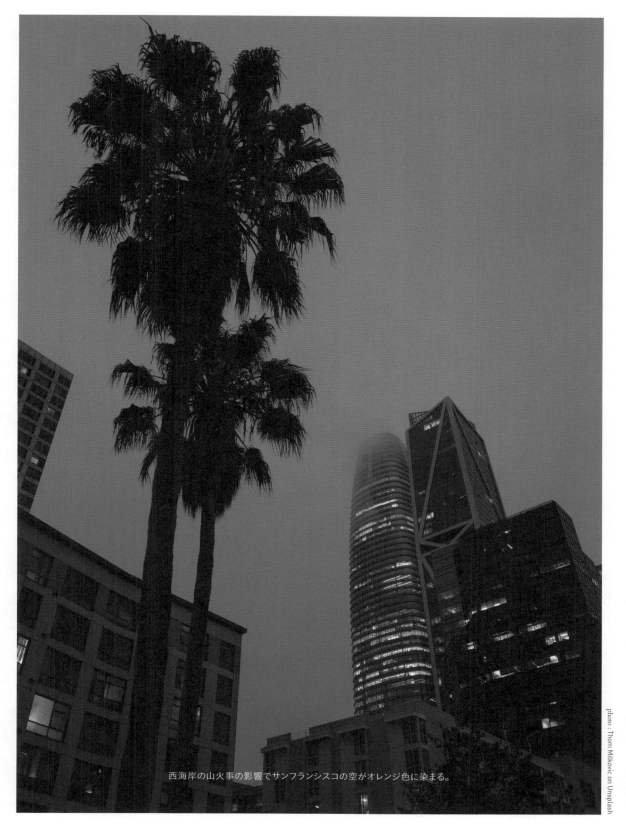

西海岸の山火事の影響でサンフランシスコの空がオレンジ色に染まる。

photo : Thom Milkovic on Unsplash

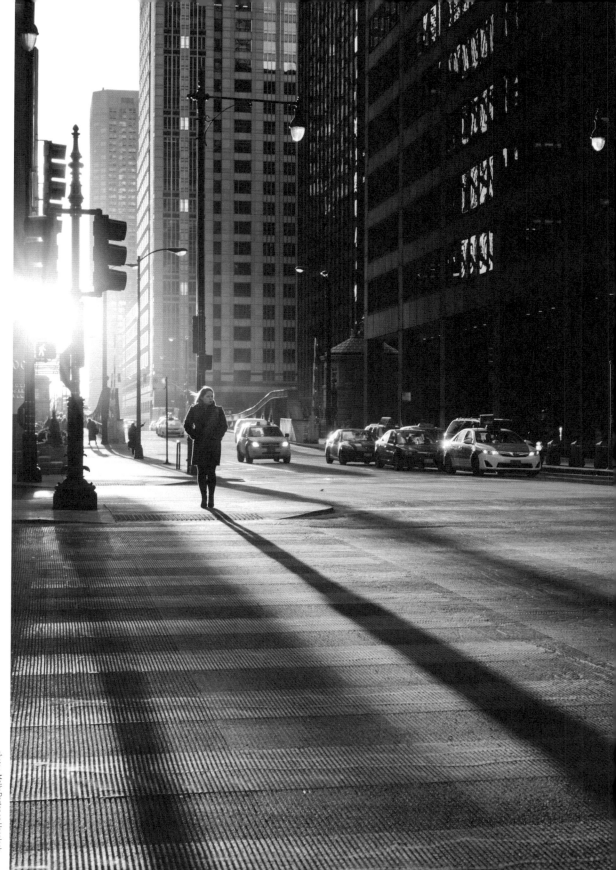

photo : Molly Porter on Unsplash

advertising

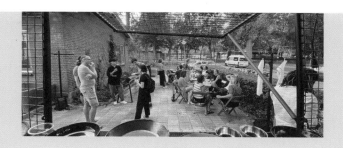

for Cities

forcities.org

「Actors of Urban Change」という活動がヨーロッパにある。より良い都市をつくるためのアイデアがある若い個人や団体を「Urban Change Maker（都市のチェンジ・メーカー）」としてヨーロッパ中から集め、共同でプロジェクト開発やトレーニング、ナレッジのシェアを行う活動だ。期間中、国籍も文化も異なるチェンジメーカーたちは数週間を共に過ごし、行政や一般企業、教育機関など多様なステークホルダーと協業する。その後はまたそれぞれの街に戻り新しく習得したスキルで活動をスケールアップさせていく。ローカルな実践のナレッジは、閉じることなくこうして他都市に展開されていく。

　東京、パリ、コペンハーゲン、トロント、香港、マニラ。様々な都市での活動を通して見えるのは、それぞれが圧倒的に違う性質を持つ一方で、共通して取り組んでいる課題も多いということ。サステナビリティに関わる課題、貧困格差、新しいモビリティサービスの開発など……2050年に世界人口の3分の2が暮らすと言われている都市は忙しい。だというのに、それぞれの都市の取り組みを記録し、シェアし、更には再利用し、他都市で展開する実践はまだ少なかったりもする。

　2021年初頭に誕生した一般社団法人 for Cities は、このようにローカルに眠っている活動の方法論やナレッジをグローバルに可視化し、国や専門分野を超えて学びあいたいという想いから始まった。東京・京都・アムステルダムを拠点とした都市体験のデザインスタジオとして、建築やまちづくり分野でのリサーチや企画・編集、キュレーション、空間プロデュース、教育プログラムの開発まで、さまざまな活動を展開している。思い描いているのは、新しいスキルと態度を持ち合わせる国内外の"アーバニスト"達がコレクティブ的に集まり、プロジェクトに合わせて柔軟にチームを組みながら当たり前に協業する未来だ。既に、31カ国以上から賛同者が集まってくれており、2021年10月〜11月にかけて、彼らの一部と共に東京・京都・台北の3都市で移動型の展覧会「for Cities Week」を開催中。国や文化が違っても、「新しい共通の言語＝ツール」があれば都市への介入はもっとしやすくなる。そのツールを集積しアクションを起こすための装置が、for Cities だ。

石川由佳子（エクスペリエンス・デザイナー）
様々な人生背景を持つ人たちと共に市民参加型の都市介入活動を行う。体験をつくることを中心に「場」のデザインプロジェクトを国内外で手がける。

杉田真理子（アーバンリサーチャー・編集者）
都市・建築・まちづくり分野における執筆や編集、リサーチほか、文化芸術分野でのキュレーションなど幅広く表現活動を行う。京都にて、アーバニスト・イン・レジデンス「Bridge To」を運営。

Urban Challenge for Urban Change

MEZZANINE

VOLUME 5　AUTUMN 2021

新高密都市
High Dencity

2021年10月30日　初版第1刷発行

発行者
内野峰樹

発行所
株式会社トゥーヴァージンズ
〒102-0073
東京都千代田区九段北4-1-3
TEL：03-5212-7442
FAX：03-5212-7889
https://www.twovirgins.jp

印刷・製本
株式会社シナノ

©2021 archinetics
PRINTED IN JAPAN
ISBN 978-4-910352-10-7　C1070

本書の無断複写（コピー）は著作権法上での例外を除
き、禁じられています。乱丁・落丁本はお取り替え
いたします。定価はカバーに表示してあります。